日本前現代建築巡禮

JAPANESE PRE-MODERN ARCHITECTURE

磯達雄＝文｜宮澤洋＝圖｜日經建築◆編

　　明治維新後日本舉國戮力追求等同於現代化的西化，歷經空間型態、材料設備、構造技術、風格形式等不同面向的學習與革新，而臺灣也因曾為版圖受到影響，歷經有系統的近現代化建築革新，但無法窺得日本建築的近代化過程全貌，也常在臺灣被籠統泛稱為「日式建築」，其實無論對日本還是臺灣而言，建築現代化波瀾壯闊的文明開化過程，充滿多元文化交流與相互學習的文明軌跡，空間實體就是記載全球化歷程的證據。

　　江戶時代末年日本開國（安政元年，一八五四），歐美商人以橫濱、長崎等外國人居留地為據點，與幕府及薩長陣營交易武器、生絲及茶葉，引入給排水系統、公園、瓦斯燈、俱樂部、劇場、賽馬場等當時日本沒有的技術及設施。明治維新初期，來自歐洲帝國主義擴張而普及於非洲及印度，附有陽臺、涼廊空間的住宅，以及來自美國開拓西部經驗而從中北歐傳播的雨淋板構造技術，在日本融合為文明開化的建築面貌。這兩項象徵新時代的空間特色，在臺灣的日本時代也大量引入，成為今日認知該時期建築的重要特色。

　　同時造船廠、製鐵廠、製絲廠等因近代工業發展而產生的廠房，因應承受器械機具運作所需的構造強度，而將以往僅用於築城的砌石技術運用於廠房，奠定需要大量運用石材的西洋建築基礎，代表技術引入者是來自愛爾蘭的沃特斯（Thomas James Waters），位於大阪的造幣寮、東京的竹橋陣營和銀座煉瓦街為其作品；因應政府產業政策，以木造屋架與磚砌牆體構成的富岡製絲廠則是日本最早被列為世界遺產的產業遺產。

　　西洋風格及樣式的傳播與普及，以美國建築師布里堅斯（R. P. Bridgens）引入木骨石造為重要里程碑，代表作為橫濱英國領事館、橫濱與新橋車站等。再由日本傳統匠師對外國人居留地的西洋建築進行模

仿，結合自身技藝與西洋建築符號所發展出獨特的「擬洋風」，在明治時代前二十年大放異彩，著名匠師包括以木骨石造技術與海鼠壁區隔傳統木建築的清水喜助（代表作為築地旅館）、以巨大三角山牆為中央官廳強調西洋風格凸顯視覺效果的林忠恕（代表作為內務省）、以灰泥模仿西洋石雕的立石清重（代表作為開智學校）等。

值得一提的是擬洋風建築的廣布普及，仰賴廢藩置縣後高效率的地方行政制度，各地行政首長如山梨縣的藤村紫朗、筑摩縣的永山盛輝、山形縣的三島通庸等，廣設學校、警察局和醫院等各種現代化機構，將新形式建築視為以文明開化為目標進行地方建設而被稱為「土木縣令」；山形縣的濟生館格局獨特，是擬洋風時期的代表作品，最能表現文化交流初期，接受衝擊時的摸索與嘗試。此時日本傳統工匠未受西洋學院教育訓練，和臺灣匠師混合傳統技術工法而產生的「洋樓」有異曲同工之妙，差別在於日本的擬洋風學習的對象是西洋建築師引入日本的作品，而臺灣匠師則是模仿自日本建築技師有系統引入臺灣的西洋歷史主義。

認為擬洋風不夠正統，持續追求純正西洋風格的明治政府，進入由歐洲直接招募御雇外國技術者的歷史主義時代。歷經義大利的卡倍雷第（Giovanni Vincenzo Cappelletti）、英國的安德森（William Anderson）、法裔英籍的布安比爾（Charles Alfred Chastel de Boinville），留下工部大學校、遊就館等合乎比例，重視西洋語彙細節的古典作品，直到西南戰爭當年來到日本的康德（Josiah Conder），在工部大學校造家學科（今東大工學部建築學科前身）系統性導入完整的西洋建築專業課程，培養出辰野金吾、片山東熊、佐立七次郎、曾禰達藏等第一代日本本土學院教育養成的建築家，加上留學德國的松崎萬長、留學法國的山口半六、留學美國的妻木賴黃等引入歐美各先進國的建築風格與技術，從此進入明治後期到大正時代的歷史主義時期。包括

康德設計的東京岩崎邸、辰野金吾設計的日本銀行總行本館和東京車站、片山東熊設計的京都帝室博物館和赤坂離宮等輝煌名作，成為日本文明開化予人最鮮明的印象。此外由外務大臣井上馨延聘的德國建築家安德（Hermann Ende）與布克曼（Wilhelm Böckmann），制定在霞關的首都官廳集中計劃，則是意欲將東京打造為比美巴黎和柏林等世界級都市，從更大尺度的格局擘劃建築面貌的企圖。

由第一代日本建築家陸續透過學校教育、事務所等職場培育出的後輩，逐漸打造越來越多西洋風格與技術純熟的明治晚期，也是臺灣進入日本時代的十九世紀末期，在臺灣大展長才，留下豐富作品的野村一郎、森山松之助、小野木孝治等人即皆為辰野金吾接任康德任教東大時的學生，近藤十郎、井手薰和栗山俊一也是出身東大的後輩。

彷若出現在歐洲街頭的壯盛建築景觀，以及在傳統社會所沒有的建築機能，如車站、法院、銀行、大型旅館、俱樂部、博物館與美術館、貴族府邸、現代化軍營等西洋面貌的巨構巍然聳立，不僅是為了市容美觀，更是政府宣示國家各方面、各階層全面進入現代化的具體象徵，以公共資源的積累轉化為激勵提升國民精神的統治工具，從日本本土至殖民地皆然。而這些取法自西洋的文明表情，仍保存者在日本已逐漸陸續轉化為開放民間參觀的公共場所與共有文化財，而在臺灣有更改機能再利用者，也有仍持續做為統治機關的權力象徵，包括續用長野宇平治設計的臺灣總督府的中華民國總統府，反映臺灣特殊的歷史情境。

大正年代後期，東大建築學科的六位畢業生於一九二〇年成立「分離派建築會」，認同構造專家佐野利器論點，強調建築的工程與實用價值應大於純美學的藝術價值，反對歷史主義過多的裝飾與風格，舉辦作品展及出版作品集，宣揚理念。關東大地震引發新觀念更多的追隨者，反省從明治維新以來全盤西化，追求「樣式」的建築思潮，主張擺脫歷

史包袱，對應歐美陸續流行的裝飾藝術風格、表現主義、現代主義等，迎來更加強調「現代」意義的時代。百花齊放的風格也走向表現建築師與業主個人品味，而非僅為彰顯國家政權表徵的建築設計目的。一九三〇年代的臺灣總督府因應南進國策，由農轉工調整臺灣產業政策，在日漸純熟普及的鋼筋混凝土材料技術支持下，官方建築也轉向合乎工業美學、以抽象幾何造型表現美感的裝飾藝術，到簡潔明快、強調線條流暢的現代主義，持續調整追求何謂更為現代化的建築表情。

百餘年來建築家唯恐被世界時代潮流拋棄，努力跟隨潮流並開創新局的奮鬥，和現代化之前所謂「傳統」時代，營造專業者僅為解決實際需求而生產的追求目標不同，從這點而言，戰後日臺兩地雖各自改朝換代，建築家與作品背負反映時代需求的使命，從前現代到現代的意識與企圖可說是一脈相承，留存至今的心血結晶也值得今人仔細品味。

【導讀者簡介】畢業於中原大學建築系、臺灣大學建築與城鄉研究所。曾任職於財團法人臺灣大學建築與城鄉研究發展基金會、中原大學文化資產保存研究中心等，現任職於博物館。

序 我「畫起來最開心」的時代建築

　　本書的內容是在《日經建築》連載專欄「建築巡禮」刊登過的二十九個建築介紹，再新加上依完工年序排列的二十一個「順路到訪」的建築所構成。本書主要介紹的是從日本明治維新至太平洋戰爭結束前在日本完工的建築。具體來說，是從一八七二年完工的富岡製絲廠，到於戰爭期間一九四二年完工的前川國男宅邸為止。與已經出版的《有故事的昭和現代建築》（介紹一九四五～一九七五年的建築）、《日本後現代建築巡禮》（介紹一九七五～一九九五年的建築）作為對照，這個時代的建築大約屬於「前現代建築」。

　　寫這篇序言的人是負責書中插畫的我——宮澤。我完全是從插畫的觀點來寫這篇感想，這個時代的建築是這系列連載以來我畫得最開心的一個。在後記裡磯達雄也有提及，其實十年前我們開始進行連載時，我們二人對戰前的建築完全不感興趣。

　　不過，看到連繫江戶時代以前的「傳統建築」與戰後的「現代主義建築」之間的現代化以前的建築時，浮現了創造者的糾葛，我想將那些畫出來。在整理書稿時，我則以「編輯」的角度來修改，看著那些畫時，我感受到畫圖時樂在其中的心情。也有連我自己都驚訝不已的畫。

　　你可以從頭依序讀磯達雄絞盡腦汁寫出來的淵博、宏大的假說，也可以隨意翻看喜歡的宮澤洋插畫。我想這本書是無論有沒有具備建築知識都能愉快閱讀的書。我期待有人因為這本書而開始喜愛建築，即使只增加一個人也沒關係。

二○一八年三月
宮澤洋〔《日經建築》總編輯〕

※本書中刊載的五十座建築中有十三座在已出版的《建築遺產的私房導覽　西日本30選》與《建築遺產的私房導覽　東日本30選》已登載。因明確地屬於本書中「前現代主義建築」的分類，故修改後登載。

1

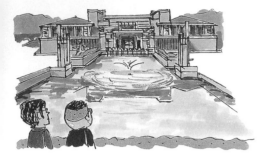

哇喔

2

還真是
講究⋯⋯。

3

特別對談 | Dialogue

井上章一〔國際日本文化研究中心教授〕 × 磯達雄〔建築作家〕

隈研吾、妹島和世在康德的基礎上開花

為了解戰後建築必須認識的 10 位明治～終戰時期建築家

人們熟知的建築史家兼風俗史家井上章一，因為其獨特的觀點，除了建築方面還有許多熱愛他的迷友。
其實，井上教授還是「建築巡禮」系列最早的作品《昭和現代建築巡禮　西日本篇》2006 年出版時，在
報紙書評專欄介紹新書的恩人。
也算是對 10 年前的幫忙致意，我們來到井上教授任教的京都市國際日本文化研究中心進行對談。
透過井上教授與作者磯達雄來談談這些建築大師。

（似顏繪：宮澤洋　對談攝影：生田將人）

——今天的對談主題為「為了解戰後建築必須認識的10位明治～終戰時期建築家」。對談的二人就腦海浮現的建築家當中，從年紀最長的開始談起吧。首先請井上先生發言。

井上（以下簡稱「井」）｜首先要談的是約書亞・康德（1852-1920年）。

磯｜我一開始也想談康德呢。

井｜我認為康德影響及於現代。因為，他大概是明治時代唯一一位一般人也知悉的建築家。

01｜約書亞・康德——
「思想」不被人們所了解的明星

——康德是那麼有名的建築家嗎？

井｜或許還不到「那麼」有名的程度，但當時就算是片山東熊還是辰野金吾，同時代的一般人也幾乎沒聽過他們的名字。直到最近幾年，辰野金吾對法國文學界的人而言也只是「辰野隆（法國文學學者兼散文家，1888-1964年）的父親」而已啊（笑）。

　　建築家的知名度並沒有麼高。當然，現代建築的建築師們知名度相當高。可是，

・必須認識的10位人・

01

約書亞・康德
Josiah Conder

1852年—1920（大正9）年

喜愛日本的英國建築家

　明治維新開始，為了讓正統的西洋建築在日本各地普及，為培育相關人材而設立了工部大學校的造家學科（現今的東京大學建築學系）。從英國聘請赴日本執教的康德，栽培了以辰野金吾為首的多位建築師，被尊稱為日本建築之父或日本建築之母。身為建築師，也接受明治政府委託設計帝室博物館與鹿鳴館等建築。辭去大學教職後成為三菱的顧問，經手三菱一號館等事務所建築或宅邸的設計工作。有關私生活，他與日本人結婚，特別喜愛河鍋曉齋的繪畫與花道等日本文化，甚至還寫作相關書籍介紹。最後逝世於日本，葬在東京的護國寺墓園。

只有康德是個例外，比較被人們熟知。我忘了是哪本書上讀到的，當時在東京企業的入社考試，求職人員還會被問到知不知道康德這個名字。回答「康德？啊，我知道啊」的人，會被認定是「還滿跟得上時代嘛」，康德的名字簡直被當成石蕊試紙使用呢。

磯｜若以「KONDORU」這個偏荷蘭文的片假名拼音方式來看，可以證明自古以來這個名字就廣為傳布了。

——那麼，現今的狀況如何呢？

磯｜「Conder」的發音，現在一般片假名都拼成偏英文式的「KONDĀ」，槙文彥也是選擇後者的發音拼法，還真有槙先生的風格呢。

井｜我想提康德的另一個原因是，鹿鳴館（1883年完工，1940年拆除）是典型例子，他常在自己的建築中採用伊斯蘭風的設計。應該是因為他認為連結起日本與西方的，是中間點的阿拉伯式的設計吧。山崎實的紐約世貿中心也運用了伊斯蘭風。山崎實應該也是結合日本與西方，對阿拉伯風感興趣的吧。

磯｜康德在岩崎久彌邸（1896年，本書64頁）當中也融入了伊斯蘭風。他自然的採用了伊斯蘭風，是讓人感受到異國風情的良好設計。

井｜是的。不過，皮耶・羅逖（法國作家，1850-1923年）見到鹿鳴館，曾在小說《江戶的舞會》中形容這裡「雪白、嶄新，很像法國一些療養地的賭場」。我認為他說中了。舉例而言，像是戰前國技館的伊斯蘭風。

磯｜是指辰野金吾設計的，上面為圓頂的建築物吧（1909年完工，1982年拆除）。

井｜是的。為國技館增添特色的伊斯蘭

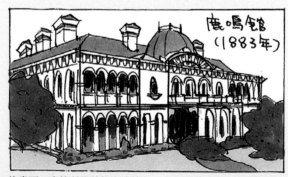

約書亞・康德所設計的鹿鳴館（1883年，現已不存在）的外觀示意圖（圖：宮澤洋，部分引用自69頁的「舊岩崎久彌邸」的插圖）

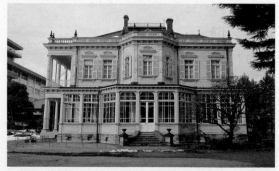

約書亞・康德所設計的舊岩崎久彌邸（1896年，64頁）洋館的東側外觀。1樓的日光室為1910年左右增築（照片：至28頁除了特別註記者，其他為磯達雄或宮澤洋攝影）

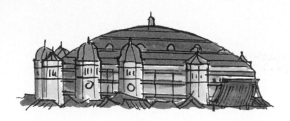

康德的弟子辰野金吾所設計，1909年完工的國技館。
現已不存在（插圖：部分引用自99頁「日本銀行舊小樽分行」的
插圖）

風，基本上設計是以休閒設施為目的，完
全不會使用在正統的議事堂、官廳等公共
建設上，會運用在動物園、溫泉地的劇院
等處。就跟日本人會在賓館上使用異國情
調的歐洲中世紀風格一樣的感覺。辰野運
用這樣的伊斯蘭風為國技館染上歐洲色
彩。

——對於康德這位建築師的能力的看法
是？

井｜我不太理解，但我真的認為他作品沒
這麼出色。

磯｜很年輕的時候就來日本了（1877年赴
日時為24歲）。

井｜而且不只是康德，沃里斯（1880-
1964年）在祖國時也沒什麼具體成績。

磯｜因為沃里斯就像建築素人吧。

井｜對那個時代的日本人而言，建築的好
或壞可能不具什麼意義吧。可能也沒有日
本人是被鹿鳴館的伊斯蘭風格所吸引。只

是今日的教科書上記載鹿鳴館是西化的象
徵性建築，根本就沒有教科書說明鹿鳴館
「採行伊斯蘭式設計，最後精心加工成休
閒設施風格」。

有關康德，我想這麼形容。「康德大概
是明治、大正時期知名度最高的建築師，
但是他對阿拉伯風所投注的想法可能無人
理解。」

井上章一

國際日本文化研究中心教授。專攻建築史、設計
論。研究風俗、設計等近代日本文化史。1955年出生
於京都府。京都大學大學院工學研究科建築學專攻修
士課程修畢。以《製造出來的桂離宮神話》（講談社
學術文庫）獲得1986年度三得利學藝賞，著有《靈
柩車的誕生》（朝日選書）《美人論》（朝日文藝
文庫）《瘋狂與王權》（講談社學術文庫）《伊勢神
宮》（講談社）《討厭京都》（朝日新書）《現代建
築家》（ADA EDITA Tokyo）等書

02+03 | 辰野金吾、片山東熊
完全互為對照的二位競爭者

──那麼，來談第二位人選了。

磯｜既是康德的弟子、也是日本最早的建

•必須認識的10位建築家•
02
辰野金吾
Kingo Tatsuno

1854（嘉永7）年—1919（大正8）年

剛強無敵的「辰野堅固」

　　辰野是工部大學校造家學科的第1期生，是獨立的四人建築師之一。與同期的曾禰達藏同樣出身於佐賀縣的唐津。相對於曾禰家是上級武士，辰野家為下級武士。身為首席畢業生，得以獲獎勵至英國留學，回國後於帝國大學校任教。擔任造家學會（後來的日本建築學會）的會長。他憑著在專業界的穩固地位，領導還處於黎明時期的日本建築界。他也是創辦民間建築設計事務所的先驅。首先和葛西萬司在東京創立辰野葛西事務所、又和片岡安在大阪成立辰野片岡事務所。陸續建造了第一銀行神戶分行（現改為神戶市營地下鐵港區元町站）、舊盛岡銀行總行、奈良飯店等。作風踏實剛健，所以大家便給他取了一個「辰野堅固」的外號。

築師的這4名畢業生（辰野金吾、片山東熊、曾禰達藏、佐立七次郎），4人各自樹立了自身的特色，我覺得相當有趣。特別是想將辰野金吾（1854-1919年）與片山東熊（1854-1917年）合在一起談。

井｜好的。那麼就來談辰野金吾與片山東熊。

磯｜這兩位是良性競爭的對手。首先，辰野是唐津地區下級武士家庭出身的，感覺他從貧困的位置力爭上游。另一方面，片山出身於長州藩的好人家，受到不少庇蔭，有大人物關照著，接到各式來自長州藩與明治政府的好差事。辰野剛開始學建築時，成績並不算太好。很勉強的進了工

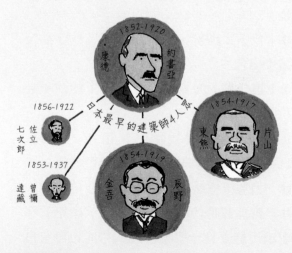

康德與其弟子（圖引用自62頁「京都國立博物館」的插圖）

磯達雄
建築報導者。簡介請參考P259。

部大學校，但畢業時已躍居頂尖學生。若以漫畫《巨人之星》來比喻，辰野金吾就像是星飛雄馬，片山東熊就是花形滿的那種感覺。

井｜片山是花形汽車的少爺？（笑）跟去了宮廷的形象有點不同，但可以理解。

磯｜在我腦海中完全浮現這樣的畫面（笑）。然後曾禰達藏是伴宙太，妻木賴黃是左門豐作。

井｜從國際的角度看，妻木賴黃（1859-1916年）水準比辰野金吾與片山東熊還高。妻木不只是在東京帝大這種鄉下學校，而是在美國的康乃爾大學修習建築，當找他前去德國時，跟學長有段距離的妻木已是頂尖建築師了。所以他東京帝大學長那些建築家們都覺得相當扼腕，「年輕

03

片山東熊
Tokuma Katayama

1854（嘉永7）年-1917（大正6）年

負責皇室建築的才子

與辰野金吾是工部大學校造家學科的同期生，兩人為競爭關係。長州藩出身，和當時的名政治家山縣有朋是同鄉，所以有點人脈。片山於在學時期就參與山縣宅邸的競圖並且獲選。畢業後在內匠寮（宮內省的建築營造部門）裡謀得一職。前往歐洲視察旅行回國後，陸續得到東宮御所（迎賓館赤坂離宮）、竹田宮邸等皇族宅邸的設計委託，又負責設計東京國立博物館表慶館、京都國立博物館等博物館的設計。片山的建築才能極高。建築評論家神代雄一郎在著作《近代建築的黎明》中提到，明治時期的三大建築師是辰野金吾、片山東熊、妻木賴黃，並且說「這三人相比的話，在設計方面是由片山東熊贏得勝利。」

人跟我們有天壤之別了。」
──對於辰野金吾與片山東熊，井上先生有什麼看法呢？

井｜辰野建造了許多作品，普遍說來，跟歐洲同時代的建物相較之下規模很小呢。像是日本銀行，最初完成的部分規模沒這麼大。他有很多建築，感覺是將適合更高

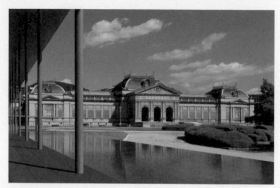

片山東熊設計的東京都國立博物館（1895年，58頁）從谷口吉生設計的2014開館之平成知新館眺望舊館（攝影：生田將人）

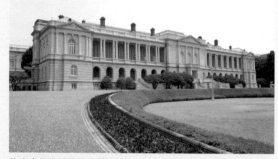

片山東熊設計的迎賓館赤坂離宮（1909年，88頁）

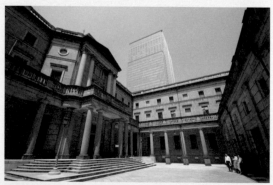

辰野金吾設計的日本銀行總行。東側的增建部分，是辰野的學生長野宇平治所主導的（1896年，70頁）

的建物之設計案整修得更扁平一點而成。相較於此，片山東熊賦予作品較大的規模。

磯｜京都的國立博物館（1895年，58頁）與赤坂的迎賓館（1909年，88頁）規模也很大。

井｜雖然作品數量不多、但有不少受到提攜而接下了工作的片山東熊，以及絕對不能算是粗製濫造、但是大量接下工作案的辰野金吾，哪位較具有身為一個建築師的充實感呢？

磯｜我無法斷然直接論斷，不過，若以日本銀行（70頁）辰野金吾建造的部分（1896年）與旁邊（東側）的長野宇平治（1867-1937年）負責增建的部分（1935年，1938年）相比，我認為還是長野經手的部分比較出色。

井｜是啊。長野宇平治這個人相當了不起，可以配合規模做出諧調的作品。

04｜**長野宇平治**——
與形式遊戲的後現代建築家

——那麼，第4位就來談長野宇平治好嗎？

井｜正如同目前談到的話題，長野自辰野那裡中途承接了日本銀行的工作，他想成為古典主義的人。雖然他並不一定喜歡古典主義的形式，但從受限制的條件中，他發揮擅於安排的能力，透過古典這種形式享受統整樣式的樂趣，可能是這樣吧。

磯｜即使遇上某些種類的規則，其中還是有像是玩遊戲一樣的樂趣呢。

井｜是的，我認為就像在規則下遊戲一樣。例如，即使是銀行或證券公司也會隨著時代演進，建築容積增大，很難收束統整於古典形式中。為了統整樣式，長野費心力進行的也就是在極限內守住形式的遊戲，這個似乎是之後磯崎新最早提出來的。在「與形式的遊戲」中找出表現的可能，這種看起來極為「後現代」的思考方式，莫非不只是長野，舊時代的建築家或許每個人都面臨這個問題。

磯｜明治時代開始還真的就有這種後現代的感覺了呢。這正是因為，就算在康德等人的時代，世界上也是有各種樣式可供選擇。

井｜而在那其中，即使被形式所束縛，仍能最清楚表現生氣的一人不就是長野宇平治嗎？

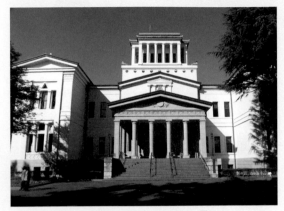

長野宇平治設計的橫濱市大倉山紀念館（1932年，184頁）

•必須認識的10位人•
04
長野宇平治
Uheiji Nagano

1867（慶應3）年-1937（昭和12）年

鑽研古典主義建築

畢業於東京帝國大學造家學科後，曾任橫濱稅關與奈良縣日本銀行的技師。經手過日本銀行總行增建、日本銀行岡山分行、橫濱正金銀行東京分行等許多銀行的設計工作，在日本是公認的古典主義建築第一人。而且他還參與國際連盟會館的設計競圖，在大倉山紀念館中還採用了比希臘化風格更早、年代可溯及麥錫尼文明的建築樣式，直到晚年設計意圖仍十分旺盛，源源不絕。此外，他還擔任日本建築士會的初代會長，致力於提昇建築師在社會的地位。

•必須認識的10位人•

05

岩元祿
Roku Iwamoto

1893（明治26）年-1922（大正11）年

早逝令人惋惜的藝術性建築師

自東京帝國大學的建築學科畢業後就進入遞信省工作。期間，包括從軍時期在內的短短2年半期間，負責設計西陣分局舍、青山電話局等建築。之後，開始在東京帝國大學的建築學科擔任助教授，但任教第一年就發現肺結核症狀。療養仍不見起色，29歲就英年早逝。他不沿襲舊有的樣式而走獨自風格，被稱為日本最早的「藝術性建築師」。在私生活方面，他租了雕刻家的工作室居住，在裡面繪畫彈奏鋼琴過著藝術家的生活。堀口捨己與山田守等分離派建築會的成員都將他視為大前輩而十分仰慕，不過他拒絕加入他們的運動。

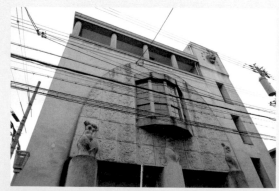

遞信省岩元祿所設計的舊京都中央電話局西陣分局舍（1921年，128頁）。正面外牆上設置有裸女軀幹雕像

磯｜不過最後的作品大倉山紀念館（1932年，184頁），實在讓人不懂……。

井｜那個我只把它視為破綻耶（笑）。

05+06｜岩元祿、吉田鐵郎──
公務單位培育出的「前衛」建築家

磯｜第5位來談遞信省（運輸與電信業務單位）的建築好嗎？例如岩元祿（1893-1922年）。

井｜若是遞信省的話，我想舉吉田鐵郎（1894-1956年）與岩元祿為例。

──那就從岩元祿開始談吧。

磯｜遞信省是為了建造公共需求的堅固設施而成立營繕單位，其中也有相當前衛的建築師，以山田守（1894-1966年）為首，表現主義傾向的建築師輩出。其中，最早嶄露頭角的是岩元祿，因為很年輕就過世了所以幾乎沒什麼作品。不過，日本的表現主義實際上是由這個組織單位的設計產生的，我覺得這件事非常有趣。

井｜不只日本如此，就是在義大利，現代主義設計也是從郵局開始。

──是這樣嗎？

井｜郵務或者是鐵道等單位，在國家建設

階段常接受新事物。即使像義大利這種守舊的國家，港灣、鐵道、郵務等領域周邊則相當現代化，也就是接受新事物的設施。

所以，日本這些單位也容易聚集這類野心勃勃的人。岩元設計的西陣電話局（舊京都中央電話局西陣分局舍，1921年，128頁），竟然在外牆放了裸女雕像。

磯｜咦？裸女軀幹雕像。真大膽的表現。

井｜還有人們傳說，在那裡擔任電話接線生的女性們，總是很害羞的低頭走過去。

岩元祿是那種會藉著接觸現代藝術與現代音樂來充實自己的建築師，非常有意思。這種說法或許不太恰當，「崇拜藝術的建築師」，岩元是這種先驅者。辰野金吾就不會這種想法吧。

──關於吉田鐵郎呢？

井｜我認為吉田鐵郎是極有才華的人。不過，後來與現代設計的潮流結合了。這方面我對他很同情。

磯｜轉換到現代設計風格前比較好吧。

井｜宇治山田（三重縣伊勢市）有吉田鐵郎早期的作品（舊山田郵便局電話分室，1925年），現今改為餐廳。十多年前到訪時，碰巧遇上經營者於是有機會閒談一

●必須認識的10位人●
06
吉田鐵郎
Tetsuro Yoshida

1894（明治27）年-1956（昭和31）年

以郵局確立現代主義建築

自東京帝國大學畢業後進了遞信省。早期作品的京都中央電話局上分局與別府公會堂，風格讓人連想到德國表現主義與北歐浪漫主意的建築，接著傾向排除裝飾的功能主義建築。代表作為東京與大阪的中央郵便局，特別是東京中央郵便局獲得訪日的德國建築師布魯諾・陶特讚賞為現代主義的傑作。晚年於日本大學執教鞭，以德語書寫《日本的住宅》等文章介紹日本建築。根據向井覺的著作，吉田在臨終之際的遺言提及「在日本蓋了許多平凡的建築」。

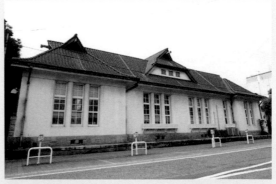

任職遞信省時的吉田鐵郎設計的舊山田郵便局電話分室（1925年），現為法國餐廳「Bon Vivant」（照片提供：Bon Vivant）

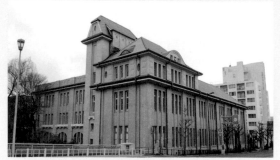

吉田鐵郎仍在遞信省時設計的舊京都中央電話局上分局（1923年，登錄有形文化財）。現有店家與運動健身房進駐

以牽曳移位保存下來的東京中央郵便局（1931年，設計：吉田鐵郎，182頁）的外觀。入口處的轉角，因為（照片左）牽曳往東北側而改變角度，為新築部分

番。老闆人就住在附近，「我很喜歡這棟建築，可以租我使用嗎？」於是他向NTT租了這棟建築，很順利改裝為餐廳營運。

　　吉田鐵郎如果地下有知，聽到這番話肯定會開心的吧。這跟建築方面的評價無關，而是因為有人「喜歡這棟建築物，總有一天要運用這空間」。

　　相較於此，觀看東京中央郵便局（1931年，182頁）那時的吉田建築，並不會認為他的作品朝向現代設計。而像大阪中央郵便局（1939年）這類採用現代風格的建物，好像沒聽過一般人說好看的。

　　京都丸太町旁的郵便局（舊京都中央電話局上分局，1923年）就常常聽到有人說「好喜歡那棟」。那棟建築在我所知的範圍內，曾經開設過健身中心、餐廳，目前則是便利商店，簡單說就是想在那裡工作做生意的人從沒少過。這種一般人也理解的魅力，在吉田鐵郎轉為現代設計風格後就不存在了，因此日本建築學會拚了命也要保存這棟建築。

──如果一定要磯先生表明的話，你喜歡轉為現代主義以後的吉田鐵郎嗎？

磯｜對啊。一定要說的話。

井｜咦！騙人！（笑）

磯｜我喜歡這種樣子的吉田鐵郎建築。

井｜原來如此。吉田鐵郎還有一點要補充說明，他對建材分割配置的處理非常出色。每次看到大阪中央郵便局就會覺得很的好厲害。鐵框、牆壁與地板上的各建材的分割與間隙處理，這麼講究細節還真是公務員做法（笑）。日本的建築公司以當

時來看就相當傑出了。就算在歐洲也不見得會看到這麼工整的處理方式。

磯｜的確，受吉田鐵郎吸引的正是這些細節所展現的新意。提升空間豐富性的事物，在當時可能還沒有所謂的現代建築吧。那方面感覺跟法蘭克・洛依・萊特、安東尼・雷蒙等現代建築師在日本的作品一樣。

07｜渡邊仁──
被貼上非事實的標籤而在戰後不得志

──有關遞信省建築還不只岩元祿與吉田鐵郎二人而已。

磯｜還有渡邊仁（1887-1973年）。

井｜他在遞信省的時間也很短。把渡邊仁也列入。總之渡邊仁因為前川國男而更加被視為壞人，尤其在戰後境遇非常可憐。

──有這回事嗎？

井｜受到很不像話的對待呢。

磯｜我也這麼認為。帝室博物館（現今東京國立博物館本館，1937年，234頁）參與競圖，戰後照計畫實施，大概弟子當中沒什麼有名的人，所以沒什麼人擁護他。

──帝室博物館的競圖是怎麼回事？

•必須認識的10位人•
07
渡邊仁
Jin Watanabe

1887（明治20）年-1973（昭和48）年

各種樣式運用自如

自東京帝國大學畢業後，歷經鐵道院工作而後進了遞信省。在遞信省時期經手高輪電話局等設計。1920年獨立，開設自己的建築事務所，無論是古典主義的銀座服部時計店（現今的和光本店）、功能主義的第一生命館、現代主義的原邦造邸（現今的原美術館），各種建築樣式他都能巧妙運用。對於競圖他也很積極爭取，最後明治神宮寶物殿、帝國議會議事堂、聖德紀念繪畫館都獲得佳作以上的入選。然後東京帝室博物館（現今的東京國立博物館本館）出色的拿下了一等獎，因為徵集要項當中有「日本元素」，所以設計採用切妻屋頂，而被視為與軍國主義相關。

磯｜在這項競圖（1931年）當中，前川國男提出了現代主義的提案，最後提案落選，採用了獲得一等獎的是渡邊仁的提案，為現在切妻屋頂的建築。

井｜建物覆有瓦葺傾斜屋頂就是支持法西斯主義，戰後出現這種譴責聲浪。實在是可笑荒謬的說法。如果去到佛羅倫斯等地，以前那些平屋頂的才是法西斯主義的建築喔。是在說什麼傻話啊（笑）。

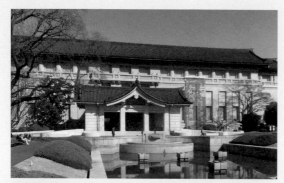

渡邊仁設計的東京國立博物館本館（1937年，234頁）

渡邊仁設計的原美術館（原邦造邸，1938年，236頁）

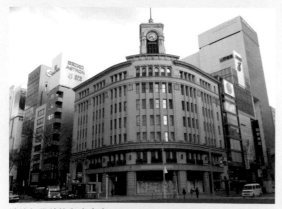

渡邊仁設計的和光本店（服部時計店，1932年）

磯｜那些都是扭曲事實。

井｜不只是帝室博物館，軍人會館（現今的九段會館，1934年）的和風屋頂，也被視為當時的國粹主義或者朝軍國主義靠攏，我認為完全沒有這回事。

　　九段會館原本是軍人會館，所以屋頂樣式才會遭到誤解，不過，大阪的軍人會館是現代主義樣式。

　　另一點想提的是，帝國陸海軍設施中強調體面氣派的，幾乎都是採西洋樣式的建築物。然而，軍人會館就是退伍軍人的交誼設施，並不是軍隊的中樞單位。因為是退役軍人的社交場所，軍中覺得那樣的日本城風格也很合適吧才會蓋成那樣。

　　大日本帝國陸海軍直到最後仍以正統歐洲風格為標準，逃避這種現實做出這評論的是後世的人們。

——井上先生會想評論渡邊仁哪一點呢？

井｜不，比起評論渡邊仁，我對後世人們為渡邊仁亂貼標籤這件事更為光火（笑）。

　　不過，他是個有趣的建築師。像是設計原美術館（原邦造邸，1938年，236頁）這棟建築時，正是他的成熟期。自己到目前為止的表現，身為大師終於可以擺出架

勢的渡邊仁，於是朝著年輕的新的方向嘗試。

礒｜他有什麼都能做的自信吧。

井｜可能是在什麼建築雜誌上看到包浩斯的還是柯比意的作品，然後想說做做看吧。

　對於這樣的人，後世的現代設計仍持續施加「反革命」的烙印呢。

——啊，又回到那裡了啊（笑）。

井｜不過，渡邊仁設計了日本劇場（1933年，現已不存在）、服部時計店（現今的和光本店，1932年）等戰後東京人也很熟悉的許多建築呢。

礒｜的確，他經手不少創造了東京都市景觀的建築。第一生命館（1938年）也是這類的建物。

井｜啊，第一生命館。居然還有人說那棟

建築酷似希特勒的總理官邸（1939年）呢。我才不相信。希特勒的總理官邸明明是後來才建的，就算想模仿也沒得模仿啊。然而，只要一提起渡邊仁就會貼上那種標籤。

礒｜對那件事生氣的只有井上先生（笑）。

08+09｜**渡邊節、安井武雄**——
不惜巨資
以大阪資產階級為後盾

——渡邊仁是第7個，還有3位。

礒｜我想談一下大阪的建築師，渡邊節（1884-1967年）與安井武雄（1884-1955年）如何？我覺得當時大阪市街的建築，水準都相當高。

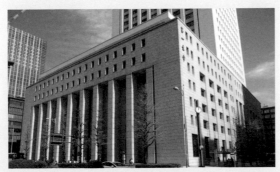

渡邊仁及松本與作共同設計的第一生命館（1938年）

井｜正如你所說的，渡邊節的綿業會館（1931年，176頁）從外觀看即使在今日也覺得相當樸素，進入一看則相當不得了。大日本帝國時代，光從經濟指標來看，大阪也是不會輸給東京的。關東大地震之後更是如此。

•必須認識的10位建築家•

08

渡邊節
Setsu Watanabe

1884（明治17）年-1967（昭和42）年

在大阪開花結果的「暢銷設計」

因為生日為11月3日的天長節（明治天皇生日），所以取名為「節」。自東京帝國大學建築學系畢業後，就任職於韓國政府的度支部（編注：銀行與財政單位），設計釜山與仁川的稅關廳舍。後來轉任鐵道院，負責設計京都站。1916年獨立，開設了渡邊建築事務所，為大阪地區民間設計事務所的開拓者。所經手的商船三井大樓和日本勸業銀行總行，是氣派莊重的文藝復興風格樣式建築。另外，株式會社大阪大樓東京支店等建築，是從視察歐美建築的經驗中產生的兼具裝飾性與實用性的辦公大樓。村野藤吾也是出身自此事務所，從老師身上學到的難以忘懷的一句話是「要做暢銷的設計」。

可以說，大阪的資產階級培育了建築師們，渡邊節是如此，辰野金吾在大阪也有事務所，當時的背景是這樣的。

磯｜大阪有很多民間的建築案子可接。建築師與業主之間令人羨慕的良好關係，在當時的大阪似乎就是這種情形。

井｜重點是，不惜巨資（笑）。不論是坪單價或租用面積比，這些完全被當成不需要費心的小事。

磯｜安井武雄的大阪瓦斯大樓（1933年，186頁）即使在今天看來依舊很出色。

井｜大阪瓦斯大樓在現代建築設計當中非常傑出。即使建築業界外的一般投資者也能理解。雖然我沒遇過吉田鐵郎中央郵便局的支持者，不過瓦斯大樓的良好評價倒是時有耳聞。

所以說，才沒有現代設計無法感動人們

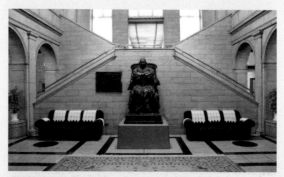

渡邊節設計的綿業會館（1931年，176頁）入口大廳

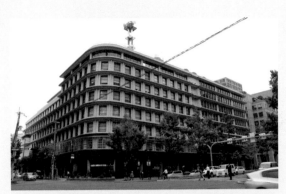

安井武雄設計的大阪瓦斯大樓（1933年，186頁）

內心這回事。雖然對吉田鐵郎而言又是另一回事（笑）。

磯│做為都市建築，瓦斯大樓在設計上除了設置拱廊，拱廊下方地面還鋪設玻璃磚，讓光線得以射入地下室，實在是做得相當好，直到今天看起來還是優良建築。

　而這項由大阪民間主導建築開發的文化中，也催生了村野藤吾（1891-1984年）和其他優秀的建築師。

井│是的，有關村野藤吾我也想談論一些。

——那麼，第10位就來談村野藤吾吧。

●必須認識的10位人●
09
安井武雄
Takeo Yasui

1884（明治17）年-1955（昭和30）年

「自由樣式」的奧義

　自東京帝國大學建築學系畢業後就任職南滿洲鐵道工務課。之後轉職到大阪片岡建築事務所，並被派遣至美國於紐約的建築事務所工作。歸國後在40歲時創辦安井武雄建築事務所，經手大阪俱樂部、高麗橋野村大樓、日本橋野村大樓等建築的設計工作。其作品為採用馬雅風與日本風的獨特設計。自宅則是接近新興的現代風格。他將自己不拘泥於舊有樣式的作風稱為「自由樣式」，集大成之作為大阪瓦斯大樓。設計事務所的工作因太平洋戰爭期間中斷，1951年以安井建築設計事務所之名重新營運，過世後交棒由後繼者持續運作至今。

10│村野藤吾──
丹下健三也嚮往的設計感

井│村野藤吾最常被人家提及的是他這段話，「建築的99％取決於獲得的條件與成本，剩下的1％才是村野的品味」。然而這只是說來討客戶開心的，我認為他本人才不是這麼想。他這人不是一直都討厭超高層大樓嗎？如果成本決定了99％的走向，村野不也是處於理所當然會考慮蓋超高層大樓的時代嗎？然而就算成為超高樓

•必須認識的10位人•

10

村野藤吾
Togo Murano

1891（明治24）年-1984（昭和59）年

透過造形與素材大放異彩

自早稻田大學建築學系畢業後，進入渡邊節的建築事物所工作，1929年獨立。提倡「跨越樣式的建築」，然而並不受現代主義影響，豐富的造形性與素材感風格作品，在以現代主義風格為主流的戰後時期，依舊大放異彩。代表作有宇部市渡邊翁紀念會館、世界和平紀念聖堂、丸榮百貨店、關西大學、都飯店佳水園、日生劇場、千代田生命大樓等多處。從商業建築到公共設施，創作領域極為豐富多元且出色，此外料亭、茶室等和風建築設計也頗具才幹。晚年的大作為新高輪王子飯店，完成時已超過90歲，到了高齡仍保持旺盛的創作力。

建築的大師，村野最拿手的陽台設計與講究的建築物外部裝飾，從底下也看不清楚啊。所以他還是不會想做吧。

──讓「99％取決於成本」這種概念深植村野心中的，應該是他的老師渡邊節吧。

井｜渡邊節似乎常常強調「要做出業主接受的東西」。只不過，渡邊節自己年輕時所設計的京都車站西側扇形調車庫（梅小路機關車庫，1914年，116頁），完全是

現代建築風格。

磯｜就是現在的鐵道博物館吧。

井｜所以，渡邊節並不特別討厭這種簡單的設計。而是因應業主的要求，也會做出這種簡單的設計。只是，村野藤吾還在渡邊節的事務所工作時，當時委託工作的業主幾乎都要求華麗的設計。而因應這種需求正是建築師的工作。

所以，村野設計下的橿原神宮站（1940年，248頁）成了那種風貌。而那個是否為丹下健三在大東亞建設營造計畫得到一等案（1942年，後來未進行）的競圖所意識到的呢？我是這麼認為的。

是從橿原神宮站得到的靈感。將沒有設置「千木」與「鰹木」的神明造形式的屋頂放大的手法。丹下健三想超越前川國男的想法，我認為該不會是從那裡得到點子的吧。

磯｜原來如此。大東亞建設營造計畫競圖時，橿原神宮站已經蓋好了。

井｜而實際上設計這座橿原神宮站的村野藤吾也是大東亞競圖的審查委員。

長谷川堯（對村野藤吾十分熟知的建築史家）雖然將丹下健三與村野藤吾分成相對立的「早稻田與東大」兩邊，但年輕時

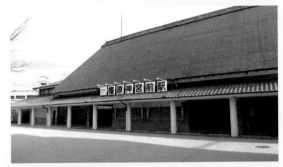

村野藤吾設計的橿原神宮站（1940年，248頁）

的丹下健三是很傾慕村野藤吾的。村野所設計的宇部市渡邊翁紀念會館（1937年，228頁），這個案子丹下健三從頭到尾參與，在濱口隆一（建築史家，1916-95年）的文章中有寫過這事。村野藤吾對於以丹下為首的那個時代的建築師而言，有令人嚮往的地方。

磯｜如果是這樣，那麼廣島聖堂的競圖（廣島和平紀念館天主教聖堂建築競技設計，1948年），丹下敗給也是審查委員的村野，應該很不甘心吧。

井｜應該是很不甘心的，但我覺得這是其他問題（笑）。

結論——欣賞前現代建築的方式

——很開心的把10人列出來討論。談到關於這個時代的建築師，對於不熟建築的讀者有什麼「看看這個會感覺更有趣」的建議嗎？

井｜我這反而不是建議，我大學三年級的時候第一次去威尼斯、佛羅倫斯、羅馬等地，看了後覺得日本的明治建築沒什麼意義（笑）。

當時，日本正開始進行保存明治時代建築的運動，可是就世界史的角度而言不是什麼重要的運動。也不是說明治村沒有意義，雖然覺得有可以回顧日本現代化初期的街町很好，但對世界史而言意義並不重大。佛羅倫斯的市公所相當於日本鎌倉時代的建物，現在仍有市府職員在那裡辦公。可是（同期的）金閣寺或銀閣寺就不能觸摸了，覺得真是了不起，但在日本這是不可行的。

歐洲地區文藝復興時期以後的建築都相當氣派，跟那些起起來，明治、大正時期的日本建築我認為有點空虛，但是為了感受那種空虛而保存下來也不是壞事啦（笑）。

磯｜關於這點，的確跟歐洲那些更具歷史意義的建築相較，日本的建築或許像仿品。但我認為各有各的特色。國外的棒球

跟日本的野球聽起來像是不一樣的運動，可是日本的野球有日本的趣味。

棒球這種運動會在世界更加普及，令人期待各國會如何將棒球文化更加在地化，增添什麼樂趣。同樣的，建築也是一樣，世界上建蓋歐風建築的地區越多，其中發展出更多不同的風格差距，很有意思。

井｜原來如此。現在要談的話題有點不同，在學習建築方面，前現代主義的樣式建築與現代主義設計是完全不同的事物不是嗎？可是我認為在日本幾乎沒兩樣。

在木造的平房與2層建築並排的地方，蓋起4層或5層的石造、磚造建築後，街景就變得明顯不同了。所以，說不定明治時期的人們看到這個跟到訪龐畢度中心一樣呢（笑）。現代設計帶給人們的衝擊，日本說不定較歐洲還走得更前面呢。

磯｜原來如此。日本在明治維新的時候就已經對奇異的建築見怪不怪了，所以很容輕易就接受現代主義設計了。

井｜對於周圍景觀不協調的建物，明治日本仍能見到其特有的光芒，因此，把這種具不協調感的事物給正當化而融入。從這裡延伸出去的，不就是今日世界上展翅高飛的日本建築師們嗎。

磯｜那麼隈研吾和妹島和世非得感謝康德不可了呢。

井｜是，他們也位在這延長線上。前現代建築跟今日的建築是連續性的。

磯｜這說法我可以接受。

井｜這樣嗎？原來我說了很多你不接受的事（笑）。

——二位發表了相當出色的對談，謝謝今日的談話。

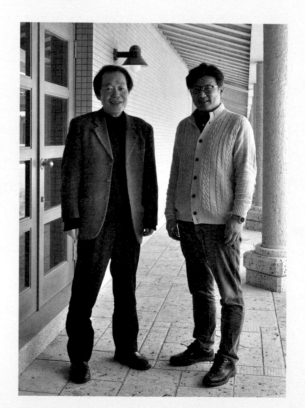

11 法蘭克·洛依·萊特
Frank Lloyd Wright
1867年-1959年

•不能不提的其他3人•

設計帝國飯店的大師

出生於美國威斯康辛州，在芝加哥的沙利文事務所等處工作後，設立了自己的事務所。獨立初期以被稱為草原住宅（Prairie House）這種強調水平延伸特色的住宅設計而馳名。在因為女性醜聞纏身導致事業受影響的時期，接受日本帝國飯店的委託，赴日設計帝國飯店。

此外，在日本尚有山邑邸（淀川迎賓館）與自由學園明日館等作品。之後，在美國的建築設計事業再度活躍，設計有落水山莊、詹森公司總部與古根漢美術館等作品。標榜「有機建築」的作品群，具流動性的連續空間與大膽造形為其特色。為現代建築三巨匠之一。

12 威廉·梅瑞爾·沃里斯
William Merrell Vories
1880年-1964年

•不能不提的其他3人•

歸化日本的傳教士兼建築師

畢業於美國科羅拉多大學哲學系，隨著基督教團體YMCA赴日宣教。在滋賀縣近江八幡市擔任英語教師。被解職後開始從事醫藥品曼秀雷敦軟膏的販賣事業，同時與他人合作，參與從前就嚮往的建築設計工作。經手日本各地教堂與相關學校的設計。代表作為日本基督教團大阪教會、關西學院大學、大丸心齋橋店等。此外，他身為基督教傳教士熱心於慈善事業，也參與結核療養院與幼稚園的建築工程。與日本人一柳滿喜子結婚。當美日開戰後，他沒有離開日本，取名「一柳米來留」歸化日本。

13 安東尼·雷蒙
Antonin Raymond
1880年-1964年

•不能不提的其他3人•

展現清水混凝土的構造美

出生於捷克。曾任職於巴黎的奧古斯特·佩雷的事務所，後來赴美，與萊特相識。為帝國飯店的設計監造工作來日，完工前離開萊特旗下，在日本開立設計事務所。設計東京女子大學、星藥科大學等。太平洋戰爭開戰後返美，終戰後再回到日本，設計有讀者文摘日本支社、群馬音樂中心、新發田天主教堂、南山大學等多處建築。展現清水混凝土的構造美的建築為其代表作之一，另一方面也有許多展現屋頂木造結構的小規模教堂。他的事務所也孕育前川國男、吉村順三、增澤洵等日本戰後建築界的重要建築師。

明治期

1868—1912

完成明治維新的日本新政府打著殖產興業的旗幟，推動近代化。

因此西洋的技術是不可或缺的。

在建築方面也急速導入西洋的技術。

當初木匠師傅雖然想模仿西洋建築來建造，

但日本政府還是從英國找來老師，進行培養建築師的計畫，

陸續培養出像辰野金吾、片山東熊等年輕建築師。

他們還去了英國、法國、德國等地，

看當地的建築來學習，吸收歷史主義樣式的技巧，

建造了廳舍與銀行等建築。

另外，像工廠和車站等產業設施，他們也建造出注重功能與性能的建築。

• 明治5年 •

1872

牆壁與樑柱的合體

奧古斯都・巴斯堤安

富岡製絲廠

地址：群馬縣富岡市富岡1-1 | 交通：上信電鐵，從上州富岡站步行十五分鐘
認定：世界遺產、國寶、重要文化財

群馬縣

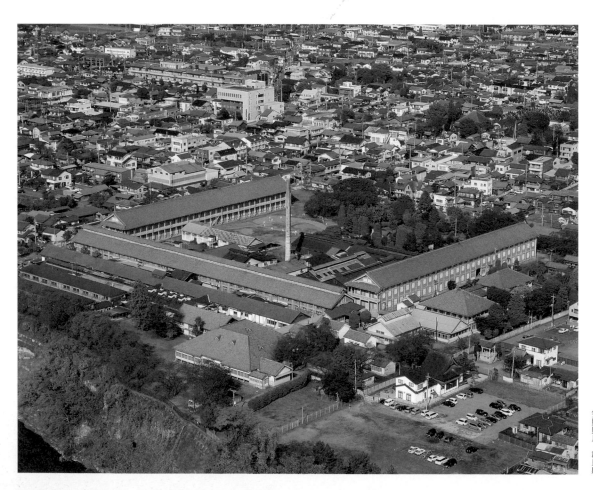

空照照片：群馬縣

富岡製絲廠是明治新政府為了在全國各地加強推廣生絲外銷，最先設置的模範工廠。由於工廠引進西洋製絲機械，政府還因此聘請了住在橫濱的法國人保羅・伯納特。當時他才三十歲，十分年輕。

伯納特從選擇工廠用地開始參與。在考量原料是否取得容易、有無廣大腹地可以運用等各項條件下，最後決定在上州的富岡設廠。

工廠從一八七二年開始生產，雖然產品的品質深受國外好評，但經營卻陷入困境。一八九三年被三井家收購，一九〇二年又轉手給原合名會社，一九三九年再度轉手給片倉製絲紡績株式會社。工廠一直營運到一九八七年，才移交給富岡市。

評價水漲船高，被納入世界遺產

二〇〇五年，部分廠區開放給民眾參觀。之後陸續被認定為國家史蹟、重要文化財，評價也跟著水漲船高。

到了二〇一四年，養蠶農家田島彌平的故居（伊勢崎市）、養蠶教育機構高山社（藤岡市）等也和這座工廠一併被聯合國教科文組織正式登錄為世界遺產。

另外，同被列為世界遺產的工廠還有德文特峽谷工業區（英國）、弗爾克林根鋼鐵廠（德國）、葛羅培斯設計的法古斯工廠（德國）。富岡製絲廠是日本第一家被列為世界遺產的工廠。

同年，敷地內的三棟主要建築物都被指定為國寶。

木材骨架、磚造結構

廠區內除了製絲的廠房、東西兩棟蠶繭倉庫之外，還留有伯納特的住家和女工的宿舍等建築物。

長約一百四十公尺的繰絲廠內部，是採用桁架結構，一根柱子也沒有，視野非常好。而且從大面玻璃高窗照進來的光線，讓室內非常明亮。從全國各地招募來的女工們，在這個空間裡時，一定也能感受到新時代來臨的真實感吧。雖然英國在一八五一年舉辦第一屆萬國博覽會時，已經推出了水晶宮，但是日本過去沒有像這種將大量自然光引進室內的建築。

富岡製絲廠的各式各樣的建築，都是出自法國人奧古斯都・巴斯堤安的設計。當初他是以橫須賀鋼鐵廠的製圖者身分來到

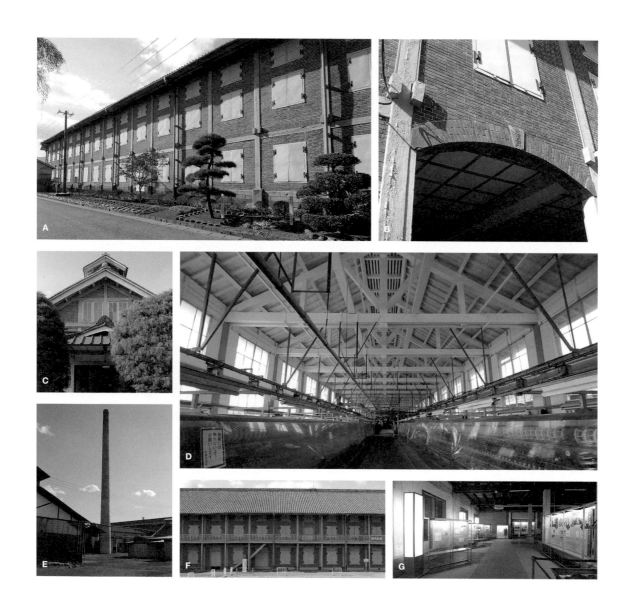

A 東繭倉庫的外觀。木材骨架間以磚砌牆。 │**B** 東繭倉庫拱門上的楔石（Keystone）刻了「明治五年」幾個字。 │**C** 繅絲廠的山牆。 │**D** 繅絲廠使用桁架法的無柱空間。 │**E** 現在的煙囪是一九三九年建造的，鋼筋水泥的構造。 │**F** 西繭倉庫。二樓是陽台。 │**G** 東繭倉庫內的一部分作為展覽室〔攝影協力：富岡製絲廠〕

日本，之後受到伯納特的委託，接下富岡製絲廠的設計圖繪製工作。

建築的特徵是木材骨架、磚造結構。也就是以杉木搭造樑柱，中間的牆壁再用磚塊來砌牆的構造。

磚牆是採用丁磚、順磚交疊的法式砌法砌成，還有，屋架是西式桁架法。另外，還導入了許多西方的新式建材，例如鐵製的窗框、旋轉窗、還有固定建材的螺絲等等。

為何不做單純的磚造廠房呢？巴斯堤安或許是考量到日本地震多，單純的磚造房無法承受，所以才會採用承受變形能力較佳的木造樑柱組合。

廠房的主體採用這種構造方式，是出自巴斯堤安的意思嗎？或是幕後有無名日本技術專家在推動呢？我猜想後者的可能性較高，不過也無法證實。如果有時光機器的話，我真想回去當時，偷聽他們的談話呢。

和風與洋風的銜接

我之所以會這麼說，是因為不久之後日本建築界爭論不休的主題，已經在這裡浮現了。

牆壁的造法分成兩大種類。一種是柱子露在外面的真壁，另一種是把柱子藏在牆壁內部的大壁。

日本的建築絕大部分都是真壁。不管是神社、寺院或是民宅大致上都是採用真壁的工法。日本建築中只有倉庫、城郭等特殊建築才能看到採用大壁。而西方國家的石造或磚造房屋，卻以大壁最為普遍。

換句話說，木材骨架、磚塊砌牆的富岡製絲廠，雖然牆壁使用西式磚塊建材，但建築方法卻是日本傳統的真壁工法。

於是，我突然想起了吉田五十八。吉田是在現代主義十分盛行的年代中，大力推廣現代化和風建築的大師。他把西洋的大壁工法用於和風建築，雖然與富岡製絲廠恰恰相反，但他們的用意其實是一樣的。

也就是把西方的新式建築風格，和日本傳統建築風格銜接起來。而這個問題，也是經歷明治維新洗禮的建築師非常重視的課題。

來探索明治維新之後的建築
前現代建築是也。

明治 → 文明開化

→ 發展產業/工業化

→ 富岡製絲廠

就是這樣產生的↗

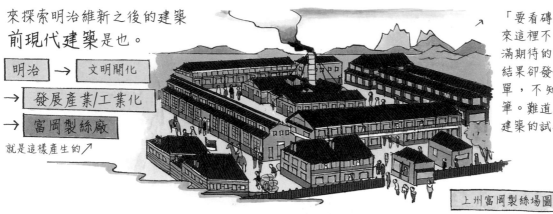

上州富岡製絲場圖 （臨摹）

「要看磚造建築，非來這裡不可」。我充滿期待的跑來參觀，結果卻發現沒那麼簡單，不知該怎麼下筆。難道這是前現代建築的試金石嗎？

紅磚造門口上面的楔石（Keystone）刻了「明治五年」幾字。富岡製絲廠在1872年投入生產，是日本官營工廠的先驅。在此之前的歷史，大家應該都在教科書上面學過了吧。

繅絲機

工廠裡面是怎麼繅絲的呢？我以前從沒想過這個問題。到底是怎麼做的呢？據說在江戶時代是把蠶繭放進大鍋子裡煮軟，再用繅絲機把生絲捲起來。而工廠裡的蒸氣機可以同時從300個鍋子裡面把絲捲起來呢。

〈模擬圖〉

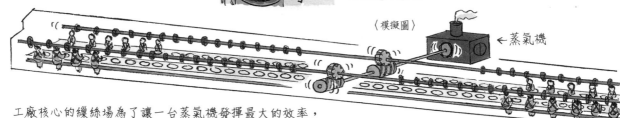

← 蒸氣機

工廠核心的繅絲場為了讓一台蒸氣機發揮最大的效率，
把廠房蓋成南北長140公尺的單一空間。原來如此！

在展示區了解基本資訊後，我們便前往繅絲廠參觀。廠房天花板的三角桁架彷彿毫無止境的往前延伸，非常壯觀。這是日本最早期的三角桁架屋頂的廠房。

喔喔

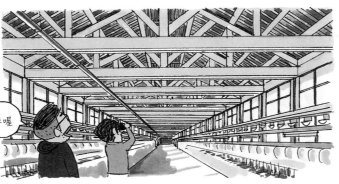

和式屋架　→　三角桁架結構

以空間來說，「應該」是完美的設計。可是我一踏進這裡卻覺得「咦？跟我想的不一樣」。我以為會看到一整排的舊式繅絲機呢。

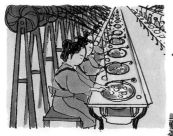

←像這樣

實際是這樣．

廠房內展示的是昭和60年代關廠前還在使用的機械

東西兩側的玻璃窗，讓室內採光非常明亮。

當時的日本還沒有平板玻璃，必須從法國進口。窗戶是鋼製的窗框。

工廠在作業的時候，架高的小屋頂下面也會透進光線。

沒錯。這座工廠的確是「年代久遠的遺址」。但筆者就讀小學的時候，這些機器都還是「現役」呢。

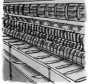

好驚人啊　115年

1872 開始生產
1893 轉售給民間的三井家
1902 三井家→原合名會社
1939 原合名會社→片倉製絲紡績（織）
1987 關廠

過去的歷史不是「點」，而是「線」（有時是「面」）。因為很難用文字表現，所以在寫前現代篇第一回的時候，很多方面都得重新思考。

唉呀，結果重要的磚塊竟然漏掉了，可是空間不夠了……。幸好磚造建築以後還會介紹，到時再詳細說明吧。

木材骨架磚造結構

法式砌磚法

●明治11年●

1878

革命時代的純粹幾何學

筒井明俊

舊濟生館本館〔現為山形市鄉土館〕

地址：山形市霞城町1-1 ｜ 交通：JR山形站下車，步行十五分鐘
認定：重要文化財

山形縣

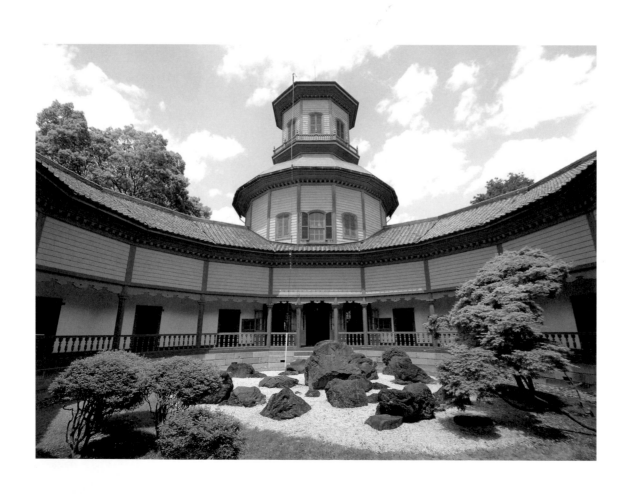

從山形車站的西口走出來後，約步行十分鐘即會抵達霞城公園。被護城河包圍的區域，就是以前的山形城，現在已經是體育館、棒球場、博物館等設施集結處。濟生館本館就位於其中一個角落。

這棟建築物在明治十一年（一八七八年）落成啟用，是當地的縣立醫院。當時還聘請澳洲醫生歐布雷德・馮・羅雷茲博士擔任負責人，培育出許多醫療人員。

經過一段時期的民營階段後，明治三十七年（一九〇四年）改為山形市立醫院。原本的院址是在東邊八百公尺遠的七日町（現在的市立醫院濟生館所在的位置），之後在昭和四十二年（一九六七年）時移建到現在地址。經過部分復原的工程後改為山形市鄉土館，一直保存到現在。

走近濟生館，首先看到的是三層的塔樓。在以前，塔樓下方就是玄關，但是現在已經關閉，入口改到建築物的後方。

一踏進室內就可以看到圓形的中庭，一樓的平房就是圍繞著這片圓形中庭蓋起來的。正確來說是十四角形，共計八個房間。現在這些房間主要是用來展示過去的醫學教學史料。

迴廊北端塔樓的二樓，現在也改成鄉土資料展示室。原則上，一般人是不能爬上更高的樓層，不過因為我是來採訪，所以館方特別允許讓我上去參觀。從二樓爬上螺旋階梯，經過夾層的三樓，就到了最上層。那是一間八角形的小房間，還有附設小陽台。從陽台可以看到公園的景色。在明治時期，從這裡可以眺望縣廳（明治四十四年燒毀，重建後改成現在的山形縣鄉土館）、警察署、師範學校、銀行等公家機關聚集的區域，那景觀一定很壯觀吧。

和洋混合式的擬洋風建築

統籌這片公家官廳區域的人，就是初代山形縣令三島通庸。所謂的縣令相當於現在的知事（縣市長）。三島是薩摩藩人，曾任宮崎縣都城領主，之後擔任東京府參事、山形縣令、福島縣令、栃木縣令、警視總監等職務，在各地指揮進行都市道路開發整備，因此被取了「土木縣令」的外號。此外他在任內實施苛刻的勞役和課重稅，因此百姓還稱他為「鬼縣令」。

濟生館本館就是三島所興建的。設計者是山形縣的一名公務員，也就是後來的濟生館館長筒井明俊。不過建築史學家藤森

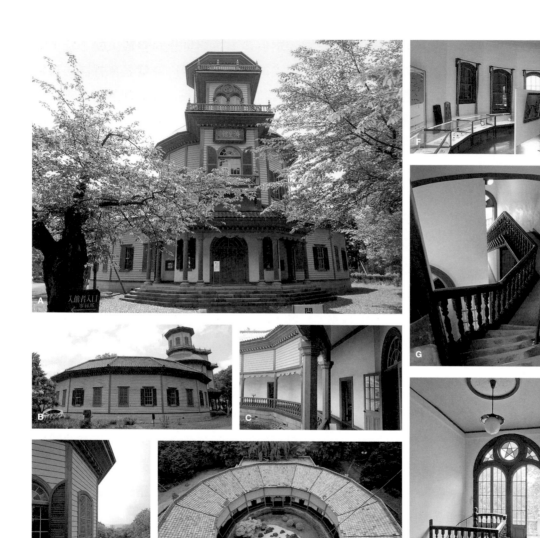

A 從玄關處往上看，西洋建築風格的柱子支撐著屋簷。 ｜**B** 從東側能見到有十四角形平面的平屋。 ｜**C** 圍繞中庭的十四角形迴廊。 ｜**D** 三層樓的最高樓是陽台。 ｜**E** 從最上層的陽台（平常是不對外開放的）往下看迴廊。 ｜**F** 二樓的展覽室，這裡是十六角形的平面。 ｜**G** 通往二樓的階梯有蜿蜒的曲線。 ｜**H** 通往三層樓的中間有夾層的三樓，窗戶鑲嵌了彩色玻璃。

照信推測，三島應該也有插手建築物的設計（《日本近代建築》）。曾參與銀座煉瓦街建設工程的原口祐之，是負責這件工程的總指揮。

濟生館本館外觀的最大特徵是下見板張的護牆板。此外還有縱溝設計的門廊圓柱、圓弧造型的扶手、彩繪玻璃的樓梯間等，可以看出整棟建築物深受西洋建築風格的影響。不過，再仔細看的話，會發現樓梯側面和屋簷的雲形雕飾卻是和式建築的風格。在當時，像這種模仿西洋建築外觀，且混合了和式風格的建築物，稱為擬洋風建築。這棟建築為其代表作，最常被拿來作為舉例的材料。

和過去劃清界線

此外，這棟建築的平面特徵，就是之前略微提到過的像甜甜圈的圓形設計。這種平面，在其他的擬洋風建築裡也無前例可循。不過也有人說，其實它是參考橫濱英國海軍醫院的設計。英國海軍醫院的確也是一整排房間，圍著中間的體育場興建而形成一個圓形。不過它的圓少了一部分，所以不是封閉的圓形。

說到完全圓形設計的醫院，就不能不提法國在一七七四年，一位名為普堤的醫生所發表的新巴黎市立醫院企劃案。雖然這個計畫無疾而終，但他所設計的醫院就是將六棟放射狀排列的病房用外側的圓形迴廊連接起來。中央圓錐塔的功用是執行醫院內重要的換氣功能。像這種把圓和塔融合在一起的設計，就和濟生館本館類似。

在十八世紀的法國，除了新巴黎市立醫院之外，還陸續出現了圓形、球形、四角錐形的純粹幾何學型態的建築構想。克勞德・尼古拉・勒杜的「蕭的理想都市」、愛堤安・路易・布雷的「牛頓紀念堂」等就是其中的例子。這些建築師刻意和過去的樣式劃清界線，以理性為出發點，設計新式的建築。建築史學家艾米爾・考夫曼稱他們為「革命的藝術家」，盛讚他們是近代建築設計的先驅。也就是說在法國大革命的時代，有一群人也想在建築的領域掀起革命。

濟生館本館也是日本史上的革命──明治維新後不久所誕生的純粹幾何學建築。這是在法國大革命一百年後遠東地區出現的另一棟革命性的建築。

在擬洋風建築中被譽為「最佳傑作」的，就是這棟濟生館本館。初代山形縣令（縣知事）三島通庸下令，動員所有神社佛閣的建築工匠，費時7個月就竣工。剛開始（1878年）的建築是位在山形市七日町（現在的市立醫院濟生館），後來於1968年移建到霞城公園。膚色的建築搭配綠色的公園，真的非常美麗。

喔，好美。

← 其實是上網搜尋「擬洋風」主題才知道這裡的。

擬洋風的「擬」讓人聯想到模仿，不過這棟建築絕對不是隨便模仿的喔。

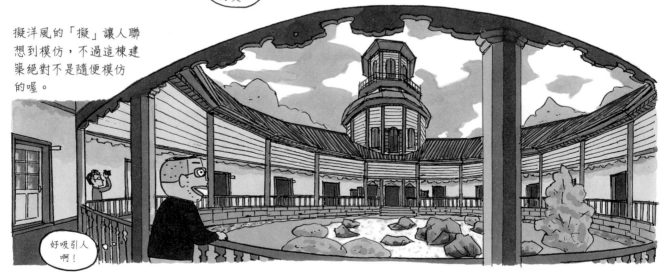

好吸引人啊！

建築物是以甜甜圈狀（14角形）的設計圍住一樓的中庭。據推測，應該是參考位在橫濱的英國海軍醫院。

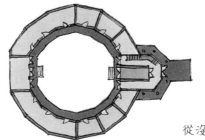

為了擺脫模仿之嫌，刻意把甜甜圈的一部份做成塔樓（高24m）。

從沒見過這樣的設計！

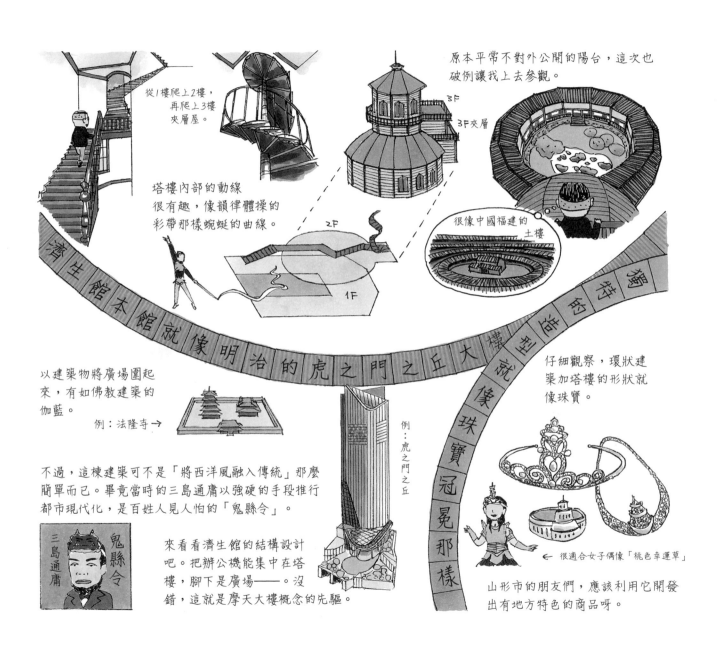

原本平常不對外公開的陽台，這次也破例讓我上去參觀。

從1樓爬上2樓，再爬上3樓夾層屋。

塔樓內部的動線很有趣，像韻律體操的彩帶那樣蜿蜒的曲線。

3F

3F夾層

很像中國福建的土樓

2F

1F

濟生館本館就像明治的虎之門之丘大樓就像珠寶冠冕那樣

以建築物將廣場圍起來，有如佛教建築的伽藍。

例：法隆寺→

仔細觀察，環狀建築加塔樓的形狀就像珠寶。

不過，這棟建築可不是「將西洋風融入傳統」那麼簡單而已。畢竟當時的三島通庸以強硬的手段推行都市現代化，是百姓人見人怕的「鬼縣令」。

三島通庸　鬼縣令

來看看濟生館的結構設計吧。把辦公機能集中在塔樓，腳下是廣場──。沒錯，這就是摩天大樓概念的先驅。

例：虎之門之丘

← 很適合女子偶像「桃色幸運草」

山形市的朋友們，應該利用它開發出有地方特色的商品呀。

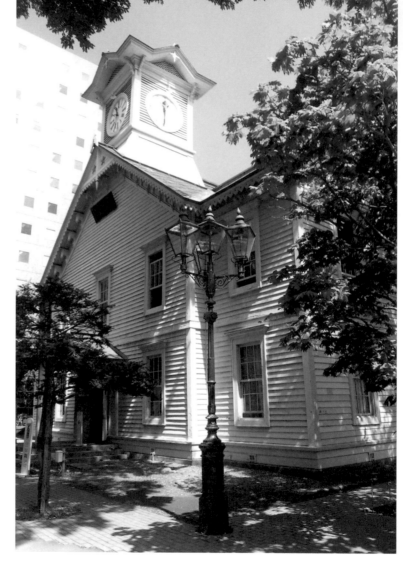

● 明治11年 ●

1878

順路
到訪

當時最先進的合體

舊札幌農學校演武場〔現為札幌市時計台〕

地址：札幌市中央區北1條西2丁目
交通：市營地鐵，從大通站步行五分鐘
認定：重要文化財

安達喜幸〔開拓使工業局〕

北海道

喜愛建築的人務必要上二樓看看。以圓鐵棍組成屋樑，開放感十足，其混合構造也是視覺重點。很有現代感的設計讓人嘖嘖稱奇。

札幌市時計台（鐘樓）似乎曾經被列入「日本三大讓人失望的名景點」，不過，我可不這麼認為。

外觀看起來讓人覺得「就這樣？」的建築，請務必乖乖付門票到2樓去參觀一下。來這裡，眼前是一片出乎意料外的大空間。

原本這棟建築並非「市區的鐘樓」，而是札幌農學校的「演武場（道場）」。而且鐘樓還是完工後三年才增建的。

話說回來，不能不否認，混雜的1樓展示區減少了這個空間的魅力。

包括追加的鐘樓在內，設計皆由安達喜幸（1827-84）負責。

小屋梁還使用了鐵棍，這在當時可是很前衛的作法。

倒不如把展示區移至地下（像巴黎的羅浮宮美術館那樣），這麼一來地面以上的空間就會更清爽，讓人感受到空間的優異之處。這提案如何？

像這樣 →

●明治18年●

1885

視 軌 道 決 定 型 態

平井晴二郎

手宮機關車庫三號

地址：北海道小樽市手宮1-3-6｜交通：從JR小樽站搭乘公車十分鐘
認定：重要文化財

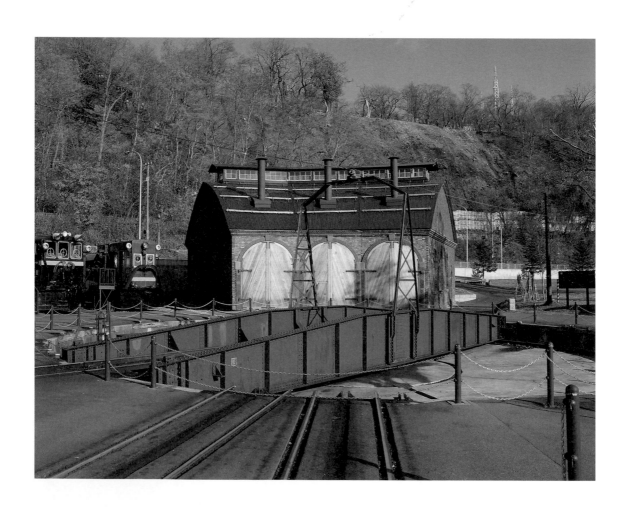

　　北海道小樽市的市中心有運河流過，一般認為小樽市是從江戶北前船時期，因海運而興起的都市，其實小樽也是日本鐵道歷史上非常重要的城市。

　　北海道最早鋪設的鐵路是官營的幌內鐵道，是為了把幌內炭礦的煤炭運到船上而建造的。這條路線在一八八二年時全線通車，終點站就是小樽的手宮車站。

　　手宮車站於一九八五年廢站，閒置的車站用地後來改為小樽市綜合博物館。在博物館區的一角，還保留著重要文化財的舊手宮鐵道的設施。

　　館區的中心位置有一座調車轉盤，是利用旋轉橫木來改變火車車輛方向的裝置。過去幾乎各重要的車站都會設置這種調車轉盤，但隨著蒸氣火車的淘汰，調車轉盤的數量也越來越少了。

　　在小樽市綜合博物館南側還有一座調車轉盤，那是從小樽築港機關區搬遷過來的。中央那座調車轉盤一直都在同樣的位置，這座保存至今的裝置當初是由橫河橋樑製作所在一九一九年建造的。

　　在調車轉盤的前面還有兩棟設有出入口的機關車庫。一般民眾比較熟知的機關車庫，應該是京都梅小路的機關車庫（一九一四年完工，現在為京都鐵道博物館）。不過那裡是鋼筋水泥建築，這裡是磚瓦建築，而且年代較為久遠。

　　較小的機關車庫三號是在一八八五年完工，是日本現存最古老機關車庫。旁邊較大的機關車庫一號是一九〇八年完工。其中左側的三段是在一九九六年整修完成。

　　再者，車庫的內部也是開放參觀的。這裡冬季時會關閉，去之前記得先確認。

機能主義的先驅

　　蓋在調車轉盤周圍的車庫，因其平面形狀而被稱為扇形庫。世界最早的扇形庫，據說是一八三九年建於英國的德比。不過，扇形平面的建築，其實更早之前就已經出現了。例如羅馬的聖彼得（聖伯多祿）大教堂的柱廊（十七世紀）、古希臘羅馬的圓形劇場、還有去掉觀眾席的競技場，這些建築的外形就像扇形一樣。而中國福建非常有名的土樓，也是以扇形建築連接而成的環狀集合住宅。

　　那麼日本又是如何？仔細回想古老建築，法隆寺的夢殿、根來寺的多寶塔等也都是八角形或圓形的平面建築，可是與中

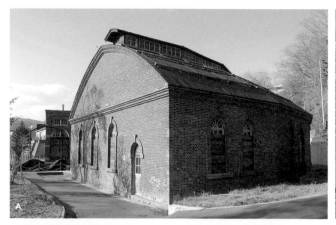

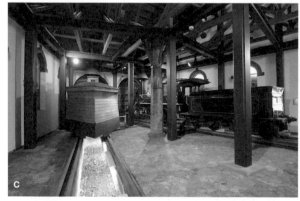
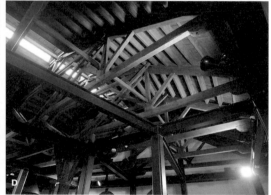
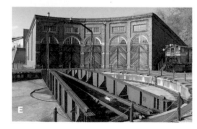

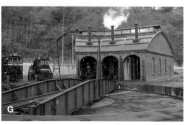

A 機關車車庫三號的東側外觀。｜**B** 拱形窗。磚牆是法式砌法。｜**C** 內部。地上有檢查用的沙坑。｜**D** 機關車車庫三號的屋架。二〇〇九年以鐵架來補強結構。｜**E** 機關車車庫一號的外觀。右側的兩段是當初的模樣，左側的三段是在一九九六年整修完成。｜**F** 仰望機關車車庫一號（當初部分）。｜**G** 機關車車庫三號的木製門打開的狀態。夏天時機關車會啟動。〔照片：小樽市綜合博物館〕

心在建築物外側的扇形建築並不相同。另外，山形的濟生館雖然是把一樓的中庭包圍起來的環狀平面設計，但那是在進入明治時期之後才興建的。換句話說，就是日本在傳統上沒有扇形建築。

為什麼會出現手宮車站機關車庫呢？理由很簡單，因為用來改變鐵道車輛方向的調車轉盤是圓形的平面，延伸出去的軌道線路是放射狀，蓋在上面的建築物自然形成扇形平面。當初也參考了國外的鐵道設施，加功能的需要，最後選擇了扇形。

「型態要符合機能。」這句充份表達建築的現代主義的名言，是出自美國的建築師路易士・蘇利文（Louis Henri Sullivan）。不過把機能主義的觀念傳達出去的，不是靠蘇利文所設計的那些裝飾過度的辦公大樓，而是德國建築師雨果・賀臨（Hugo Haering）的作品。他的代表作品是迦高農場（Gut Garkau，一九二二～二五年竣工）。當初這座農場為了以更合理的方式提供給牛隻飼料，而設計成像馬蹄一樣的奇妙形狀。

像這種先進的機能主義的建築先驅，扇形庫應該也算，因為正是「符合軌道的型態」的典範。

可以自在地變換風格

舊手宮車站的機關車庫三號的設計者為平井晴二郎，他從開成學校畢業後，以第一屆文部省留學生的身分，飄洋過海到美國壬色列理工學院就讀，是菁英。歸國之後他擔任北海道開拓使，以技術官員的身分扛起鐵道建設的責任。鐵道院（日本國有鐵道、JR集團的前身）創始之際，他在後藤新平總裁之下擔任副總裁，同時也是貴族院議員。

有意思的是，平井也是北海道廳的紅磚造廳舍（一八八八年完工）的設計者。而這棟新巴洛克式風格的建築，和講究機能主義的機關車庫是完全相反的設計。

集土木、建築、技術者與官僚於一身的平井，似乎在心中有座調車轉盤，隨時可以切換成身分。在擔任建築師時也可以在樣式主義和機能主義之間隨心所欲發揮。

沒有誰先誰後的問題，新穎的建築風格同時湧入日本，一齊百花爭鳴，這就是明治日本建築界的盛況。這是我在調查磚造建築的扇形車庫和這些建築的設計者時，所領悟的心得。

手宮機關車庫是日本現存最古老的磚造機關車庫。
由於我並不是鐵道迷，老實說，一開始並沒有抱著多大的期待。
不過實際來這裡參觀過之後，我敢保證「這些建築真的非常有趣！」
有機會去小樽的話，可別錯過喔。

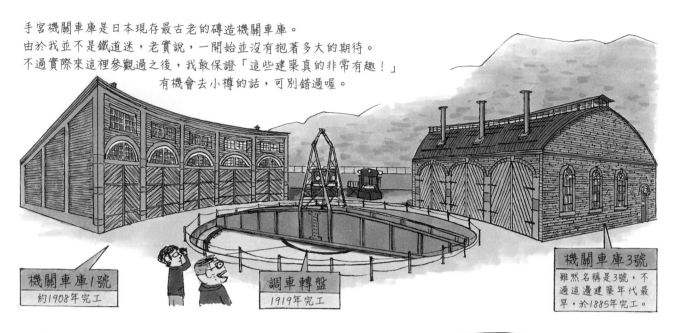

機關車庫1號
約1908年完工

調車轉盤
1919年完工

機關車庫3號
雖然名稱是3號，不過這邊建築年代最早，於1885年完工。

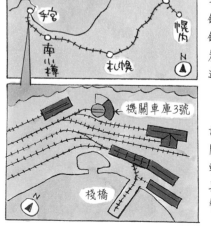

手宮停車場（車站）是1880年通車的札幌至手宮的幌內鐵道西端起點。1882年幌內鐵道延伸到幌內。幌內的煤炭也終於能夠經由手宮棧橋運到海上。

機關車庫3號

棧橋

設置於車站內的機關車庫，透過調車轉盤將車體轉向，再駛入機關車庫保管維修。

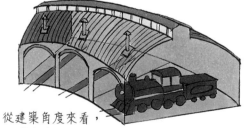

從建築角度來看，機關車庫3號的造型可是大有學問。弓形的平面上覆蓋拱型屋頂，而且還設有排煙採光屋頂，這些設計看似簡單，其實很不容易呢！

◀ 波浪板的屋頂外形簡陋，有點好笑。

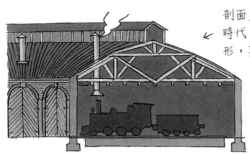

剖面差不多就是這樣。以放射狀向外擴張。在沒有CAD和BIM的時代，能做出這樣的造型的確不容易。木造的架構是連續的弓形，與高知的牧野富太郎紀念館非常類似。

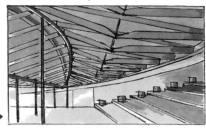

設計：內藤廣
1999年完工 ▶

設計師平井晴二郎應該很希望車庫能以放射狀連續下去吧。可惜幾年後加蓋了木造車庫……。

再過十幾年，又多了現在的車庫1號

不是做成拱頂，而是切妻（懸山式屋頂）。
（現已不存在）

凡事不能盡如人意的遺憾，

機關車庫1號雖然是磚造建築，不過屋頂形狀改為單邊傾斜。據說這是為了防止積雪掉落調車轉盤的那一側。仔細想想也是有道理。

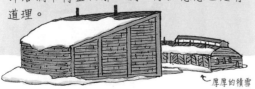

← 厚厚的積雪

平井先生應該也了解這點，但還是想蓋成西洋風的拱型屋頂吧。

也是「建築」的一部分。

但至少要體察設計者的初衷，在1～3號間蓋玻璃屋頂吧。現在不是可以靠BIM協助嗎？要多用點心啊！

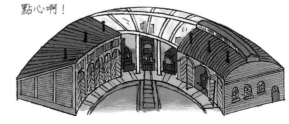

•明治27年•

1894

如「小說」般的建築

坂本又八郎

道後溫泉本館

地址：松山市道後湯之町5-6｜交通：伊予鐵道市內電車，在道後溫泉站下車，步行五分鐘
認定：重要文化財

愛媛縣

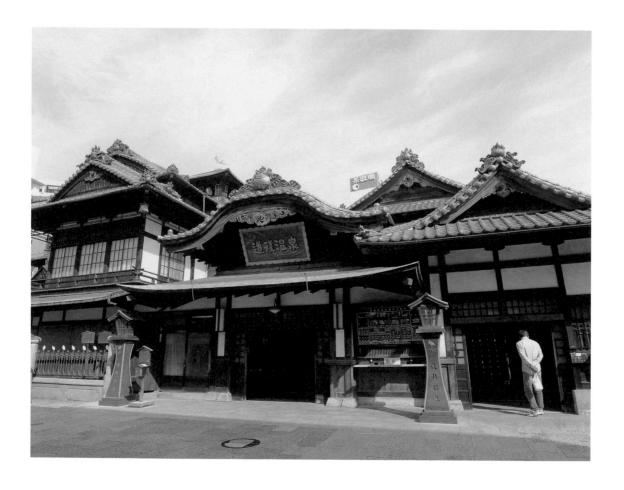

在松山市內電車的終點站下車。穿過圓拱形屋頂的商店街後，就會抵達一個開闊的廣場。廣場上那棟雄偉的建築就是目前仍以道後溫泉外湯（無住宿設施的大眾浴場）吸引眾多人潮的道後溫泉本館。

位在西側正面中央、上面搭著豪邁唐破風的就是入口，而正面的左右兩側並非對稱的。繞到北側，可以看到整面都是紙格子拉門的開放式正面，屋頂上還有一個突出的櫓。繼續往東側移動，就會看到幾個銅片鋪成的破風層層疊疊相連，看起來很具格調。

不同方位，設計也完全不同，這是因為這座建築是經過長時間分成幾個階段建成的。北側的神之湯本館是最古老的，於一八九四年完工。接著是東側的又新殿及靈之湯，於一八九九年完工。南側原來有另一個名為養生湯的外湯，於一九二四年改建。十年後西側的玄關棟從別處移建過來，才變成與現在差不多的模樣。

大半建築的設計者是松山城的築城工匠坂本又八郎。我看了一下屋頂內側，發現是洋小屋的結構，可見是採用當時的新工法。外觀上是和式風格，沒想到原來這也是近代建築。

現在的道後溫泉本館有神之湯及靈之湯兩種浴場，有各自的休息室，然後有名為又新殿的皇室專用浴室。

奇妙的是神之湯，男用浴場有一個更衣室及兩個浴室。至於女用浴場雖然只有一個浴室，卻分成兩個更衣室。其實是因為男用浴室當初是神之湯的男女浴室，而女用浴室則是養生湯的男女浴室。神之湯的更衣室與養生湯的浴室分別隔開，然後把神之湯改為男用浴場，養生湯改為女用浴場。因這一連串的增建和改建，建築平面變得像迷宮，但這也正是其魅力所在。

「少爺不可游泳」

此建築竣工後不久，夏目漱石就來訪。他的代表作之一《少爺》裡有這段描述。

《少爺》是以松山為舞台，而其中的主角也和作者一樣是從東京來此就任的教師。道後溫泉是以「住田」之地名登場，他每天拿著西式毛巾到這裡報到。

基本上主角是瞧不起松山這個鄉下地方，卻給了如此高的評價：「其他地方再怎麼看都遠不及東京，就只有這個溫泉，實在太棒了。」也可以解讀成：在這難以

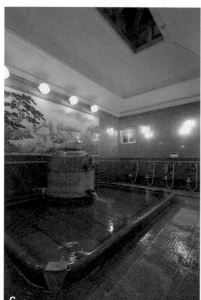

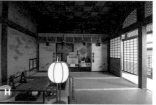

A 東南側全景。左邊的南棟是一九二四年完工，右側的又新殿及靈之湯的那一棟是一八九九年完工。 │B 位於北側的神之湯的夜景。這一部分是年代最久遠的，於一八九四年完工。 │C 神之湯的男用浴室有兩個。這裡是東側的浴室，仍留有當初的湯釜（溫泉湧出口）。 │D 二樓的神之湯休息室。 │E 欄干的裝飾也是熱水湧現的概念。 │F 在神之湯本館的上面突出的振鷺閣，屋頂上有一隻白鷺的雕像。 │G 模仿「湯玉」的鬼瓦。 │H 皇室專用的又新殿的皇座房間。

習慣的就職地，終於找到像故鄉一樣能讓人完全放鬆的地方，就是這座建築物。

書中的傑作是描寫浴室的那一段。他趁沒有其他人在場時在浴池裡游泳，但不知為何似乎還是被看見了，因為隔天又去的時候，牆上就貼了一張「浴池中不可游泳」的注意事項。

因為這個橋段的影響，真實的神之湯男用浴室裡面也掛著寫有相同句子的木牌。這個安排彷彿讓人也能體驗漱石入浴當時的心情，真好。

無法成為建築師的小說家

其實漱石懷抱著成為建築師的夢想。這在他的隨筆〈落第〉（一九〇六年）裡寫得很清楚。「像我這種怪人能做的工作就是建築師了。」這就是他立下這個志願的理由。他本來還想建造金字塔之類的建築，但因為朋友勸他：「在日本，文學作品比較能夠流傳後世」，於是他才改變主意。但也可以解釋為，漱石是立志當個文學界的建築師。

在松山和熊本度過教師生活之後，漱石接受政府的派遣去英國留學。提到建築師，可以和留學英國的辰野金吾做個比較。辰野回國後著手進行日本銀行總行及東京車站之類的國家級計畫。漱石則是被要求在文學領域完成相同的任務。

漱石在倫敦時著手撰寫〈文學論〉。那是以精密得近乎科學方法所分析而成的真正評論。他雖然被石造建築群所包圍，卻依然試著建構出西式建築般堂皇而穩固的文學大伽藍。可惜漱石沒能完成這工作，就因精神疾病而不得不半途返國。

漱石回到日本之後寫的是「小說」。相對於評論天下國家大事的「大說」，小說所關注的是風俗、流行、市井小民的小事件。在這個領域，漱石描寫了人們面對近代社會所產生的苦惱及內心糾葛，以文學家的身分成了名。

接下來純屬臆測。漱石沒成為建築師而成了小說家，他之所以能有共同感而接受的原因是因為看到像道後溫泉本館這樣的建築吧。辰野設計的銀行、車站、公會堂等建築是「大說」般的建築，而相對的，道後溫泉本館則是「小說」般的建築。它雖缺乏出自大建築師之手的崇高與美感，卻充滿聚集各色造型所帶來的趣味。就是它療癒了苦惱的近代人漱石。

建築不是「點」。還有「線」與「面」——

這回的巡禮讓我更加確信這點……突然想直接下結論，因為道後溫泉本館緊緊抓住了我的心。

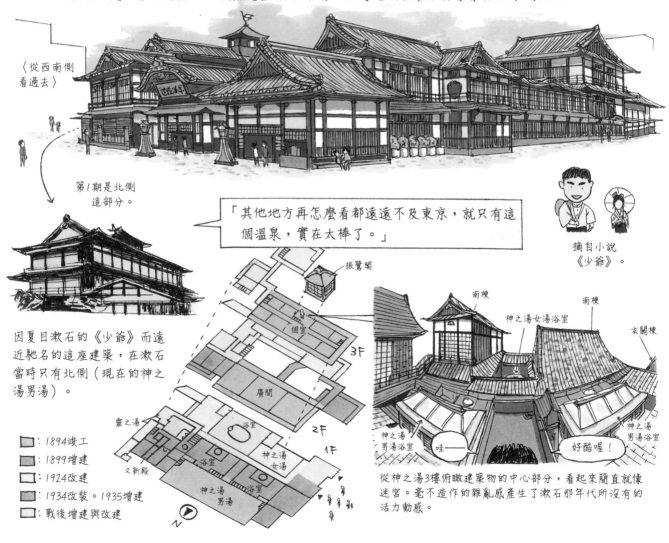

〈從西南側看過去〉

第1期是北側這部分。

「其他地方再怎麼看都遠遠不及東京，就只有這個溫泉，實在太棒了。」

摘自小說《少爺》。

因夏目漱石的《少爺》而遠近馳名的這座建築，在漱石當時只有北側（現在的神之湯男湯）。

振鷺閣

個室

廣間

浴室

3F

2F

1F

靈之湯

又新殿

浴室

神之湯
女湯

神之湯
男湯

■：1894竣工
■：1899增建
□：1924改建
■：1934改裝。1935增建
□：戰後增建與改建

N

南棟

神之湯女湯浴室

南棟

玄關棟

神之湯
男湯浴室

哇——

好酷喔！

神之湯
男湯浴室

從神之湯3樓俯瞰建築物的中心部分，看起來簡直就像迷宮。毫不造作的雜亂感產生了漱石那年代所沒有的活力動感。

只入浴的話要410日圓。
在2樓廣間（大廳）休息喝茶的話要840日圓。
雖是重要文化財，價格卻十分合理！

浴室	神之湯（男・女）		靈之湯（男・女）	
區分	只入浴	2樓座席	2樓座席	3樓個室
		浴衣租借、附茶與煎餅		
料金	410円	840円	1250円	1550円
營業	6:00～23:00	6:00～22:00		

※2018年12月底為止資訊

當初神之湯浴室在1934年改建為鋼筋混凝土材質，但湯釜（溫泉湧出口）卻是漱石年代一直使用到現在。

← 這當然是後人釘上去的，但卻是精采的呈現。

（少爺不可游泳）

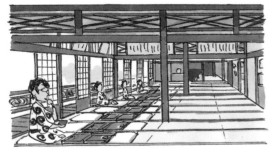

入浴後到2樓的廣間休息。北側的窗戶全都打開了。啊──太幸福了……。120年前就想到這種具附加價值的浴場，實在厲害。據說這是道後湯之町第一代町長伊佐庭如矢執意推行的公共建築，這個事實也很讓人驚訝。「要建100年之間沒人模仿得出來的建築！」據說面對町民反對的聲浪他是這樣回嗆而堅持進行工程的。木工師傅坂本又八郎也幹得好！

立在北側的銅像

伊佐庭如矢

然而伊佐庭町長所指揮的工程只蓋到又新殿（1899年）。
後來各時代的建築也是富於變化，但卻仍保有統一感，感覺真的很和諧。
這是無名的作手們「奇蹟的合作」。

〈從東南側看過去〉

石板路是2007年才鋪設的

第1期北側的破風

這不是菓子，是湯玉（溫泉沸騰時湧起的泡泡）

營造統一感的要素之一是「湯玉」圖案。
讓人「一看就懂」還真重要啊

1895

面對面的設計與施工之神

片山東熊

京都國立博物館

地址：京都市東山區茶屋町527 | 交通：京阪電車在七条站下車，步行七分鐘
認定：重要文化財

京都府

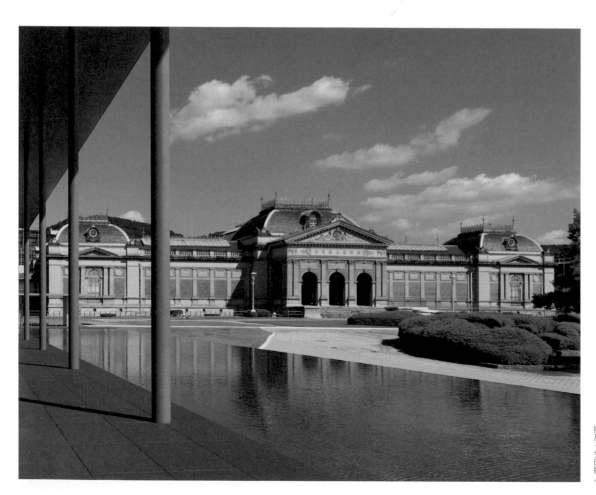

搭公車在「三十三間堂前」站下車，朝京都國立博物館前進。原本是從西側的正門進入館區，現在則改從南側的門進入。南門和兩側的紀念品商店及咖啡店都是由谷口吉生設計，完成於二〇〇一年。由平常展示館改建的「平成知新館」也出自同一個設計師之手，於二〇一四年九月開館。

一走進南門，就能看到右側的壯觀建築物。這就是本次的目的地明治古都館。這棟建築物完工於明治二十八年（一八九五年），作為帝國京都博物館的本館。紅磚造單層平房的建築，最大特色是法國巴洛克式的壯觀設計。中央是個大穹頂，兩翼也各有一個小穹頂。從正門這側眺望，越過噴水池，可以看到以羅丹的雕刻作品為中心，建築物呈左右對稱。這強烈的軸線構造讓人聯想到西洋宮殿。

我們進入館內看看吧。從中央西側的玄關大廳以逆時針方向參觀展覽室。平面的結構很單純，就像三個相連的口字。

館內最有看頭的是中央大廳。這座作為接待天皇專用室的大空間，光線從由十八根柱子支撐的天花板中心灑落。柱子的基座和柱頭，與屋簷上的裝飾等，皆使用西洋建築的裝飾技法，讓人不由得入迷而忘記時間。

誇顯變化

設計者是片山東熊，他是在工部大學跟康德（Josiah Conder）學習建築的第一期學生，畢業後他在宮內省工作，前後設計了許多的建築。代表作品是東宮御所（現為迎賓館赤坂離宮，一九〇九年竣工）。

因此，片山也被稱為宮廷建築師。不過他設計最多的卻是博物館之類的建築。宮內省相當於現在的宮內廳，業務範圍卻比現在廣得多，博物館也是其業務之一。

明治時代日本各地出現許多博物館，多數是由片山設計的。除了京都這個建築之外，還有奈良國立博物館（一八九四年）、東京國立博物館表慶館（一九〇八年）、神宮徵古館（一九一一年）等。

這些建築的共同點都是以撐起大屋頂的玄關部為中心，再從此處延伸如雙翼般呈左右對稱的構造，但建築物的裝飾手法卻各不相同異其趣。例如玄關上方的破風（山形牆），在京都國立博物館是採用一般的三角形；而相對的，奈良國立博物館

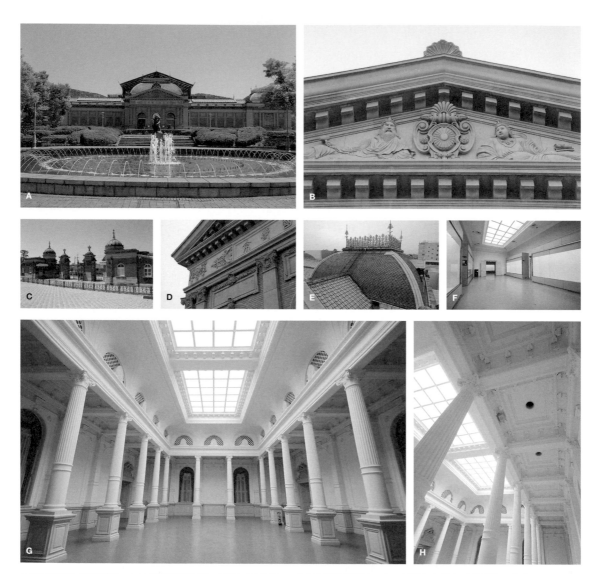

A 從正面看的外觀風景。在拍攝這張照片時，屋頂正在修繕，可以看到部分鷹架。│B 玄關上方的山形牆刻的是技藝天及毘首羯磨。│C 正門也是片山東熊的設計。│D 玄關部的壁柱與柱頂（柱子上部的裝飾）。│E 鋪有石板瓦的方形穹頂屋頂。│F 展覽室。以前是自然光從上方照進來。│G 被柱子環繞的中央大廳。│H 從中央大廳仰望天花板，仔細一看，可以看到柱頭的漩渦有一般的與洶湧的。

是由半圓形變形而成的梳子形，神宮徵古館是圓形穹頂加上半圓形的老虎窗（因戰爭毀壞，目前是別種屋頂）。至於東京國立博物館的手法則是不設山形牆，讓後方的穹頂更加突顯。看來是要誇顯多樣性的變化。

無論何種手法，都很美且相當純熟。這應該就是片山的才能吧。

設計與施工之神

京都國立博物館的山形牆中，有個有趣的東西。那就是兩尊男女的雕像。這種仿人體的建築裝飾在希臘及羅馬的古典建築中也是常見的手法。另一方面，日本也有以雕刻裝飾建築物的傳統，日光東照宮就是著名代表。這裡的人像雕刻是東方面孔。在這個三角形中也可見到西洋與東洋的融合。

根據博物館的導覽手冊，山形牆中對望的兩人是佛教世界的美術工藝之神——技藝天及毘首羯磨。

右側的技藝天是主司學問和藝術的神，與希臘神話中的繆思女神有許多相似的故事。說到繆思，「美術館（Museum）」這個字的字源就是繆思，因此以繆思女神作為博物館玄關的裝飾，真是再恰當不過了。

左側的毘首羯磨相當於印度神話中的匠神Vishvakarman，據說是負責製造諸神武器及建造天國宮殿，是主司工藝與建築的神。這也很適合作為博物館的象徵。

我想從建築愛好者的立場再稍微深入解讀一下。讓我們再仔細看看這兩尊人像吧。技藝天手上拿的是紙和筆，而毘首羯磨拿的是鐵槌。這不正象徵著建築的「設計與施工」嗎？原來技藝天是建築師，而毘首羯磨是施工者。

在江戶時代之前，建築界的設計與施工尚未分工，都是由木匠師傅擔負起兩邊的工作。明治時期之後，歐美那種將設計、施工分工的作法才日漸普及。

像片山這些明治時期的建築師不僅將新式建築設計引進日本，同時也不得不開創新的建設體制。此博物館玄關的裝飾雕刻也偶然地呈現出這樣的狀況。

建築的「品格」是什麼？ 如果您想知道答案，只要到京都國立博物館就行了。

現在主要入口是在新設的南門，但建議您先從西門（舊正門）開始看起。迎面而來的紅磚門（重要文化財）與本館一樣都是片山東熊所設計的，一走進這裡感覺自己好像國寶喔。

一進門，就看到「沉思者」（羅丹作品）背後展開的立面。「水平的裝飾師」片山東熊發揮了他的本領。

（宮澤檀自取的名字）

明明是國際樣式的建築卻感覺有些日本風格，是因為與平等院鳳凰堂有些相似吧？

即使把10元硬幣上的圖案換成這棟建築物也沒人會發現吧。

← 說不定也挺好的。

片山是康德在工部大學校造家學科的第1期4個學生之一。換句話說，是辰野金吾的同學。辰野設計的東京車站橫面更寬，但給人的印象卻完全不同。立面雖然很寬，但辰野老是頑固地把裝飾性細節的重點放在垂直方向。

1852-1920
康德
約書亞

日本最早的建築師4人組

1856-1922
七次郎
佐立

1853-1937
達藏
曾禰

1854-1919
金吾
辰野

1854-1917
東熊
片山

TOKYO STATION 1914

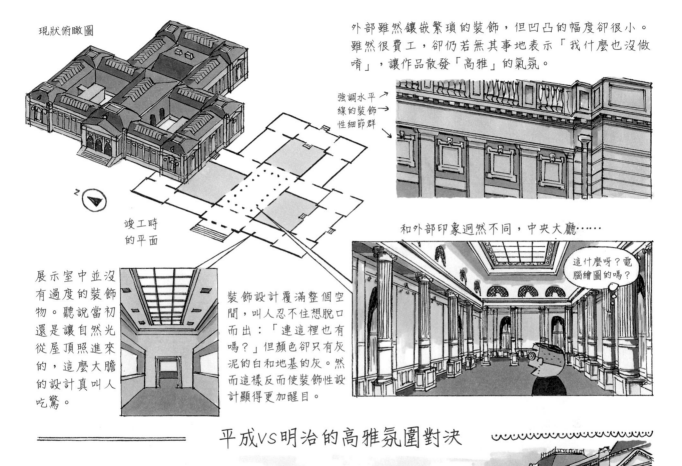

現狀俯瞰圖

竣工時的平面

外部雖然鑲嵌繁瑣的裝飾，但凹凸的幅度卻很小。雖然很費工，卻仍若無其事地表示「我什麼也沒做唷」，讓作品散發「高雅」的氣氛。

強調水平線的裝飾性細節群

和外部印象迥然不同，中央大廳……

這什麼呀？電腦繪圖的嗎？

展示室中並沒有過度的裝飾物。聽說當初還是讓自然光從屋頂照進來的，這麼大膽的設計真叫人吃驚。

裝飾設計覆滿整個空間，叫人忍不住想脫口而出：「連這裡也有嗎？」但顏色卻只有灰泥的白和地基的灰。然而這樣反而使裝飾性設計顯得更加醒目。

平成VS明治的高雅氛圍對決

再也沒有這麼高雅的建築了！我幾乎想這麼說，但2014年秋天開館的「平成知新館」（谷口吉生設計）也極高雅。資深建築師的正面對決值得一看！

這邊也以水平・禁欲之特色，獲勝！

●明治29年●
1896

來自紅茶之國的御宅族

約書亞・康德

舊岩崎久彌邸

地址：東京都台東區池之端1-3-45｜交通：搭乘東京地鐵千代田線，從湯島車站步行三分鐘
認定：重要文化財

東京都

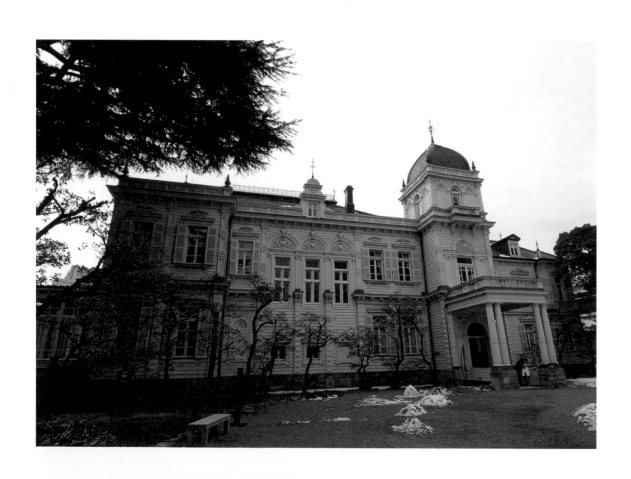

走進以磚牆包圍的莊園，沿著坡道往上走，就能看到棕櫚樹對面的兩層樓木造洋房。北面的右邊蓋成塔樓的造型，以非左右對稱的設計，窗戶周圍有華麗的裝飾。這棟建築就是岩崎久彌的洋樓。久彌是三菱財閥第三代，是創始人彌太郎的兒子。

這棟洋樓主要是用來招待客人，平常生活是在西側鄰接的和館。

從正面玄關走進洋樓裡，一樓和二樓都是以大廳為中心，餐廳、會議室、客房、書房等房間相連。每個房間的牆壁和天花板的設計都不同，各有值得欣賞的特色。樓梯周邊特別用心設計，廊柱是以植物為主題的華麗裝飾。據說這樣的設計是英國在十七世紀初期流行的詹姆斯一世風格。

原本要替這棟建築定位風格就是個難題，像是它的陽台是美式殖民風，但奢華的室內卻是文藝復興風格和伊斯蘭風格的混合。有人說東側附設的撞球室是美國木造哥德式小屋，但設計者卻說那是瑞士山中小木屋風格。所以這棟建築應該是混合古今東西的多元風格。

喜愛日本文化的御宅族青年

這棟建築的設計者，是被譽為日本近代建築之父（或建築之母）的約書亞・康德，一八五二年出生於倫敦。

一八七七年康德來到日本，那時二十四歲。他曾參加皇家建築師協會的競圖，以英國鄉村別墅設計案得到第一名，被視為前途大好。儘管那時他還只是一個在設計師事務所工作的菜鳥建築師，明治新政府卻破例大膽邀請他到工部大學校（現在的東京大學工學部）任教。

接受招聘的康德，也是個勇於接受挑戰的人。即便新政府允諾給予高薪，但他必須遠赴地球另一側、文化迥異的遙遠國度工作。

不過，康德會來日本也是有原因的。由於萬國博覽會等機會，在倫敦，人們對繪畫和工藝等日本文化興趣大增，康德也著迷不已。以現在的情況來打比方的話，就像是看了日本動漫、從此成為粉絲的御宅族青年吧。

作為老師的康德培育出許多優秀的建築師，例如設計東京車站的辰野金吾、設計東宮御所（迎賓館赤坂離宮）的片山東熊、設計慶應義塾大學圖書館的曾禰達藏、設計日本郵船小樽分店的佐立七次

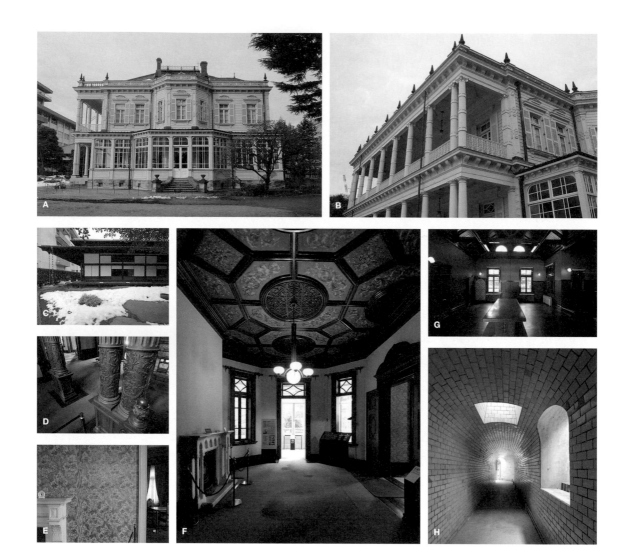

A 洋館的東側外觀。一樓的日光室大約是在一九一〇年時增建的。　│**B** 仰望洋館的陽台。　│**C** 從庭院看和館。　│**D** 大階梯的柱子有詹姆斯一世風格的裝飾。　│**E** 二樓客房的牆壁貼有金唐革紙，金色的花樣像浮雕般具立體感。　│**F** 一樓的女性客房，天花板貼著絲綢布。　│**G** 撞球室的內部。　│**H** 連接洋館與撞球室的地下通道，牆壁與天花板都貼上白色瓷磚（不對外開放）。

郎、設計神戶地裁的河合浩藏等赫赫有名的建築師。

另外，康德也接受明治政府的委託，接下鹿鳴館（一八八三年）的設計工作。由於康德實在是太喜愛日本文化，後來還成為畫家河鍋曉齋的弟子。

有段時間，康德辭去工作回到英國，但沒多久又回日本，直到終老。

如果康德回英國的話

在近代日本建築史上留下偉大足跡的康德，在世界建築史上的定位又是如何呢？

康德學習建築的時候，歐洲建築界正興起歷史主義的風潮。「從古代到巴洛克時期的所有建築風格全部用上，連歐洲以外的埃及、美索不達米亞、印度、中國、日本、甚至是伊斯蘭的建築樣式，全都可以融合在一起。」（弗利茲・鮑戈姆〔Frits Baumgart〕《西洋建築樣式史》，鹿島出版會）

在這個時期來到日本的康德，便將西方建築融合異國風格的設計運用在鹿鳴館上。他醉心於日本文化，當時他腦中首先浮現的也許是日本建築吧。

不過，那是行不通的，畢竟建案的委託主是日本政府。日本不是被參考的對象，而是想要參考西洋的樣式。於是，後來康德把伊斯蘭風格帶進鹿鳴館的設計裡，結果引來不小的批判，或許這是他始料未及的。

但在岩崎久彌邸中，康德好像已經擺脫了這些煩惱。他在洋館旁邊另外蓋了一棟和館，解決了如何把「日本」融入設計的問題。這對康德來說是輕鬆愉快。之後，康德便放手把日本以外的各種世界風格，融入自己的作品中。

如果康德當初從日本回去英國後，留在英國，不知道會蓋出怎樣的建築。受過日本美學洗禮的他，很可能會創造出新式建築的風格吧。十九世紀末，在蘇格蘭非常活躍的建築師查爾斯・雷尼・麥金塔，他的作品就帶點日本式的感性，但或許康德才是最早完成前現代主義傑作的人。

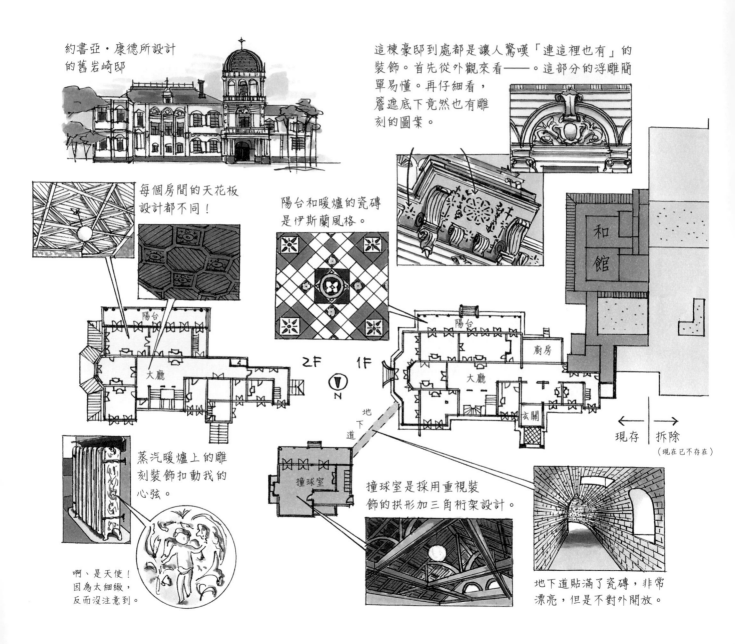

約書亞·康德所設計
的舊岩崎邸

這棟豪邸到處都是讓人驚嘆「連這裡也有」的
裝飾。首先從外觀來看──。這部分的浮雕簡
單易懂。再仔細看，
簷遮底下竟然也有雕
刻的圖案。

每個房間的天花板
設計都不同！

陽台和暖爐的瓷磚
是伊斯蘭風格。

和館

2F　1F

陽台

大廳

廚房

玄關

現存｜拆除

（現在已不存在）

蒸汽暖爐上的雕
刻裝飾扣動我的
心弦。

地下道

撞球室

撞球室是採用重視裝
飾的拱形加三角桁架設計。

啊、是天使！
因為太細緻，
反而沒注意到。

地下道貼滿了瓷磚，非常
漂亮，但是不對外開放。

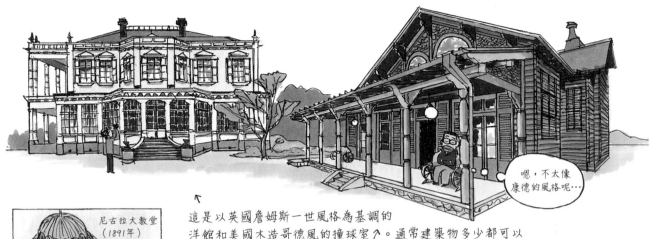

嗯，不太像
康德的風格呢⋯

這是以英國詹姆斯一世風格為基調的
洋館和美國木造哥德風的撞球室↗。通常建築物多少都可以
看到設計者向來的習慣或堅持，可是這次卻看不到。康德風
跑哪去了呢？

尼古拉大教堂
（1891年）

為了尋找「康德風格」，
我特地去參觀都內保留下
來的康德作品。不過每一
處都像是樣版建築，感覺
「康德風格」好像越來越
淡薄⋯。跟看鹿鳴館照片
的感覺差不多。

三菱1號館（1894年）

三井俱樂部（1913年）

古河邸（1917年）

飛呀飛呀，自由飛翔的康德

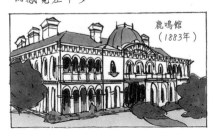

鹿鳴館
（1883年）

仔細想想，康德可以遊走於三
菱、三井、古河這些大財閥之
間，也真是厲害。大概是因為他
不強迫自我推銷，而是照著對方的
風格去設計的緣故吧。難怪有那麼
多人說康德是「日本建築界之母」。

・明治29年・
1896

鏡 之 國 的 建 築 師

辰野金吾

日本銀行總行本館

地址：東京都中央區日本橋本石町2-1-1｜交通：從JR東京車站日本橋口步行八分鐘
認定：重要文化財

東京都

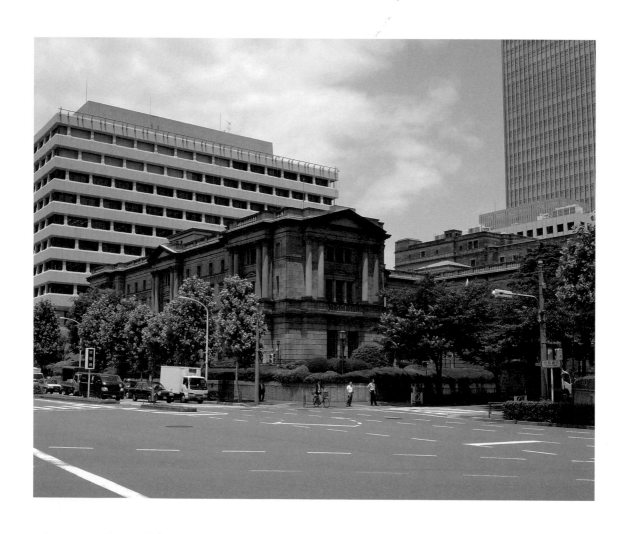

如果有人提出「請舉出幾座曾出現在日本鈔票上的建築」這樣的問題，你能答出幾個呢？

現在只能在鮮少看到的兩千日圓紙鈔上面看到沖繩的守禮門，不過以前的舊紙鈔曾用過國會議事堂、法隆寺、靖國神社、八紘一宇之塔等，這裡提到的日本銀行總行，當然也在舊千日圓鈔和舊五千日圓鈔上出現過幾次。

日本銀行總行位於東京車站北側，日本橋川上的常盤橋的斜對面。那裡是江戶時代的金座（鑄幣廠）所在地，本來就是金融機關的聚集區。

建築物的一樓是營業處，二樓是董事室，三樓是一般行政處室，地下室有金庫。外觀看起來是石造建築，實際上是外側石造、內側磚砌的混合構造，石材和磚瓦之間還用鐵條連結固定。由於施工期間發生了濃尾地震，於是變更設計。二樓以上的牆壁改以磚塊為主結構，外側也改用較薄的石材，以提高耐震度。

平面是左右對稱的造型，兩邊各有翼棟往前延伸。常有人說從上空往下俯瞰就像個日圓「円」字。其正中心位置是正面玄關，由兩兩一對的科林斯柱支撐破風（三角牆），樓頂還有圓頂設計，非常氣派。

但是，從外頭無法看到上述這些精美的構造，因為被連接左右翼棟前端的那面牆擋住了視線，氣派的門面就這樣被遮蔽住了，為什麼會做這樣的設計呢？

銀行建築師＝辰野金吾

設計這棟建築的人是辰野金吾。他是東京大學工學部建築學科的前身、工部大學校造家學科第一屆的學生，以第一名畢業，成績比同期的片山東熊、曾禰達藏還出色。辰野從英國留學歸國後在工部大學校任教，培育出許多傑出的建築師，他也以建築師的身分設計過東京車站等知名建築物。此外，他在辭去教職之後，開了日本第一家民間建築設計事務所，這也是他被稱為「日本近代建築之父」的原因。

辰野接受日本銀行總行的委託時才三十出頭，這是他第一次設計銀行建築。之後還接受多家銀行設計案的委託，如日本銀行大阪分行（一九○三年）、日本銀行京都分行（現為京都文化博物館、一九○六年）、第一銀行神戶分行（現為神戶市營地下鐵港元町站、一九○八年）、盛岡銀

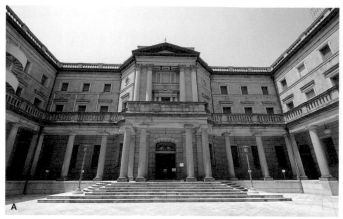

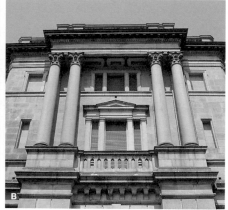

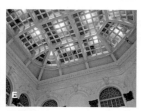

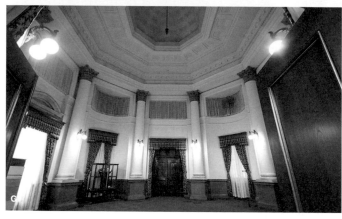

A 從中庭仰望正面玄關。　│**B** 翼棟的西面正面。在大秩序裡還有小秩序。　│**C** 將正面隱藏住的牆像門一般。　│**D** 一樓是營業處的客戶等待室。　│**E** 營業處的天花板。當初是玻璃的屋頂，能引進許多自然光。　│**F** 玄關大廳擁有八角形的平面。　│**G** 二樓的董事會議室。位於玄關大廳之上，圓頂之下。　│**H** 二樓史料展覽室的門的鉸鏈，設計風格是秤量金銀的天秤。

行總行（現為岩手銀行中之橋分行、一九一一年）等。

之後，設計銀行成了日本建築師的必經之路，像是前川國男的日本相互銀行、磯崎新的福岡相互銀行、宮脇檀的秋田相互銀行、菊竹清訓的京都信用金庫等，而辰野可說是這些建築師的前輩。金吾的發音是KINGO，銀行的發音是GINKO，兩者間似乎注定會有關連呢。

層層疊疊的建築結構

還是回到之前的疑問吧。為什麼會蓋一面遮住日本銀行總行正門的牆呢？據說辰野到歐洲考察時，特別仔細視察比利時的中央銀行。但那棟建築的構造和日本銀行總行不一樣，所以辰野的設計應該是另有其他考量。

我首先想到的就是為了提高銀行的防禦能力，也就是保護金庫裡的錢不被搶的功能，優先於氣派的外觀。這是最有可能的原因，但還有另一個說法也值得參考。

從外面的門進去，首先面對的不是內部，而是稱為中庭的外部。從玄關走進去才是營業處。當初為了引進更多的自然光，將營業處的天花板做得很高，感覺像是半戶外的空間一樣，而銀行的行政中心則設在更裡面的位置。換句話說，整棟建築物就像盒子裡還裝了另一個盒子的多層構造。然後在正門那一面用牆封閉起來，於是就構成了最外面的盒子。

這種設計像是在暗示，由正面玄關與左右翼棟的正面圍起的大秩序裡，還有一個小秩序的雙重結構。

當印有這棟銀行外觀的紙鈔被鎖在地下室的金庫時，就更可以用比喻的方式來說明這樣的關係。建築物裡還有建築物的多層結構，如連鎖般。

這樣建築的概念是否出自辰野金吾的原創不得而知，不過，可以確定的是，辰野在歐洲留學的期間，英國的路易斯·卡羅的《愛麗絲鏡中奇遇》（一八七一年）已經出版。

「愛麗絲夢中的紅色國王夢見愛麗絲做的夢……不，應該說，愛麗絲夢中的紅色國王的夢中的愛麗絲，夢見了紅色國王……」

年輕的辰野要是迷上這種沒有止境的多層式故事，那一定很有趣吧。當然，這只是我的胡思亂想而已。

以日本銀行總行（1896年）為起點，辰野金吾陸續接了許多銀行分行的設計。

工部大學校造家學科，
第1屆首席畢業生！

辰野金吾
1854-1919

小樽分行（現在的金融資料館）

大阪分行

京都分行（現在的京都文化博物館）

總行？

咦？

是什麼模樣呢？

大阪分行、京都分行、小樽分行，對這些現存的建築物的外觀，我還有點印象。唯獨對距離最近的總行（筆者住東京），卻想不出是什麼模樣。

這是日本建築師原點的辰野金吾個人的原點。我抱著非得親眼目睹的期待，打電話預約。對方回應「只要遵守一般的參觀路線就可以」，還同意我們拍攝。日銀！我來啦！

※各樓的平面圖是當時竣工的狀況。3樓不能參觀，所以只好省略。

原本是玻璃屋頂。

2樓的董事會議室的挑高設計▶

1樓是客戶等待的大廳。以前從挑高天花板會有自然光照進來。▼

喔，是圓頂呢。

董事會議室

2F 總裁室 總會室

偷瞄了地下室的金庫一眼，但不能進去參觀，可惜。

B1F

營業大廳 營業大廳

八角堂

中庭

金庫

參觀路線的起點是玄關的大廳，俗稱的八角堂。

1F

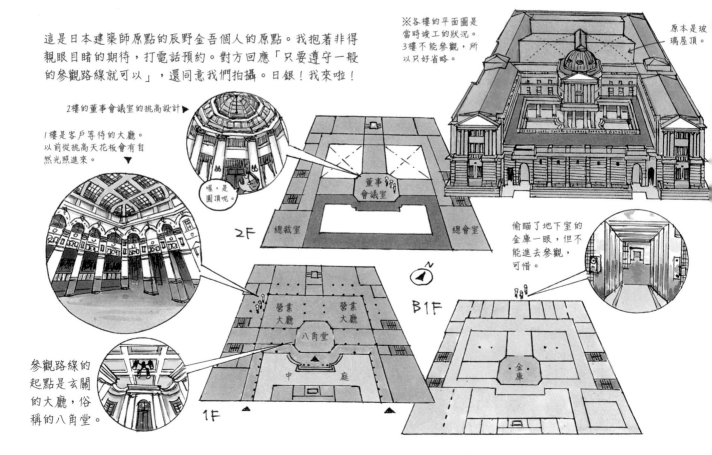

從建築層面來看中庭設計很有意思。

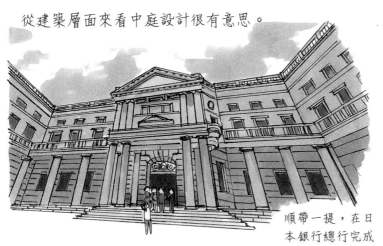

用廊柱和露台圍起來，營造出宮殿般的高貴空間。據說這裡是停車區，正確說是「停馬車區」。

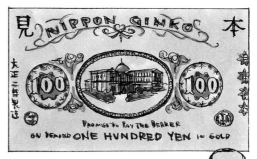

鈔票上的圖案被換掉之後，還記得這棟建築物外觀的人應該很少吧。

順帶一提，在日本銀行總行完成後4年，也就是1900年時，100日圓的鈔票就以它為圖案。這時辰野金吾是46歲，想必他一定很高興吧。

（喜極而泣）

為什麼呢？
因為這棟建築正面的牆太高，遮住了特徵。而且入口不是在中心軸上，而是在左右兩邊的側門。為什麼辰野會做這種「把有看頭的部分遮住」的設計呢？看到從外牆上面露出的圓頂，我終於恍然大悟「啊、原來如此」。

銀行的頂點
日本銀行

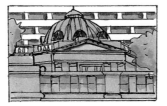

神社的頂點
伊勢神宮

這種「霧裡看花」的感覺，不是和伊勢神宮的正殿很像嗎！伊勢神宮利用五層圍牆將正殿重重包圍，營造神秘性。辰野先利用圓頂標示建築的中心位置，卻又用牆壁將它圍起來，目的就是想塑造日本銀行的神性吧。（應該是～）

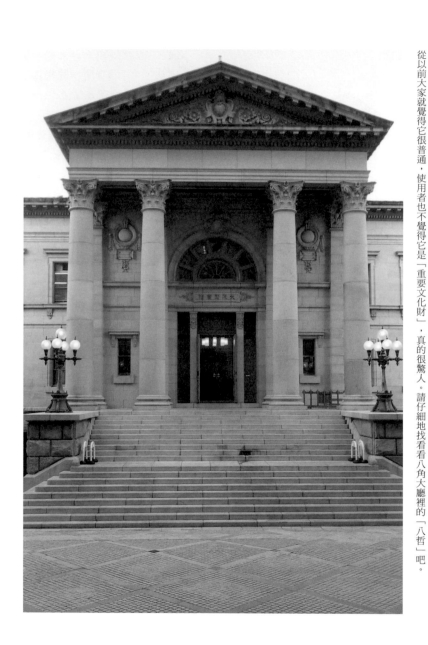

順路到訪

在八角大廳尋找「八哲」

大阪圖書館（現為大阪府立中之島圖書館）

地址：大阪市北區中之島1-2-10
交通：搭乘地鐵御堂筋線至淀屋橋站，或是搭乘京阪本線至淀屋橋站，步行三百公尺
認定：重要文化財

大阪府

野口孫市

從以前大家就覺得它很普通，使用者也不覺得它是「重要文化財」，真的很驚人。請仔細地找看看八角大廳裡的「八哲」吧。

2016年完成整建工程的
中之島圖書館

建築超過120年，目前仍現役中的重要文化財，
雖然向左右兩邊擴展開來的宏偉外觀已經扎根，
但是第一期剛完工時
只有中央部分而已。

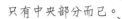

相對於整體面積，入口大
廳佔的比例也太高了吧！
可以看得出設計者在大廳
設計上費了多大的心力。

這座大廳不論是空間結構或者細節也好都毫不含糊。
實際上照明偏暗看不太清楚（是為了保護建築嗎？），所以為
了讓讀者看清細節就將其描繪下來。這裡有處可是很有學問
的。因為大廳為八角形，所
以有「八哲」的名牌在大廳
上，菅原道真、孔子、蘇格拉
底…。你也不妨找找看。

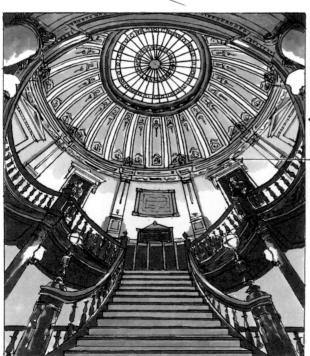

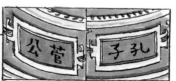

其實，要前往大廳二樓
的正面入口，封閉了超
過50年。經過整修之後，
就可以正常出入了。因
為右翼（南側）設有咖
啡館，所以即使不是來
借閱也能隨意進出。

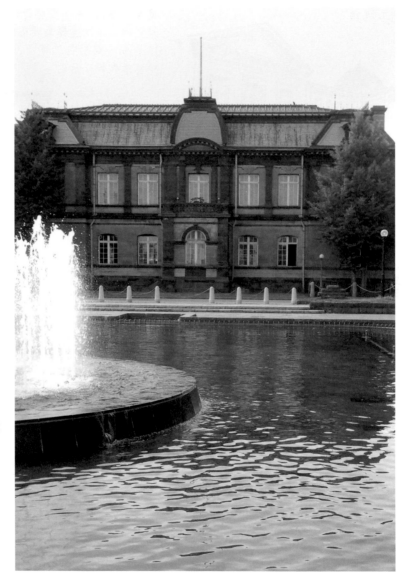

●明治39年●
1906

順路
到訪

舊日本郵船小樽分店

不參與出人頭地競爭的豁達嗎？

佐立七次郎

地址：北海道小樽市色內3-7-8
交通：從JR小樽站走路約二十分鐘
認定：重要文化財

北海道

他與辰野金吾、片山東熊、曾禰達藏四人是同學……。在這種環境中學習建築的佐立七次郎。看著他設計的建築，想像一下他的人生吧。

來猜個謎吧。工部大學校造家學科第一屆的學生這些「日本建築家1號」的名字有誰？建築通的話，幾乎都會回答辰野金吾、片山東熊、曾禰達藏這三位吧。然後這位誰也答不出來的佐立七次郎，曾設計了這座日本郵船→小樽分店（1906）。

佐立七次郎
1856~1922

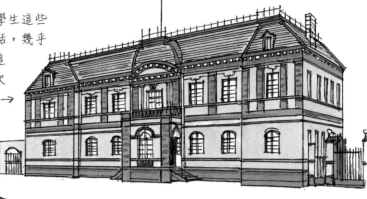

1樓幾乎只有單一空間，會讓人想成銀行的營業窗口，天花板相當高的營業室。

會議室

營業室

位於2樓中央的會議室。完工後隔月在此舉行日俄兩國的國界訂定會議。

雖然一臉落腮鬍的照片看起來有點嚇人，其實為人性格柔和。據說在同屆學生當中也是與人親近友好的類型。這棟建築裡到處都可看到女性化而柔美的細節。例如像是這種感覺的細部。

2樓走廊　的燈具

入口門上的裝飾

階梯的扶手

「建築界的領袖‧辰野」「宮庭建築家‧片山」「民間辦公大樓的開拓者‧曾禰」，佐立身處於這些傑出的同學中也許也曾感到苦惱吧。但就這棟保留下來的建築來看，其實是個我行我素隨心所欲生活的人吧？

青森縣

• 明治40年 •
1907

鏗 鏗 鏘 鏘 的 聲 響

堀江佐吉

津島家故宅〔現為斜陽館〕

地址：青森縣五所川原市金木町朝日山412-1｜交通：在津輕鐵道的金木站下車，步行七分鐘
認定：重要文化財

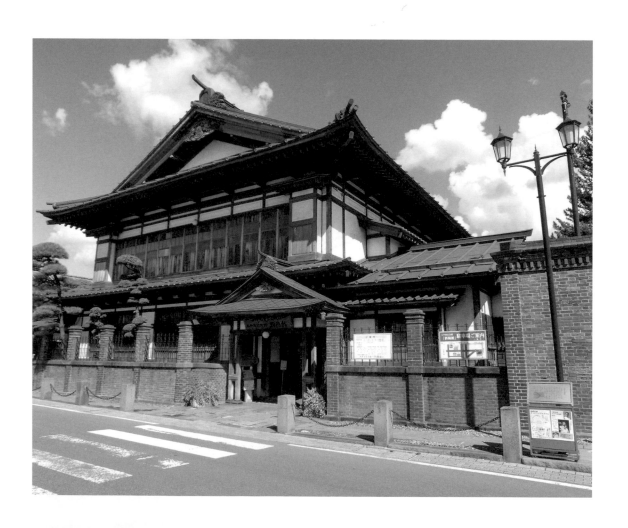

在東北新幹線的終點新青森車站下車，然後轉乘JR在來線，大約一小時就能抵達五所川原，再換搭津輕鐵道，約三十分鐘抵達金木。小說家太宰治出生的家斜陽館就在那個地方。

這棟被磚牆圍起來的建築於一九〇七年（明治四十年）竣工，是入母屋式（歇山式屋頂）的豪邸。興建這棟房子的人就是太宰治的父親津島源右衛門。源右衛門是地方上的大地主，也是眾議院議員和貴族院議員。

源右衛門逝於一九二三年，家是由太宰治的兄長文治繼承。文治也當過眾議院議員和青森縣知事，是地方上的大人物。但在戰後的農地改革中，津島家釋出所有的土地，這棟房子也遭到變賣，轉為經營旅館。後來輾轉變成市產，現在以太宰治紀念館「斜陽館」名義開放給民眾參觀。

一踏進玄關就是寬敞的土間，最後面有倉庫。面對土間的是有圍爐的廂房和夾層房，是傳統的商家樣式。

不同之處是玄關旁多了有櫃臺的小房間。那是因為津島家有經營金融業務，才會有那樣的房間。爬上超乎住宅等級的豪華階梯來到二樓，共有七間和室與一間洋室。那個時代的洋室，通常會擺放椅子和桌子，天花板卻是日本傳統的格子樣式，變成奇妙的和洋混合。但斜陽館不是這種混合型，而是和、洋區分得非常清楚，能感覺到設計者對自己充滿了自信。

「超出」擬洋風的建築

設計者是弘前的建築師傅堀江佐吉。他出生於負責維修弘前城的工匠家族，學徒時代就曾參與寺院的改建。之後，他又負責青森和北海道的軍營興建，在那裡他學到了西洋建築的工法。佐吉有高超的專業技能，人品也好，因此許多弘前的重大建設都是由他負責。他留存下來的作品有舊東奧義塾外國人教師館（一九〇〇年）、舊第五十九銀行總行本館（青森銀行紀念館，一九〇四年）、舊弘前市立圖書館（一九〇六年）等，都是弘前的觀光景點。

在明治時代，由佐吉這樣的工匠負責設計、施工的洋樓，稱之為擬洋風建築。雖然有人批評這些沒受過近代建築教育的師傅所蓋的洋樓不倫不類，但也有人覺得這樣比較有趣味。松本的舊開智學校（一八

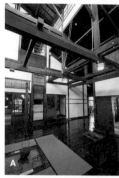

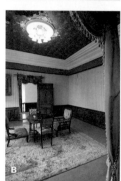

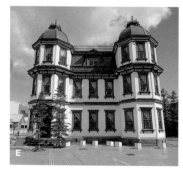

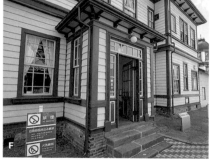

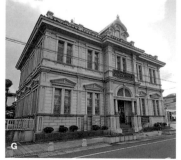

A 一樓的夾層房。在作為旅館的時代，原本挑高處被裝上天花板，當作客房。 │**B** 二樓的洋室。用來接待客人。 │**C** 二樓的走廊。中間處從和式變成洋式。 │**D** 連接一樓的廂房和二樓洋房的樓梯。與青森銀行紀念館的樓梯很相似。 │**E** 舊弘前市立圖書館的外觀。現為弘前市鄉土文學館。 │**F** 舊東奧義塾外國人教師館。一樓有咖啡店。 │**G** 舊第五十九銀行總行本館。現作為青森銀行紀念館，開放參觀。

七六年）和山形的濟生會館本館（一八七八年）就是其中的代表作品。

不過，佐吉的建築完全不輸給大學畢業的菁英建築師，他的作品呈現出來的高品質，早已經超出擬洋風的水準。

位在五所川原市、開放參觀的古民宅「布嘉屋」，展示了由佐吉設計、施工的佐佐木嘉太郎宅邸（一八九六年）的模型。從模型可以看出在土牆屋建築的外側，還有一圈像是人工基盤的設計。布嘉屋因火災被燒毀，要是能保留下來的話，一定是非常漂亮的建築。

斜陽館是佐吉最晚期的作品。他負責設計，施工則交給兒子。也許佐吉明白這是他生涯中最後的作品，所以把先學到的和風建築工法與之後學習到的洋風建築工法融合，作為最後的挑戰。

「毫無風情，只是很大的房子」

至於太宰治對「斜陽館」的感想如何呢？他在一九四六年發表的《苦惱的年鑑》中寫了這段話「我老爸蓋了一棟非常大的房子，毫無風情可言，只是大而已。（省略）這房子結實得令人咋舌，但毫無

趣味。」

可以想像得到為何他有如此尖酸刻薄的批評，因為斜陽館是大地主的房子、是掠奪佃農得來的，這對投身左翼活動的太宰治而言，實在難以接受。

但是只有這個原因嗎？從太宰治這位作家的毀滅性格能看出，他非常排斥被安排好的順遂人生。因此他才把斜陽館批評得一文不值，而不是對建築物有什麼不滿意。說不定是太完美，他才會嫌惡吧。

太宰治對於建築可能懷有複雜的厭惡情結，關於這點從他的作品就能看出端倪。在一九四七年的小說《鏗鏗鏘鏘》裡，每次主角想要做什麼的時候，腦中總是會突然聽到「鏗鏗鏘鏘」的聲音，瞬間熱情全消。或許建築工程中敲槌子的鏗鏘的聲音，對太宰而言象徵永無止境的虛無吧。

太宰對建築的嚴厲批判，其實和一九七〇年代磯崎新以正方形格柵消除建築師的手痕的作品，還有一九九〇年代嘗試用土和玻璃讓建築物消失的隈研吾的作品，想法是共通的。我想他們的腦海裡一定都聽到了「鏗鏗鏘鏘」的聲響吧。

這次要拜訪的地點是舊津島家住宅（現今的斜陽館），也就是以《斜陽》和《人間失格》作品聞名的太宰治誕生的家。

生而為人
我很抱歉

太宰治
1909-48

不過，這篇報導主要介紹的不是太宰治，而是堀江佐吉。他在青森縣留下許多獨特的擬洋風建築，是位傳奇建築木匠師傅。

大器晚成

人生後半才發跡

堀江佐吉
1845-1907

出生於築城木匠家的堀江佐吉，到了40歲之後才認真學習西洋建築。代表作幾乎都在晚年的那10年間完成。首先參觀佐吉的大本營弘前市吧。

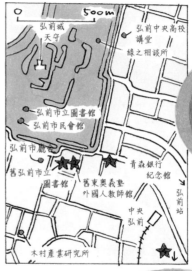

弘前城天守
弘前中央高校講堂
綠之相談所
弘前市立圖書館
弘前市民會館
弘前市廳舍
舊弘前市立圖書館
舊東奧義塾外國人教師館
青森銀行紀念館
弘前站
中央弘前
木村產業研究所

弘前城周邊就有3件（★號）

建築巡禮之
聖地
弘前
半日遊MAP

到了弘前，也別忘了參觀前川國男的建築（1905-86）。（●號）

★1 1906 舊弘前市立圖書館

雙塔的外觀是造型上的一大特徵。玄關旁旋轉階梯的3次元設計非常巧妙。

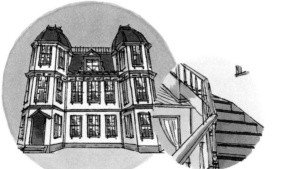

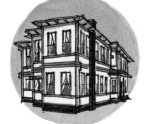

★2 1900 舊東奧義塾外國人教師館

室內的設計像莉香娃娃的玩具屋一般充滿夢幻氣息。

再繼續往前走就是…

★ 1907 舊弘前偕行社

往南約1.5公里，矗立著這棟現代主義風格的建築。

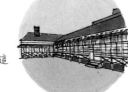

★3 1904 青森銀行紀念館

不知是哪一國式樣的屋頂，真的很有型！2樓天花板設計也超越了和、洋的風格。

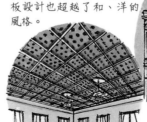

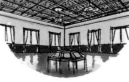

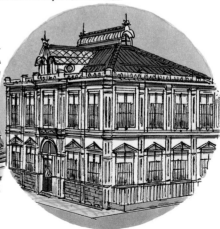

在了解堀江佐吉的背景後，
我繼續從弘前走到金木。
從車站步行約5分鐘，
佐吉的最後作品斜陽館
（1907）突然出現在眼前。

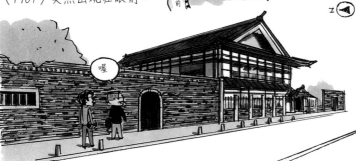

磚砌外牆、紅色入母屋式的屋頂令人印象深刻，貴氣十
足。室內設計更讓人驚訝連連，最特別的是2樓。一般「和
洋折衷」，是把日式和洋式的細節融合在一起，或是和、
洋分屬於不同棟的建築。
可是斜陽館卻安排在同一
樓層，而且和式、洋式涇
渭分明。

2F

木質地板的夾層房
和　　和
和　　休息室
和　　洋室
樓梯間
和　　和

2樓東南方的和室

斜陽

紙門上
的漢詩中
有「斜陽」二字。

像鹿鳴館一樣花俏。但
面積過大，反而顯的浮
誇？

喔

2樓走廊

嗄！

孕育太宰治
人格的
「時間迷宮」

2樓的洋室

更讓人詫異的是走廊。用低
矮的灰泥牆門來轉換和室和
洋室，感覺突兀。

樓梯間

分成四段的階梯讓
空間更像迷宮。

太宰治習慣以旁觀者的立場寫作的風格，應該
也是深受這棟房子的影響吧。

古風　維新　近代

這種悠遊於古風和近
代之間的「時間旅
行」的生活空間，也
許就是「孕育天才的
家」吧。

●明治40年●

1907

順路到訪

濱寺公園站

高架化工程後仍留存的著色畫模樣

地址：大阪府堺市西區濱寺公園町

交通：南海難波站搭南海本線二十七分鐘

認定：登錄有形文化財

大阪府

辰野金吾

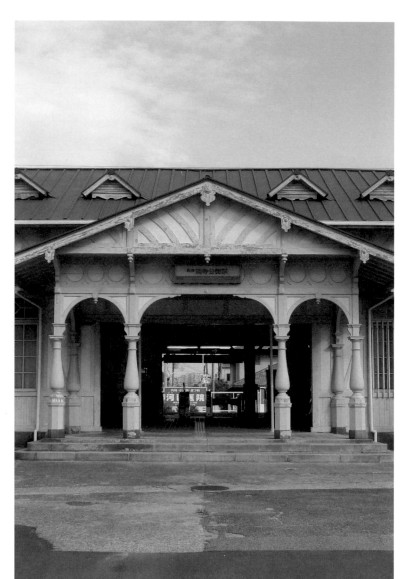

當時的濱寺是海水浴場的保留地。現在正在進行高架化工程，預計二〇二八年會作為新車站的正門入口，重新復活。

提到辰野金吾設計的車站，第一個想到的
就是在2014年迎接100年落成紀念的東京車
站。但聽說大阪還有個比它更古老
的車站，已經超過100年歷史，而
且還是木造的。
真的嗎？因為這樣，筆者就從難波
搭南海本線到浜寺公園去了。

嗯

辰野金吾
建築之王

※2018年3月的最新狀況是，為進行鐵路高架化
工程，站舍被遷移到廣場，暫停使用

半木結構的繪圖
式外觀看起來好
像著色繪的圖
案。

好孩子的
著色書
浜寺公園
車站

辰野實在很會
創造讓人記憶
深刻的設計。

出了車站，乘客的視線就
被正面玄關的木柱吸引住
了。日本酒壺風格的橢圓
曲線！！

屬害，都已經撐了100年呀……

心裡不禁這樣感慨。

嗶

明明是自動剪票口，但建築物
內部卻是突兀的懷舊風。再過
去又是整備中的大馬路。好像
時光切片一樣。

據說這個車站初建的時候，從車站往海邊的路上是
一大片的別墅用地。
這麼一聽，也就能夠理解為什麼當紅的辰野會被起
用來建造這麼小的車站了。

到現在時光流逝已經超過100年了，目前的車站
將配合鐵路的高架化，而成為新車站的玄關口（大概是↗
這種感覺）。儘管時代改變，實力強的設計依舊強大啊。

・明治42年・
1909

左右對稱的近代化

片山東熊

舊東宮御所〔現為迎賓館赤坂離宮〕

地址：東京都港區元赤坂2-1-1
交通：JR四谷站下車，步行7分鐘｜認定：國寶

東京都

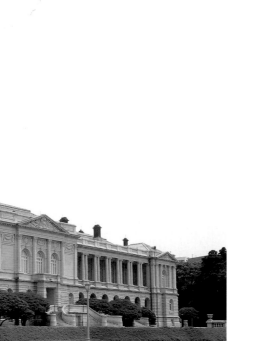

從JR四谷車站往南走，走到半路時道路分成左右兩邊。兩側的行道樹強調出遠近感，往前方中心看就是迎賓館赤坂離宮。

面向四谷車站側（北側）的外觀，中央是玄關，左右兩翼略帶弧形，向前方延伸。仔細看，屋頂上有身穿鎧甲的武士與鳳凰。雖然這些裝飾殘留著和風要素，不過整體構成是正規的西洋建築。

此建築竣工於一九〇九年，原本是東宮御所，要給皇太子居住的宅邸。設計者是片山東熊。片山是工部大學校造家學科的第一屆學生，與辰野金吾一同與康德學習建築。畢業後，他進入宮內省負責建築設計，如：奈良國立博物館、京都國立博物館皆為他的作品。

結構是鋼骨補強的磚造建築，屋頂以銅板建造。設計是以復興巴洛克樣式為基調，再加上路易十六樣式、帝政樣式、伊斯蘭樣式等。

在設計時片山曾去歐美視察，參考法國的羅浮宮與凡爾賽宮。明治時代的日本建築界學習西洋建築，而集大成的「畢業作品」就是這棟建築。

沒有人居住的宮殿

可是這棟建築恐怕蓋得太精美了，明治天皇看了完成的東宮御所後，說了一句：「太奢侈了。」因為這句話的影響，導致當時的皇太子，也就是後來的大正天皇，不敢住進來。

對片山來說，這毫無疑問是個很大的打擊。因為這是身為宮廷建築師的他，費盡心力設計、使用最棒的建材所完成的作品，卻被一句話否定了。

後來昭和天皇在剛結婚時曾住過一段很短的時間，即位為天皇後，還是沒有住在這裡。

建築師的設計成果沒能符合使用者的期望，無法發揮應有的功能，這種事在現代也經常發生。在建造東宮御所時，就已經出現了這種建築和用途出現歧異的悲劇。

在太平洋戰爭時東宮御所遭受空襲而受損，戰後被當成國立國會圖書館。一般人民能夠利用這樣漂亮的建築，當然是很高興，不過對這棟建築來說，卻沒達成最初的使命。

一九六〇年代，東京急需接待國賓用的迎賓館，於是決定使用這棟建築，由村野藤吾設計修改，盡可能恢復成當初的狀態。

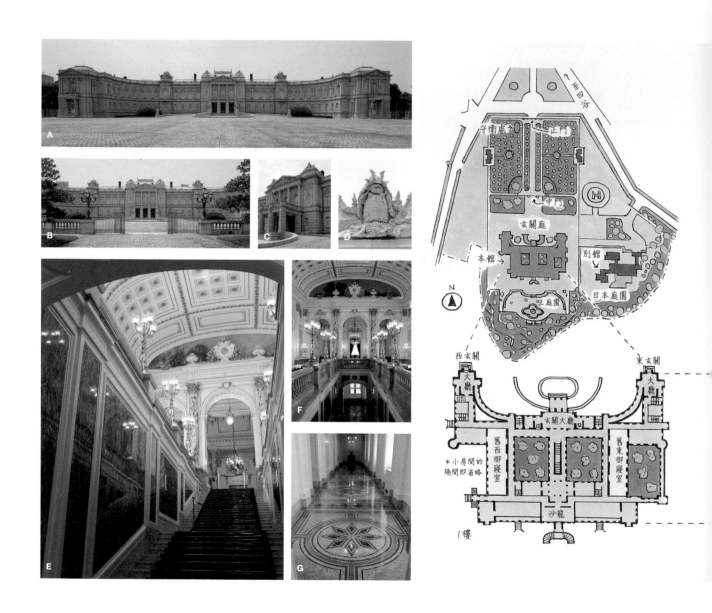

A 從北側看到的全景。 │**B** 修建時由村野藤吾所設置的中門望過去的景觀。 │**C** 北側的車道下車處門廊。 │**D** 武者的屋頂裝飾。
│**E** 從玄關大廳看到的中央樓梯。 │**F** 從二樓大廳回頭看中央樓梯的方向。 │**G** 一樓走廊。

※迎賓館赤坂離宮自2016年4月開始，全年公開讓一般人
參觀。在這之前每年夏季只開放10天讓人參觀。內部參觀
可事前申請或當日排隊進場，中央階梯、彩鸞廳、羽衣廳
與花鳥廳等皆開放參觀。
詳情請參閱內閣府網站介紹。http://www.geihinkan.go.jp/

2樓

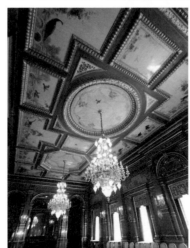

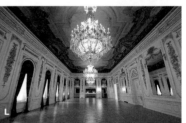

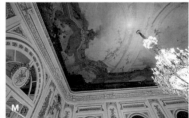

H 越過庭園的噴水池看到的南側外觀。 ｜I 角部的壁柱。 ｜J 東玄關。 ｜K 花鳥廳（大餐廳）。 ｜L 羽衣廳（宴會廳）。 ｜M 羽衣
廳的局部天井。 ｜N 彩鸞廳（酒吧廳）。

就假裝自己是美國總統歐巴馬，到館內參觀一趟吧。
主要官方儀式是在2樓舉行。

花鳥廳（大餐廳）是木造風格。

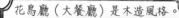

首先是西側的大房間「羽衣廳」。這裡是舉辦招待會的地方。

牆上有30片七寶燒
的花鳥圖。1片要
多少錢啊？

四角的柱子朝向天空。有
視覺陷阱的天井畫籠罩著
整個房間。

畫
↑
↓
現實

和紀念館完全不同，保有
「現役」的吸引力。這棟建
築是活生生的！

除了華麗的眾多裝飾之外，
最令筆者心動的是馬賽克瓷
磚拼貼地板。

天井畫和壁畫幾乎都是法
國畫家描繪的。不知道片
山的主控權有多少，但是
畫和牆之間並不讓人覺得
突兀。

朝日廳（沙龍）的壁畫。

真喜歡鎧甲啊‧‧‧

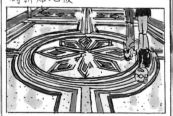

長年以來持續打蠟，變成非
常光亮，像是鋪上一層樹脂
拋光過。

內部的話，一樓具備住宿機能，二樓則是宴會機能。各個房間被取名為花鳥廳、彩鸞廳等名稱，每個房間各有不同的裝飾風格，每一處都美得讓人眼睛一亮。尤其是由法國畫家所繪天井畫的朝日廳和羽衣廳，空間本身就是一級美術品。二〇〇九年，明治時代建造的現代建築中它第一個被認定為「國寶」。

內部機能也是左右對稱

外觀是左右對稱，也擴及內部隔間。現在非公開的一樓也是從當初就規劃好了。小澤朝江在其著作《明治的皇室建築》（二〇〇八年，吉川弘文館）裡有提到這點。這棟建築的東側是皇太子殿下的住居，西側是皇太子妃殿下的住居。兩邊的機能相同、面積也相同。在皇室建築歷史上是極少見的例外。設計時參考的羅浮宮和凡爾賽宮都沒有達到這麼精確的對稱。

早在平塚雷鳥高呼女性解放的雜誌《青鞜》創刊之前，那個離男女平等還很遙遠的時代，皇室就已經出現男女平等的建築了。

片山當初不是想要提倡男女平權，才把東宮御所設計成左右對稱。可能是因為大家總是說，日本建築的特質是左右非對稱，所以他才堅持採用西洋建築的左右對稱，甚至連房間的隔間也要貫徹到底。而男女平權的平面藍圖只是結果而已。

說到這裡我想到，一九九〇年代的建築師山本理顯所推動的建築與計畫的關係，所引發的議論。

山本提到「並非先有計畫、再有建築。事實上，是建築空間的分配決定了計畫。」這棟建築物先有了左右對稱的建築，才會產生激進的男女平等意識，這等於是為山本的說法背書。

明治維新之後建造的近代建築，並非用來迎接即將來到的近代社會，或許是用這樣的建築作為先鋒來領導社會近代化。

由此來思考，帝國議會的議事堂也採用左右對稱建築，而且議會不也是採用了兩院制度？連我都想要提倡這個假設了。

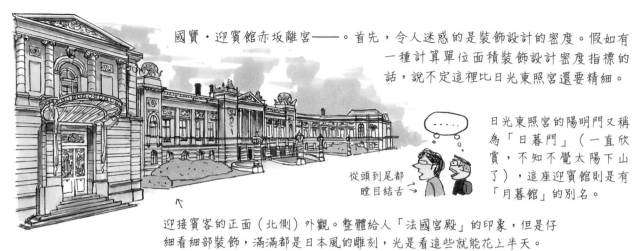

國寶·迎賓館赤坂離宮——。首先，令人迷惑的是裝飾設計的密度。假如有一種計算單位面積裝飾設計密度指標的話，說不定這裡比日光東照宮還要精細。

·····

從頭到尾都瞠目結舌→

日光東照宮的陽明門又稱為「日暮門」（一直欣賞，不知不覺太陽下山了），這座迎賓館則是有「月暮館」的別名。

迎接賓客的正面（北側）外觀。整體給人「法國宮殿」的印象，但是仔細看細部裝飾，滿滿都是日本風的雕刻，光是看這些就能花上半天。

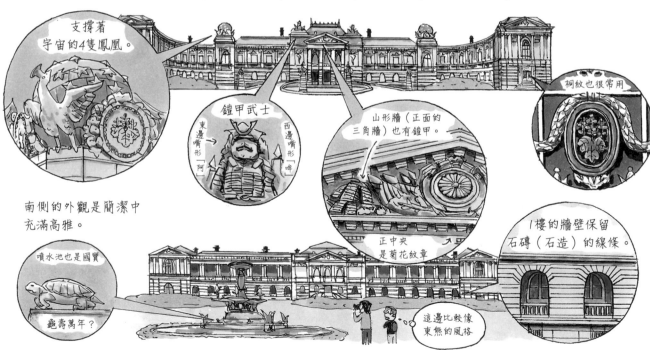

支撐著宇宙的4隻鳳凰。

鎧甲武士

東邊嘴形「阿」→

西邊嘴形「哞」

山形牆（正面的三角牆）也有鎧甲。

正中央是菊花紋章

桐紋也很常用

南側的外觀是簡潔中充滿高雅。

噴水池也是國寶

龜壽萬年？

1樓的牆壁保留石磚（石造）的線條。

這邊比較像東熊的風格

這座建築在施工方面絲毫不妥協，結果完工時耗費經費比當初預算加倍。換成現在的幣值大約要500億日圓。而面積大約有1.5萬平方公尺…。

500億日圓÷（1.5萬 m^2 ÷ 3.3 m^2）
＝1100萬日圓／坪！（無言…）

儘管如此美觀，明治天皇仍舊說「太奢侈了」，因此皇太子（大正天皇）並沒有搬進去住…。

震驚
唉？
不住了

1854～1917

片山東熊為此非常失意。8年後（1917年）就去世了。

這座時運不佳的建築，要等到1974年才再度引人注目。由村野藤吾重新設計，修改成迎賓館。

1891～1984
「昭和巨匠」
登場

拜託你囉，村野

雖然奉命改造歷史遺產，但是村野並不拘泥於恢復成原貌。舉例來說，東西玄關的玻璃屋簷，原本是黑色鋼鐵的部分，被他改成白色。
← 同樣的，正門的黑色鐵柵也改成白色。

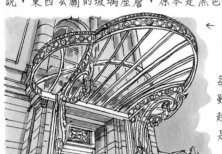

每個部位都重新修繕，雖然是既有建築，看起來卻好像一開始就是村野的設計。

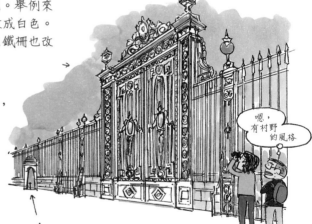

嗯，有村野的風格

修改後洋溢著村野的格調

靠近正門新建的門衛所。這是不折不扣的村野式。

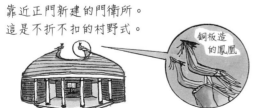

銅板造的鳳凰

衛兵用的哨亭很可愛。完成度很高，水準好到簡直可以量產。

雖然有條件規範，但是村野把它變成有「個人風味」。這「1%的村野」相當醒目。

呵呵呵

彷彿聽到村野笑著說「正如我所計畫」。

順路到訪

● 明治43年 ●

1910

辰野金吾的青蛙食堂

舊松本家住宅

地址：北九州市戶畑區一枝1-4-33

交通：從JR戶畑站搭計程車約七分鐘｜認定：重要文化財

福岡縣

辰野金吾

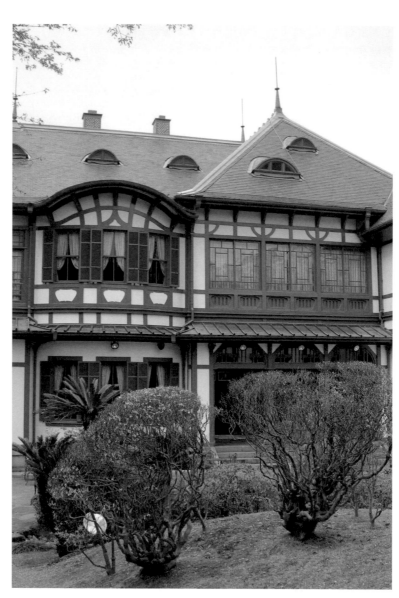

以煤礦業發跡的松本健次郎的住宅兼迎賓館。現在為西日本工業俱樂部的會館，也作為婚宴場所。

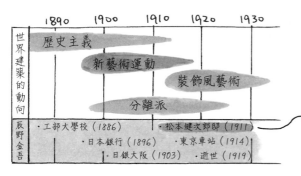

辰野金吾活躍於1900年代初期，正當世界建築史上因反對歷史主義，而陸續出現新藝術（Art Nouveau）、裝飾風藝術（Art Deco）及分離派（Sezession）等新設計運動抬頭、衰退的時期。

提到辰野金吾，他是個絕對的歷史主義者，是日本建築界首屈一指的人物。
但據說辰野設計了一棟新藝術主義的住宅。

那就是北九州市的「舊松本家住宅」。

面對庭院的南側建築外觀很出色。半木結構（half-timbered）鮮豔的模樣當然也是，但左右不對稱的立面結構更是一下子就抓住喜愛建築的人的心。絕妙的平衡讓我幾乎要拿京都的飛雲閣來比擬。辰野竟然有這一面，實在讓人吃驚。

辰野是應客戶要求而從事新藝術主義建築的嗎？還是自己想嘗試的呢？沒有定論。但從各部分的設計可以看出，辰野並非心不甘情不願設計的，很明顯是做得很開心。

例如，食堂的設計 →

這什麼呀？

忍不住這樣脫口而出
青蛙臉孔似的壁面裝飾。

每個房間都不同的燈具設計也超酷！
這樣的辰野也不賴。

●明治45年●
1912

順路到訪

喜愛華麗的辰野的樸實外觀

日本銀行舊小樽分行〔現為金融資料館〕

地址：北海道小樽市色內1-11-16
交通：從JR小樽站步行十分鐘｜認定：小樽市認定有形文化財

北海道

辰野金吾
長野宇平治
岡田信一郎

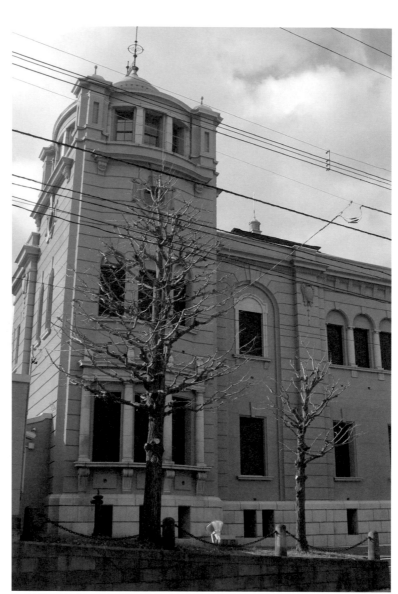

在辰野金吾的指揮下，由長野宇平治統籌整體，岡田信一郎畫平面圖。樸實牆面是長野的喜好嗎？

辰野金吾（1854-1919）其實是位風格廣泛的建築家。一提到他，一般人最容易聯想到的是紅白色條紋式樣的維多利亞哥德式的設計吧。

例如岩手銀行總行（1911）

新藝術

維多利亞哥德式

和風

文藝復興

伊斯蘭

不過，辰野在1910年左右也設計過這樣的房子。

松本宅邸（1911）

奈良飯店（1909）

國技館（1909）。
※已不存在

這個時期的辰野還處於摸索的階段，無法確定自己的風格。儘管如此，他的每件作品還是充滿強烈的個性。

相較之下，這間日本銀行小樽分行（1912）一眼就可以看出是文藝復興樣式的設計。乍看會覺得不像辰野的風格，然而……

雖然「收斂」一些但還是能發現辰野的影子。屋頂上那幾座圓頂，不是辰野，還會是誰呢？尤其是展望室上半部的裝飾，是多麼的精緻啊！

外牆的浮雕是以島梟為參考對象。島梟是北海道原住民愛奴人的守護神。

呼─呼─

整棟建築物內外共有30隻。處處可見辰野風格的趣味。

說到文藝復興的樣式，那是辰野的對手片山東熊的擅長風格。也許辰野想要向世人宣示「這種風格我也不輸他」吧？　順帶一提的，2年後開幕的東京車站，他以拿手的維多利亞期哥德式設計來一較勝負。

1912

北海道

從內部拓展出外部

司法省

網走監獄　五翼放射狀平屋舍房

地址：北海道網走市字呼人1-1｜交通：JR網走車站下車，搭乘公車七分鐘
認定：重要文化財

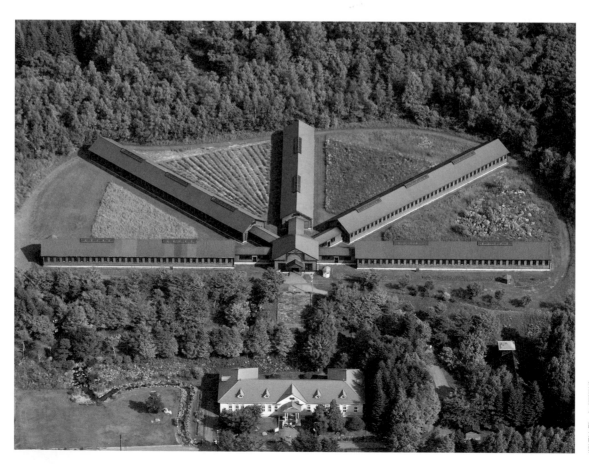

空照照片：網走監獄

從網走車站搭乘公車往西行，沒多久就能看到河對岸的網走刑務所的紅色磚牆，但這一次我不在這裡下車。公車繼續行駛約五分鐘後，從網走湖沿線公路轉進山路，就抵達目的地的網走監獄博物館。

這座博物館是將從一八九〇年（明治二十三年）開始使用的網走刑務所的舊建築移建到此的戶外博物館。占地約有東京巨蛋的三・五倍大，有廳舍、門、教誨堂、獨居房、浴場等，包括整修過的建築在內，約有二十幾棟建築。

其中最讓人感興趣的是被登錄為重要文化財的五翼放射狀的平屋舍房。曾被大火燒毀的舍房在一九一二年（明治四十五年）重建完成，其最大的特徵就是以放射狀向外延伸的木造平屋舍房，據說是參考比利時魯汶監獄（一八六四年完工）興建的。我一踏進玄關，從監哨站就能看到通往五棟舍房的五條不同方向的通道，那畫面令人感到震撼。

說到監獄建築的形式，英國的哲學家傑瑞米・邊沁（Jeremy Bentham）所設計的「圓形監獄」最為著名，還被譽為「無死角的監視裝置」。他將監禁囚犯用的牢房排列在圓形平面的外圍，監視塔設在位置較高的夾層樓中心。如此一來就能隨時監視囚犯，即使沒有在監視，囚犯仍會感受到獄警的視線盯著他們。雖然網走監獄的設計不是直接監視每間牢房，而是監視牢房外的通道，但其理念是共通的。

向外延伸的合理主義

類似這種放射狀建築的平面設計，之前在小樽手宮機關車庫三號（第46頁）已介紹過。那座車庫的設計也是以調車轉盤為中心，軌道以放射狀向外延伸成圓形的平面。而網走監獄只是改成用少數人就能監視多數囚犯的系統所蓋成的建築。日本進入明治時代以後，對應新的技術和社會制度的設施，都是根據前衛的合理主義來設計的。

除了網走監獄之外，還有許多別的設施也是採用這種放射狀的平面設計。例如，山田守設計的東京厚生年金醫院（一九五三年，現已不存在），同樣也是山田守設計的東海大學湘南校園1號館（一九六三年）、新大谷飯店（大成建設，一九六四年）等，都是如此。

我仔細回想，最近幾年是否有哪些建築

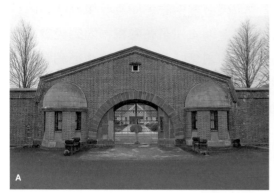

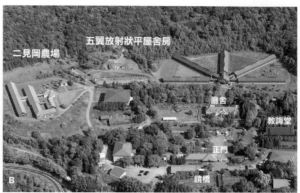

二見岡農場　　五翼放射狀平屋舍房

廳舍

教誨堂

正門

鏡橋

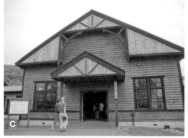

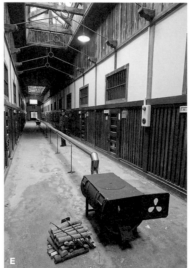

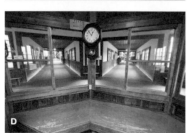

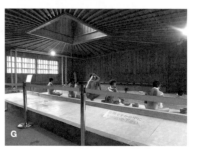

A 現在的網走刑務所的正門。網走監獄博物館的入口有這個的複製品。 | B 從上空俯瞰網走監獄博物館的全貌（照片提供：網走監獄）。 | C 放射狀屋舍的玄關。 | D 從放射狀屋舍的監哨站能看到所有的通道。 | E 放射狀屋舍的通路，兩側是一間間的牢房。 | F 吉村昭小說《越獄》裡的逃獄名人，白鳥由榮的模型置放在靠近天窗的地方。 | G 浴場（一九一二年），用假人再現入浴的模樣。

物也是類似的設計，卻一直想不出來。硬要來說的話，就是宇都宮美術館（設計：岡田新一設計事務所，一九九六年）吧。先確定中心位置，再逐步向周邊延展的組織和系統，已不符合時代潮流，也許建築也是同樣的情況。以刑務所為例，現在的網走刑務所也改採用平行配置的房舍，通路是以垂直交叉的方式相連。

終極的門禁社區建築

繼續往舍房裡面走去，長長的通路兩側是一間間的牢房。讓人意外，其採光明亮。通道上方的天花板開了好幾處的採光窗，而且天花板夠高，自然光可以充分照進室內，感覺就像是一個半戶外的空間。

走在網走監獄的通道上，突然有種最近曾經走在類似空間的感覺。是在哪裡呢？

關於監獄內部的戶外空間感，建築評論家長谷川堯曾發表這樣的看法。「（獄舍）的結構不像一般那樣是朝外發展，相反的，是毫無保留的往內部發展。」（「是神殿？還是獄舍？」一九七二年）

這個評論寫於一九七〇年代，有些建築師也蓋了同類設計的獨棟住宅。原廣司的自宅（一九七四年）、安藤忠雄住吉的長屋（一九七六年）等都是這類的設計。外側用牆封起來，內側設置了中庭和有採光窗的走廊，房間則是安排在其中間。

像這種極端式的封閉型住宅，在八〇年代之後就減少了，取而代之的是大型購物中心。

這些建築的特徵是以挑高的半開放式空間當作為通道，兩側設有同樣大小的店鋪，而外觀看起來就像是簡單的大箱子。

近年來時興嚴格控管人員進出，保全十分嚴密的住宅區，叫做門禁社區（有外牆包圍）。因為隱密性高，所以頗受歡迎。大型購物中心也有這樣的趨勢，蓋在沒有汽車就不容易抵達的郊區，入口處也設有過濾人員進出的「閘門」。監獄就更不用說了，根本是終極的門禁社區。

我在網走監獄時感受到的似曾相識感，應該是來自逛大型購物中心的空間體驗吧。提供一家人在安全、愉快的環境下度過週末的大型商場，竟然和監獄那麼相似，也許這就是建築讓人感到不可思議之處。

說到網走刑務所，大家首先想到的應該是電影「網走番外地」系列吧。一般人對這裡的印象就是極端嚴酷的環境，從這裡走出去的每個囚犯都會像高倉健那樣沉默寡言。但是，實際上是什麼樣的情況呢？為了一探究竟，我去參觀展示遷建的明治時期建物的博物館中的「網走監獄」。

走過了復原完成的「鏡橋」，我從停車場往正門走去。當時，網走刑務所為了防止囚犯越獄，特地將通過的橋蓋在網走川上。

正門（復原）是紅色的磚牆。我本來還想像著，為了讓囚犯心生畏懼，正門應該是很冰冷的造型吧，沒想到卻是像主題公園入口一樣設計成拱型。

← 我先參觀了監獄的核心設施「五翼放射狀平屋舍房」。早期的舍房在1909年的一場大火中燒毀，3年後重建完成。之後一直使用到1984年，也就是繼續使用了72年的時間。五條舍房的通道以監視處為中心，呈放射狀延伸。

喔喔，有這麼多採光窗啊……

這樣的設計，是不是當初打算再增建三棟，變成「八翼放射狀」呢？這是代謝派建築嗎？

放射狀的舍房是實物移建
過來的，由民間負責營
運，遊客可以進入獨居房
裡體驗一下。

放我出
去！

當時懲罰房
的模型

那麼，來回顧一下網走刑務所的誕生
背景吧。分成兩大重點，一是西南戰爭
（1877年）之後囚犯人數大增。另一個是為了建
設北海道的基本幹道。

廁所 ↓

心情居然
很平靜。

現在的獨居房
（重建）

難道刑務所裡反而令人感到平靜？

西南戰爭
之後政治
犯增加 →

解決本州
刑務所
不足問題

「中央道路」
（札幌—網走）
的開通

強化對俄
國的防禦

中央道路的建築工程動用了1000名以上的囚
犯。工作非常粗重，為了防止人犯脫逃，採
取兩兩鍊在一起的方式管理。當時有200名
以上的囚犯因為營養失調而喪命。

對外完全封
閉的群體生活
令人感到十分好
奇。囚犯吃的是自己

比起環境嚴
苛的工作現場，
刑務所裡面反倒
是讓人心情平靜的
「重生之地」呢。（除了
天氣很冷這點以外…）

宿泊所
（重建）

寒風颼颼

以原木
為枕

蛇窯
（重建）

在農場裡種的農作物，住的
是蛇窯燒出的磚
頭蓋的牢房。不
知道住在自己蓋
的牢房是什麼滋
味。

教誨堂
（講堂／移建）

浴場（重建）

寬廣的講堂和使用加
熱器的蒸氣浴場。不
知情的人會以為這裡
是研習中心吧。

啊、
這裡也有
採光窗

無法當日來回時，囚犯
會被安排在小木屋
過夜。小木屋又
名「移動的監
獄」。好可
怕。

大正期

1912—1926

在濃尾地震時，源自西方建法的磚造建築遭受很大的損害，
耐震構造成為建築界重要的課題。
於是重視工學面的學者們成為建築界的主流，
因此對此作法反彈、追求藝術建築的分離派活動因而興起。
雖然那是個開始，但在國外已經有維也納分離派（Vienna Secession）和
新藝術（Art nouveau）等新的設計潮流，但日本也沒有落後很久。
換句話說，日本建築設計是跟著歐美的動向。
那個時代就是這個大正時期。
這個時代同時也是世界一流的建築師法蘭克・洛依・萊特（Frank Lloyd Wright）
留下其作品的時代。

●大正3年●

1914

作 為 國 技 的 建 築 樣 式

辰野金吾

東京車站丸之內廳舍

地址：東京都千代田區丸之內1-1-3 ｜ 交通：JR東京站下車
認定：重要文化財

東京都

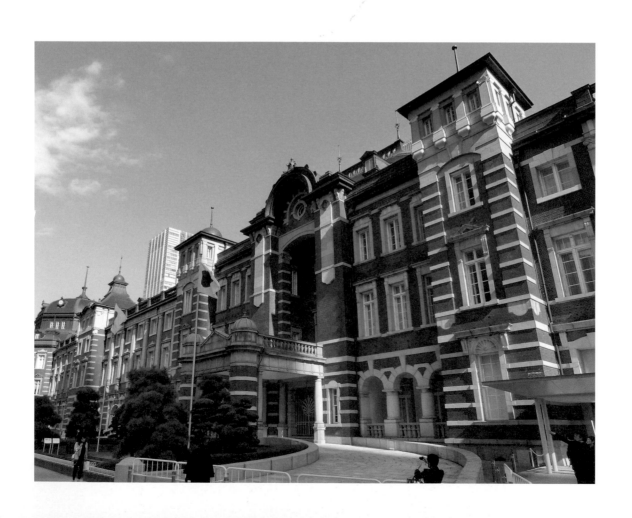

觀光客一邊聽著導遊說明，一邊拿著相機對建築物拍照。當觀光客走入圓頂大廳時，上班族快步匆匆地走出驗票口，大家看不膩地仰望天花板的裝飾。二○一二年復原完成的東京車站丸之內廳舍，天天上演著這樣的光景。

乘車人數也增加了。在復原前，JR東日本地區的車站中排名第五名，而大樓復原之後的隔年，則是僅次於新宿、池袋，一舉跳升到第三名。

復原的重點，是戰爭時遭到毀損的圓頂屋頂。其實，在復原工程開始之前，我一直覺得既有的屋頂就可以了。因為那是我看習慣的東京車站，相較於剛開業時的原始設計的屋頂，後來的臨時屋頂使用時間還要長兩倍以上，所以各有各的歷史價值。但現在看到這麼多的人把目光放在建築上，我想復原工程非常成功。

而且仔細觀察，可以看出這次的復原不是單純恢復到剛蓋好時的模樣。復原的基本方針是保存當初殘留的部分，並且復原因戰災受損的部分。紅磚外牆是保留二樓以下部分，然後復原三樓部分。至於從正面看過去中央偏南的換氣塔，那是戰前增建的部分，則是刻意保留下來。

接著是南北兩個圓頂的內部，三樓以上的修飾和浮雕都復原到初始狀態，一至二樓則是要滿足現在的車站所需的機能而重新設計。在結構要求方面不得不加粗的柱子，則是沿襲縱溝（Fluting）設計。地板方面，則是將戰後復興時模仿羅馬萬神殿式樣的圓頂天花板花紋，改成石板鋪設地板上。

能夠感覺到，這次的復原是尊重過去到現在的一百年間所有的時代來修繕。就建築保存方法來說，這是一個相當好的範例。

喜愛相撲的建築師

東京車站的設計原本是交給德國的鐵路技師法蘭茲・巴爾澤（Franz Baltzer），他提出的方案是把幾棟頂著千鳥破風屋頂的和風建築物排在一起。

之後找了辰野金吾來設計。辰野除了設計日本銀行總行等建築，還擔任大學教授，擔任培育建築師的重任，是明治時代建築界的領袖。

辰野把巴爾澤的方案整理成一棟長長的大樓，排除和風的元素。設計時採用英國

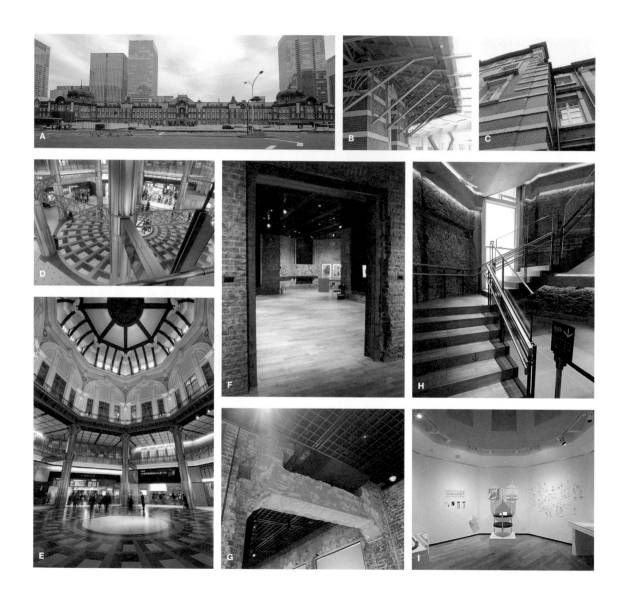

A 從西邊看到的全景。 │**B** 支撐屋簷的新藝術風格的裝飾。 │**C** 戰前增建的換氣塔。 │**D** 從二樓迴廊往下俯瞰北側穹頂。柱子比初建時粗。 │**E** 北側穹頂。三樓以上復原為當初的模樣，一至二樓符合現代所需的機能而重新設計。 │**F** 二樓，畫廊的紅磚牆展覽室。 │**G** 在畫廊裡的鋼筋水泥的樑。 │**H** 八角塔內部新設置的畫廊樓梯。 │**I** 現為畫廊展覽室的二樓八角塔內部。

建築流派中的安妮女王樣式，然後自由組合古典樣式建築。

從外觀來看，最具特色的是紅磚和白色大理石構成的條紋設計。日本銀行京都分行（一九〇六年、現為京都文化博物館）、舊盛岡銀行總行（一九一一年）等，辰野其他的作品常看到這種設計手法，又被稱為「辰野式」。

不過，建築史學家藤森照信在其著書《建築偵探的冒險（東京篇）》（一九八六年，筑摩書房）中，提到東京車站的建築物帶有橫綱上土俵露面的含意。好比說圓頂屋頂就像是大銀杏。

刻意讓人產生這樣的聯想，是因為辰野是個相撲愛好者。他的家裡就設有土俵，甚至想把兒子送進相撲部屋受訓，當相撲選手。他還設計了國技館（一九〇六年）這座有巨大穹頂的建築，在一九一七年因火災被燒毀了（之後沒有重建，現已不存在）。

展現出「日本的樣式」

我在調查辰野設計建造的國技館時，發現一件事，在明治時代，相撲還未被認定是國技。辰野蓋好這座相撲的常設會場，想了好多個備取的建築名稱，最後決定採用「國技館」。結果大家漸漸地把相撲視為國家的體育項目了。

這麼一想，東京車站的建設也有雷同之處。他在長滿芒草的原野上建造一座火車站，然後用「東京」為車站命名，從此東京的玄關、以及日本中心的印象就烙印在人們心中。

辰野在決定建築樣式時，應該也有同樣的目標。希望藉由建造建築物來展現出「日本的樣式」。這絕對不是沿襲傳統的和風建築能達成的，因為沿用過去的樣式，無法搭配新的近代日本的形象，所以不得不否決巴爾澤的方案。

現在的日本，幾乎把紅磚建築和近代建築劃上等號。辰野這一招「日本的樣式」的企圖，確實是成功了。

F・巴爾澤
1857-1927

東京車站的最初方案（基本計畫）是由「受聘的外國人」法蘭茲・巴爾澤（德國人）立下的。雖然我們早就知道這件事，但是巴爾澤的設計偏向和風，這倒是這次調查資料才知道的。

皇室專用出入口

中央是皇室專用的出入口，南側是一般上車口，北側是一般下車口。把各部位的立面圖連接在一起，大致上就會變成這個模樣。巴爾澤回國後，繼承建設計畫的辰野金吾沿襲這個配置，但是把建築改為歐美式樣。

太老氣　嘖嘖

辰野金吾
1854～1919

辰野的第1方案是→2層建築。可是日俄戰爭後，為了宣揚國威，增加建造預算。變成3層建築→之後…

北

〈巴爾澤的基本計畫〉

南

〈辰野的第1方案〉

〈辰野的最終方案〉

日俄戰爭勝利！改成3層建築

〈戰後的臨時復建〉

在空襲中3樓被燒毀，變成2樓建築

〈2012年正式修復〉

復原時一併做好地下防震化！

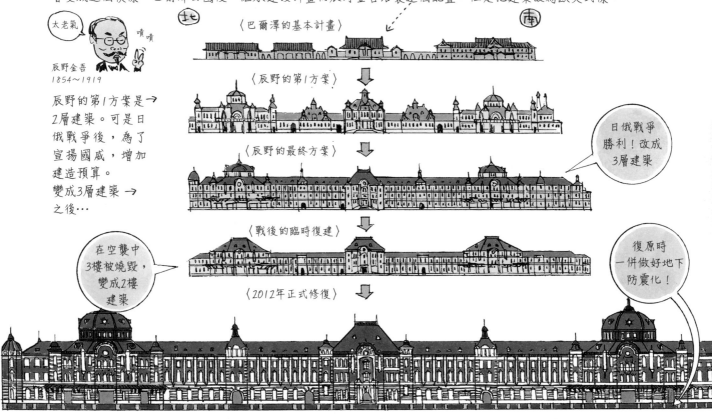

受人們喜愛的理由1：**東京車站是反映「維新後的日本」的鏡子。**

筆者（宮澤）比較喜歡戰後的臨時復建外觀。

←屋頂是用直線的簡潔斜角構成。

穹頂天花板模仿萬神殿（羅馬），這個終戰2年之後所做的設計，真的很不錯。

其實在決定復原時，曾經考慮要重建。還好，最後決定留下原建築。

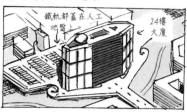

←其中很有名的十河構想（1958年）。國鐵總裁十河信二提出的高樓大廈化方案。

跨越多次的危機，東京車站終於復原完成，而且是一般民眾所喜歡的樣子。為什麼日本人總是被這種「紅白條紋」的建築吸引呢？

辰野除了設計過許多銀行之外，在設計東京車站前，曾經建造萬世橋停車場（車站，1911年、下圖）、新橋車站（1914年），全都是紅白條紋的外觀。他在英國留學時寫的信裡就曾提到，這種樣式「非常適合日本人」。不曉得他是以什麼為根據？

萬世橋停車場

我曾思考過江戶時代以前的文化，有什麼地方出現過這種交錯紋路。後來我要寫文章，翻找三內丸山遺址的資料，「啊」的恍然大悟。繩文土器就是交錯紋路呢！而且，邊緣造型就像是東京車站的大樓…。

啊

※想像圖

受人們喜愛的理由2：**東京車站具有日本人的DNA！**

好想告訴大家，東京車站
10大特色

1. 秀吉的頭盔

穹頂上方的楔石上，雕刻著豐臣秀吉的頭盔裝飾。

↑實際的秀吉頭盔

2. 干支的浮雕（8支）

寅（虎）　　　　辰（龍）

在拱形和拱形之間，有干支（生肖）的動物浮雕。因為是八角形，所以只有8隻動物（下圖的黃色部分）。至於少掉的子（鼠）、卯（兔）、午（馬）、酉（雞），則是出現在同時期辰野所設計的武雄溫泉樓門（1915年）的天花板上。

　　復原
　　保存

3. 月齡的圓缺

2的干支雖然有名，但是知道有月齡的人，才是厲害。3樓陽台下面有8種月亮的圓缺浮雕。

4. 轉印在地板上的舊天花板

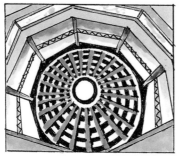

地板上有放射狀散開的紋路，這是轉印舊穹頂天花板（戰後臨時修復）的模樣。

舊穹頂的剖面圖

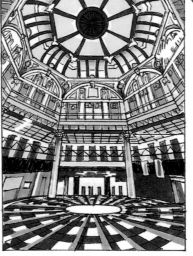

5. 柱子原本不是銀色的

看到銀色的柱子，令人驚訝「辰野還真是大膽啊」，其實並非如此。3樓地板以下的部分，在2012年復原時也經過重新設計。原本應該是淺綠色。

為了記錄復原時做的變更，在柱頭上刻著「AD MMXII（公元2012）」的字樣。

6. 焦黑木磚塊

東京車站的畫廊裡，在2樓展示室和樓梯間可以看到焦黑木磚塊。紅磚牆上排列的焦黑木磚塊，是在空襲時被燒焦的。

7. 磚牆上的凹槽

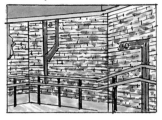

在磚牆上常會見到一些不可思議的凹槽，這原本是容納埋在牆裡的配管而挖的凹槽。

> 簡直像是古蹟一樣。

負責介紹的是JR東日本建築設計事務所的清水正人先生。

8. 活用屋頂內部

東京車站飯店設置在當初沒有的屋頂內部空間裡。這是中央部住宿者用休憩餐廳。

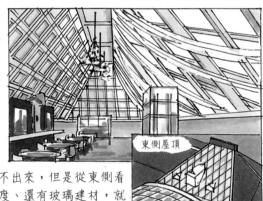

> 東側屋頂

從正面看不出來，但是從東側看屋頂的角度、還有玻璃建材，就能瞭解內部採光很好。

10. 恢復成3樓的柱頭裝飾

復原↑
↓保存

戰後的臨時復建把柱頭移到2樓，現在則是移回3樓，真是太好了。

> 好想住住看…

9. 可以俯瞰穹頂內部的飯店客房

在復原之前就很受歡迎的面向穹頂客房依舊健在，在晚上微光中俯瞰穹頂內部，喔喔，在這樣的房間裡，好想學川端康成那樣在這裡寫稿喔！

●大正3年●
1914

順路到訪

梅小路機關車庫〔現為京都鐵道博物館〕

這才是扇形車庫，這才是現代建築！

交通：JR京都車站下車，步行約二十分鐘，或搭乘公車，在梅小路公園、京都鐵道博物館前站下車｜認定：重要文化財

地址：京都市下京區觀喜寺町

鐵道院〔渡邊節〕

京都府

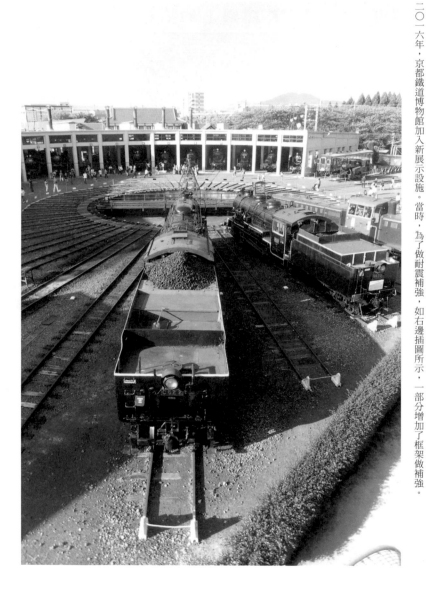

二〇一六年，京都鐵道博物館加入新展示設施。當時，為了做耐震補強，如右邊插圖所示，一部分增加了框架做補強。

相對於小樽市的手宮機關車庫3號（1885年）這座鐵道草創時期的磚造扇形車庫，梅小路機關車庫（1914年）是近代的RC造（鋼筋混凝土結構）建築。20線軌道放射出去幾乎達到180度的扇形。

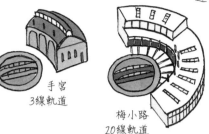

手宮
3線軌道

梅小路
20線軌道

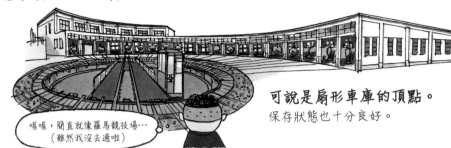

喔喔，簡直就像羅馬競技場…
（雖然我沒去過啦）

可說是扇形車庫的頂點。
保存狀態也十分良好。

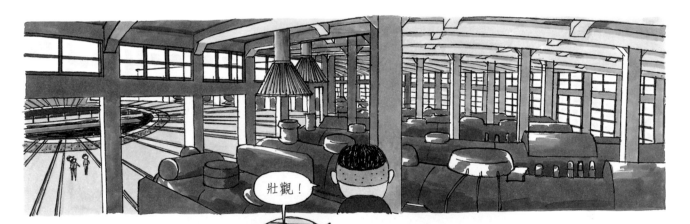

壯觀！

為了減少混凝土的使用量而設置的斜角（兩端變成斜面形成粗梁）連續縱橫交錯。簡直像現代主義的教科書似的。

斜角

斜角

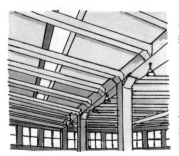

有眺望台可以一覽車庫內部景觀。

扇形的外廓幾乎都鋪設玻璃，天井也設有天窗，十分明亮！連「樣式」都談不上的這棟建築，真的是年輕時的渡邊節設計的嗎？真想把這件事搞清楚。

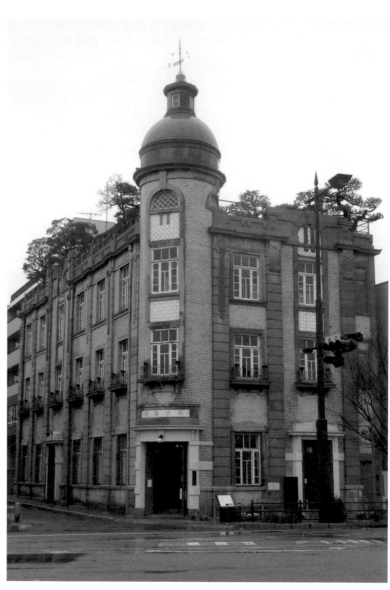

順路
到訪

舊秋田商會

素人發想的建築成了ＩＧ景點？

地址：山口縣下關市南部町23-11

交通：從JR下關站轉乘公車七分鐘，在唐戶站下車，步行一分鐘

認定：下關市認定有形文化財

山口縣

不詳

整體外形是以塔為中心，這一點令人印象深刻，細部也魅力十足（尤其是窗戶周圍），屋頂庭園也很棒。有許多能拍照、上傳ＩＧ的亮點。

這座身為「擬洋風」的象徵性現代建築，因為受到「到底是誰設計的呢」「設計者接受過建築教育嗎」等諸如此類的評語而顯得地位十分重要（應該吧）。

就這點來思考的話，傳說「設計者不詳」「該不會是身為業主的秋田寅之介自己設計的吧…」的這座舊秋田商會大樓，或許並非在學術上別具意義的傑作，不過，若是摘下有色眼鏡仔細瞧瞧，就會發現——這座建築其實挺有趣的。

含拱頂在內，外觀在設計上十分細膩。超越了裝飾藝術風的偏高科技風裝飾也值得一看。

描繪這個圖面肯定花上許多時間。

▼3F Plan

和室

就技術層面而言也是一大挑戰。結構是鋼骨鋼筋混凝土造（SRC），這是西日本地區最早期的此類建物。

這一次還讓我們參觀樓頂的「樓霞園」。這是世界上目前現存的屋頂庭園當中最古老的一座。

2樓與3樓，大空間當中設置了木造的書院造住家。重要位置設有鐵製防火門。

哇喔

拱頂與日式家屋正相對的寶貴空間。確認一下公開日期去看看吧。

●大正5年●

1916

作為偶像的建築

河村伊藏

函館正教會

地址：北海道函館市元町3-13
交通：從單軌電車函館站前，搭乘市電，在十字街站下車｜認定：重要文化財

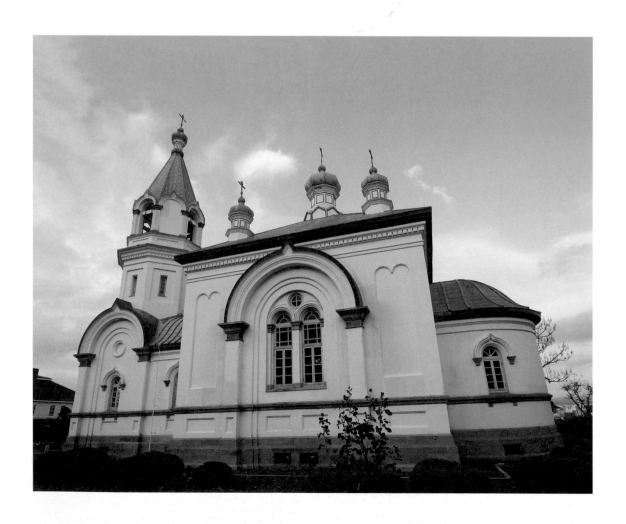

在函館的西方、函館山的山腳下聚集許多近代建築的名作，例如：舊函館區公會堂、舊英國領事館（開港紀念館）等。甚至還有瓦片屋頂的佛教寺院，其實那是日本第一座以鋼筋水泥建造的寺院，不能小看（真宗大谷派函館別院，一九一五年竣工）。

而其中作為函館象徵，也最廣為人知的建築，就是函館正教會。

基督教有天主教、新教等許多教派，不過這一座教堂是東正教。起源可以追溯到日本幕末時期，函館開港後不久，在俄國領事館的腹地裡就建造了第一代的教堂。一九○七年因大火焚毀後，一九一六年重建，也就是現在這一棟建築。

其建築外觀最吸引目光的是白色灰泥牆壁和鮮豔碧綠色的銅板屋頂，以及鐘塔與數個圓型屋頂會營造出不同剪影的變化。俄羅斯式教堂的圓頂常常會被大家說成是洋蔥型屋頂，其實原本設計的概念是火球。

設計者是河村伊藏，是擁有「Moisey」聖名的神職人員，他雖然沒有受過建築的專業教育，但除了這棟建築之外，他還設計了豐橋與白河等東正教的教堂。他是建築家內井昭藏的祖父。浦添市美術館（一九八九年）等內井的建築作品中，塔是重要的元素，追本溯源，或許是伊藏所設計的東正教教堂影響了昭藏。

人間與天國之間的紐帶

我們走進建築裡看看吧。與東正教會的一般形式相同，內部分成三大空間。

一走進玄關，就能看到像前室般的空間是啟蒙所，上方則是鐘塔。後面是教徒祈禱的聖堂。這個聖堂是將正方形的四角切除的平面，上面是圓頂的天花板。

再後面是被稱為「至聖所」（聖壇）的空間，中間放有寶座。這是祭司進行儀式時使用的房間，一般信徒是不能進入的。

至聖所與聖堂之間有一道被稱為「聖幛」（eikonostási）的牆壁。上頭的裝飾是繪有聖經裡的故事場景與聖人故事等聖像。在東正教裡它擔任了非常重要的工作，是理解聖堂的關鍵。

聖像是原本沒有外形的神為了讓人們看見而投影到人間。它就像是從人間看向天國的窗戶般的東西，就像基督以肉體來到人間的神就是一個例子。

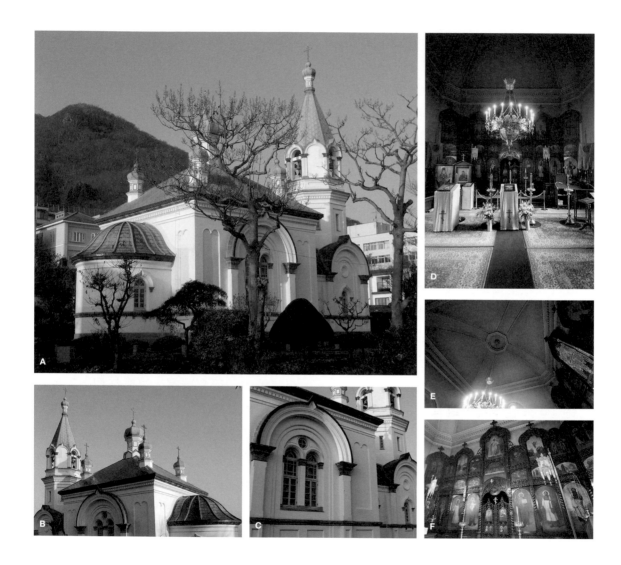

A 全景。鐘塔和洋蔥狀的圓形屋頂，使其外觀可以有好幾種突起的組合變化。　│**B** 屋頂的細節。　│**C** 在灰泥白牆做出S形線腳，做出拱形與圓形裝飾。　│**D** 去除掉正方形的四角，做成八角型平面的聖堂。地板上鋪有花席。　│**E** 抬頭仰望聖堂的圓頂天花板。　│**F** 放置在聖堂正面的聖幛。由日本第一位聖像畫家山下里舞所繪製。

聖幛也是同樣的概念，作為死後世界的至聖所與作為現世的聖所之間的界限。而且聖堂也是為了讓處在現世的人能夠感受到死後世界的一個地方，也就是讓原本不能看見的東西，讓人感覺好像能見到的媒介。就這一點來說，聖像與聖堂可說是一樣的東西。

有意思的是，對東正教而言，聖像與美術繪畫是不一樣的，那不能視為人類的創作品，而是神投影出來的形象。因此一開始，畫那些聖像的作者就不會署名，而且如果那些畫也受損的話，就直接在上頭重畫。說它是藝術，還不如說是設計，或是建築應有的樣子還比較接近。

破壞偶像運動的結果

回溯歷史，八世紀的東羅馬帝國禁止對聖像的偶像崇拜，並加以破壞。這稱為破壞偶像運動。

在經歷了教會內部的對立，再次接受聖像，但之後破壞偶像運動再起。在十六世紀的宗教改革後，基督新教從天主教中分裂出來，除了十字架之外，其他聖像皆排除。在歷史中破壞偶像運動不斷上演。

建築家磯崎新認為「近代藝術運動也是一種破壞偶像運動」（六耀社《磯崎新的建築談義＃04聖維塔教堂〔Basilica di San Vitale〕》）。在現代主義建築中，真的是如此。不僅沒有裝飾，建築家甚至連建造型式本身都加以否定。

而且現在也還是有如此的情況，外觀的象徵性（symbol）太醒目，屢屢會引來批評，因此有了「不蓋房子的建築師」和「無法建造的建築再生」的雜誌特集。

要將建築的形式消滅嗎？當然不是，我就舉剛才提到的磯崎新的論述。

「每次被破壞、被否定，新的圖像即會改變層次而重現，是個沒完沒了的追逐。一旦興起了偶像破壞，喜愛偶像的症狀又會變本加厲。」

就是這樣吧。所以作為偶像的建築不能消失。我一邊眺望函館正教會的清爽聖堂外觀一邊如此想到。

函館山的名勝，函館正教會。俄文的「正教」即是指俄羅斯正教會，屬於基督教三大教派之一的東方正教會（簡稱東正教）。

這次是第一次探訪俄羅斯式建築，所以完全是陌生領域，唯一知曉的只有內井昭藏的祖父河村伊藏是此建築設計者。順帶一提的是，內井就在正教會的據點尼可拉大教堂（東京，正式名稱為東京復活大聖堂）長大，有如他自己的家一般。

河村伊藏　神職者兼建築師
← 設計多座正教會教堂
（子）內井進
‖
尼可拉大教堂當遊戲場 →
（孫）內井昭藏

指南上大致上是這樣，往函館山前進。
← 往石階上一望所見的遠景就讓人情緒激昂起來。

教堂外觀從任何角度看都超上相的！明明就不是很龐大，可是輪廓有如主教座堂一般雄偉。

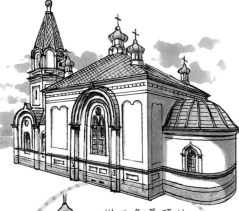

不只是輪廓，窗戶周圍的設計也很細緻！「鏡頭拉近推遠都可觀。」

從三角屋頂伸出有如洋蔥的小屋頂稱為「圓頂塔（cupola）」。

對了，吉永小百合主演的電影《熔鐵爐林立的街》，熔鐵爐（cupola furnace）的語源該不會是來自那頂端形狀的像圓頂塔吧？

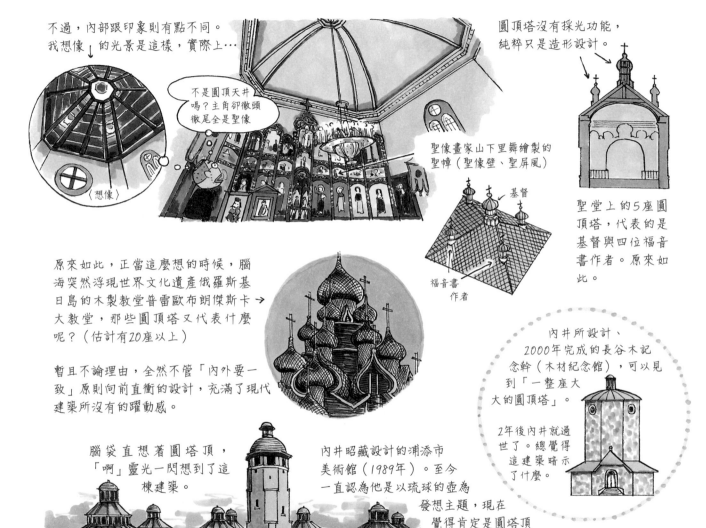

不過，內部跟印象則有點不同。
我想像↓的光景是這樣，實際上…

〈想像〉

不是圓頂天井嗎？主角卻徹頭徹尾全是聖像

圓頂塔沒有採光功能，純粹只是造形設計。

聖像畫家山下里舞繪製的聖幛（聖像壁、聖屏風）

基督

福音書作者

聖堂上的5座圓頂塔，代表的是基督與四位福音書作者。原來如此。

原來如此，正當這麼想的時候，腦海突然浮現世界文化遺產俄羅斯基日島的木製教堂普雷歐布朗傑斯卡→大教堂，那些圓頂塔又代表什麼呢？（估計有20座以上）

暫且不論理由，全然不管「內外要一致」原則向前直衝的設計，充滿了現代建築所沒有的躍動感。

腦袋直想著圓塔頂，「啊」靈光一閃想到了這棟建築。

內井昭藏設計的浦添市美術館（1989年）。至今一直認為他是以琉球的壺為發想主題，現在覺得肯定是圓塔頂沒錯！！是尼可拉大教堂的原始風景？還是向祖父與父親致敬？

內井所設計、2000年完成的長谷木記念幹（木材紀念館），可以見到「一整座大大的圓頂塔」。

2年後內井就過世了。總覺得這建築暗示了什麼。

1919

順路到訪

名和昆蟲博物館

一百年前的建築，現在仍是現役的奇蹟

武田五一

岐阜縣

地址：岐阜市大宮町2-18
交通：JR、名鐵岐阜站下車，轉乘公車在岐阜公園、歷史博物館前站下車，步行兩分鐘
認定：登錄有形文化財

這棟建築仍現役，還在使用中，只能說是奇蹟。其隔壁木造的紀念昆蟲館（一九〇七年）也是武田五一的設計，可惜無法參觀。

雖是大正時期的磚造建築，現今仍做為展示設施使用，現役中。而且，其設計者還是被尊稱為「關西建築界之父」的武田五一。知道這棟建築的人似乎不多呢……。

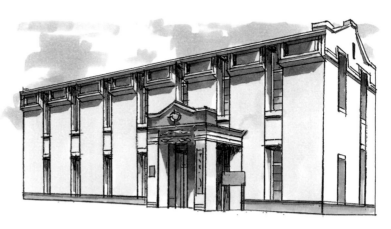

「名和昆蟲博物館」（1919年）。這是日本最早的昆蟲主題博物館。

「上面覆有希臘神殿風的切妻屋頂……」，不少資料這樣記載說明，可是只有入口長這樣啊。建築整體的「樣式」可說是相差極遠的「直線為主的反覆設計」。與其說是希臘風，還不如說是1980年代的高松伸風格呢。難道只有我這樣認為嗎？

「ARK」▶
高松伸，1983

建築內部的1、2樓完全不見磚牆。開口部則是明亮的白色箱子整齊排列。

1樓中央豎立了3根圓柱，這是第一任館長名和靖的提議。將奈良唐招提寺金堂的白蟻蛀蝕的木材拿來再利用。

這處設施位在岐阜公園內，原以為是公立博物館，居然不是。據現任館長是第五任館長名和哲夫說，「因為沒有仰賴補助，所以保留大正風貌至今」。簡直是穿越時光般的空間。造訪岐阜時一定要來看看。

• 大正10年 •

1921

夭折的建築設計

遞信省（岩元祿）

舊京都中央電話局西陣分局舍〔現為NTT西日本西陣別館〕

地址：京都市上京區油小路通中立賣下甲斐守町97
交通：從地鐵今出川站，轉乘公車，在今出川大宮站下車立刻抵達｜認定：重要文化財

京都府

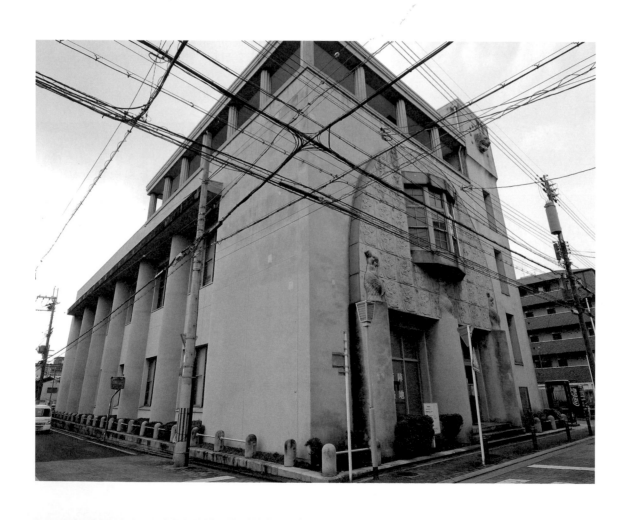

走在像棋盤般細長道路的京都西陣地區，在密集的建築物中格外大放異彩的，就是NTT西日本的西陣別館。

這棟建築作為京都中央電話局西陣分局舍，在一九二一（大正十年）完成。現在不是當作電話局來使用，而是變成創投企業的育成中心。

整體外形是簡單的長方體，一旁有樓梯間的塔樓，上頭有一排溝形柱子的陽台。獨創的部分是北側、東側各有正面（Facade）。

北側的牆壁中央有個凸窗，圍繞凸窗的半圓形些許凸出，上頭嵌有浮雕。而且支撐它的粗圓柱上有裸女胴體的雕刻裝飾。與此相比，東南面的設計較為沉穩，仔細看柱列上突出的雨遮棚內側，可以發現是與北側一樣的浮雕，整面翻轉過來。

我想起了同一時期，澳洲正興起的維也納分離派（Vienna Secession）等歐洲表現主義建築的設計。

建築的設計是NTT與日本郵政的前身政府單位——遞信省的營繕課，由裡面的技師岩元祿來負責。明治時代的建築師都費盡心思移植西方風格的建築，到大正時代後設計者有自己的藝術風格來設計建築。

實現如此新建築設計的先驅就是岩元吧。

再者，樓梯間上面嵌有一個獅頭，參與其施工的監工是十代田三郎。十代田後來擔任早稻田的教授，教導建築構法，設計有野尻湖飯店（一九三三年竣工，現已不存在）等。他也是很有意思的人，不過這次暫且不談，只是談到岩元順便提到他一下。

二十九年的短暫生涯

岩元祿生於一八九三年（明治二十六年），自東京帝國大學建築學科畢業後，即進入遞信省工作。順帶一提，那時在遞信省工作的還有後來設計了服部鐘錶店（現在的和光）的渡邊仁。再者，一年後進入遞信省、設計東京中央郵局等代表作的吉田鐵郎，以及兩年後進入遞信省的設計長澤淨水場等代表作的山田守。總之，遞信省是聚集了許多優秀建築師之處。

岩元進入遞信省後，除了期間有五個月的時間進入軍隊，便努力從事建築設計。那是個將整備通訊網做為國家策略，急速推行的時代，所以遞信省的營繕課應該非常忙碌吧。剛進入遞信省的岩元擔任設計

A 抬頭看從北側的正面。拱狀的突出部分上頭有浮雕，其中央有個凸窗。 | B 三樓的陽台。視野極佳。 | C 柱子上頭有裸女雕像。大理石粉與灰泥混合，做成人造石。 | D 正面牆壁上的浮雕。長寬約一公尺。 | E 東側的屋簷內側也有浮雕。 | F 二樓，從內側看辦公室的凸窗。

工作，第一個接手的就是西陣電話局。接著設計的是東京的青山電話局（一九二二年竣工）。同年，詳情不明，但他還設計了箱根觀光旅館（現在全都不存在了）。

岩元的設計活動有輝煌的開始，卻沒等到西陣電話局完工，便立刻結束了。他辭掉了遞信省的工作，去東京帝國大學擔任助教授。不過沒多久他因為罹患肺結核，就停職了。隔年，一九二二年過世。他的人生只有短短的二十九年。

說到年紀輕輕就殞落的建築師，就會想到兼以詩人身分廣為人知的立原道造。但立原以建築師的身分，在其有生之年沒有任何作品得以實現。留下了歷史留名的建築而二十幾歲即過世的岩元，可說是日本首屈一指、英年早逝的建築師，不是嗎？

天才與早逝的印象結合

不過在那個時代，注意建築界以外，就會發現英年早逝的藝術家和文學家很多。

畫家的青木繁二十八歲、佐伯祐三三十歲、村山槐多二十二歲，雕刻家的中原悌二郎三十三歲，音樂家的瀧廉太郎二十三即過世。文學家的樋口一葉二十四歲、正

岡子規三十五歲、石川啄木二十六歲便過世。而且每個人的死因皆與岩元一樣，都是肺結核。

結核病是因為都市化造成人口密度提高，以及工廠工作增加等社會環境的變化，而容易傳染開來的疾病。在日本造成死亡率最高的時間是一九一八年。

然而結核病成為流行病之後，隨著不治之症的恐懼之外，它還給人一某種魅力之感。

「可以說又美又年輕者蒼白地死去，或有才華者英年早逝，形成一種獨特的甜美印象，慢慢變成強化的東西。」（福田真人《結核的文化史》、名古屋大學出版會）

岩元的建築師人生，正好符合才華與早逝的天才故事，然後再與他的耽美建築設計互起作用，變成了比印象的結合更為強固的東西。

岩元的表現主義風格在歷史上留下燦爛的光輝，但沒有出現繼承者。沒多久功能主義的設計以壓倒之姿出現，岩元的風格便消失在建築界了。建築設計風格本身也跟著夭折了。

早逝的天才——。各界都有以這種形象留
存在人們記憶中的人士，那麼建築家有誰
呢？40多歲還被視
為「年輕人」的建
築師當中，有人們
認定為「早逝」的
嗎？其實是有的。

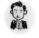
石川啄木（詩人）得年26歲

中原中也（詩人）
享年30歲

芥川龍之介
（小說家）
享年35歲

佐伯祐三
（西畫家）
享年30歲

岩元祿（1893-1922年）得年29歲。任職於
遞信省的2年期間，設計了3棟建築後，因肺
結核而過世。雖然僅只有短暫期間，卻對山
口文象（遞信省製圖者）、吉田鐵郎（遞信
省共事1年的後輩）、山田守（遞信省共事2
年的後輩）等年輕建築師帶來極大的影響。

這3棟建築當中，唯一現存的就是西陣電話局。
（大正10年完工）

什麼功課都沒做的情況下到
訪的話，說不定還會以為
這是「泡沫經濟時期
建的後現代主義建築」
呢。真是奇妙的設計。

這個部分

別棟（1957年）

嗯～這個很難比喻呢

← 東側的1～2樓，居然以這麼多混凝
土列柱做出強調效果。3樓的閣樓，
利用沙漿在木柱上做出縱溝。從東側看起
來是古典樣式。

為年輕的山口、吉田、山田等人帶
來衝擊的，應該是北側的立面吧。
越看越覺得「這是什麼啊」！？

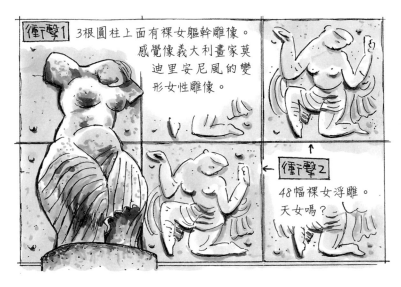

衝擊1 3根圓柱上面有裸女軀幹雕像。感覺像義大利畫家莫迪里安尼風的變形女性雕像。

←衝擊2 48幅裸女浮雕。天女嗎？

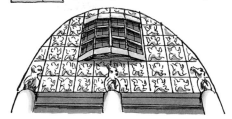

衝擊3 有如畫布的巨大拱形空間

古典樣式當中，有種位在切妻屋頂下被稱為三角楣飾的三角形裝飾空間，但岩元仍然不滿足，設置了巨大的拱形空間鋪上滿滿的浮雕。

在傳統的西陣街道上，裸女密密麻麻的牆面，而且還是公共建築…。

年輕女生完全不敢望向那邊或是低頭走路。

順帶一提，岩元在遞信省設計的另一棟建築，青山電話局（大正11年）是長這樣的。↓

在設計階段，這些列柱上面原本預定要擺放裸女軀幹雕像，但因為在東京引起許多批評，所以最終無法落實。

想像圖→

身旁有這種宛如天才的前輩在，具有才華的年輕一輩應該會想要「跟這個人朝著相同的目標前進」吧。遞信省之後成了現代主義建築龍頭的背後，岩元的奔放風格或許也促成了這結果呢。

門司郵便局（大正13年）山田守

大阪中央→郵便局（昭和14年）吉田鐵郎

順路
到訪

●大正10年●
1921

自由學園明日館

從車站走路五分鐘的豐饒空間

地址：東京都豐島區西池袋2-31-3
交通：JR池袋站步行五分鐘
認定：重要文化財

法蘭克・洛依・萊特

東京都

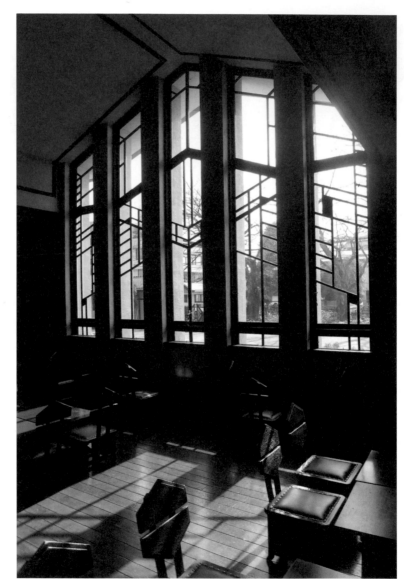

可以在講堂（一九二七年）舉行結婚典禮，餐廳也有舉行婚宴的菜單。講堂的設計是法蘭克的徒弟遠藤新，這裡也非常棒！

池袋是宮澤的地盤。離車站徒步5分鐘
左右路程的地方居然就有這種名建築，
實在是池袋居民的驕傲，不過，我覺得
知道的人可能不多。

但也因為如此，隨時去那裡都很清靜閒適，
雖然想介紹給更多人知道，但又不太想告訴
別人…。身為當地居民心情很複雜。

雖然可觀之處很多，但只能畫一張圖的話，絕對是中央大廳。

所有地方都如畫一般。

不會輸給帝國飯店喔。

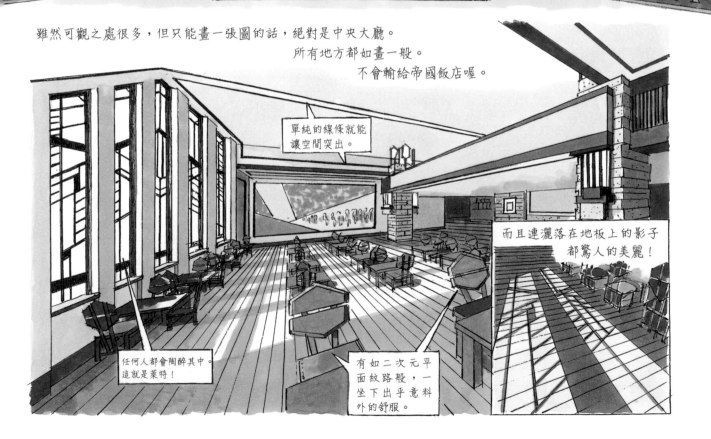

單純的線條就能
讓空間突出。

而且連灑落在地板上的影子
都驚人的美麗！

任何人都會陶醉其中。
這就是萊特！

有如二次元平
面紋路般，一
坐下出乎意料
外的舒服。

•大正11年•
1922

做為使命的建築

威廉・梅瑞爾・沃里斯

日本基督教團大阪教會

地址：大阪市西區江戶堀1-23-17｜交通：JR地鐵肥後橋站下車，步行五分鐘
認定：登錄有形文化財

大阪府

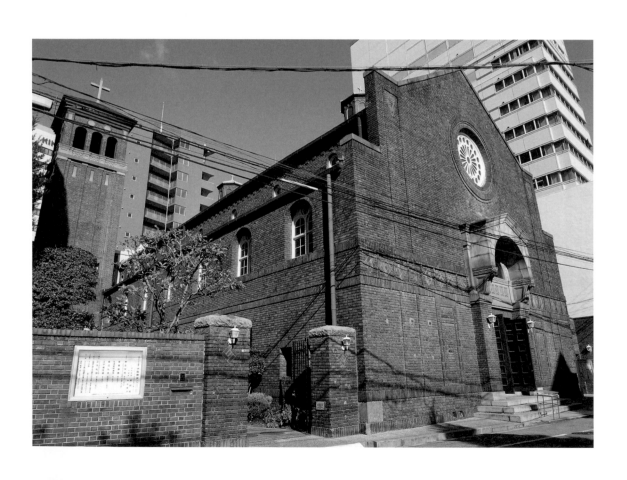

在一九四五年的大空襲中大阪市中心幾乎被燒毀，但也有奇蹟似地逃過一劫的區域，像淀川的南側、肥後橋的西邊，就是其中之一。走到那一區，能零零星星地看到戰前的建築。日本基督教大阪教會就是座落在其中。

這座教會是從美國來的傳教士戈登（Marquis Lafayette Gordon）於一八七四年在大阪開始傳教的梅本町公會的前身。從創立年一八七四年來看，是在日本的基督新教系教會中擁有最久遠歷史的其中之一。

現在的教會是一九二二年建造的，設計者是出身美國的建築師威廉‧梅瑞爾‧沃里斯（William Merrell Vories）。一樓是鋼筋水泥與鋼骨並用，二樓則是磚造建築、木造屋頂。一九九五年因阪神淡路大地震而受損，但很快就修復了。

構造是主體建築的旁邊有一個塔樓。從前面的道路仰頭看的話，磚牆光滑的質感非常醒目。而其中央還有漂亮的玫瑰窗。

打開入口的門，就是玄關大廳，左右兩側分別有樓梯通往二樓，便是禮拜堂。

走進去後，兩側連續的大半圓拱型很吸引目光。正面也有拱型，像是鏡框式舞台般。長椅也是排列成圓弧形，與拱型很調和，非常美麗。

業餘愛好者的建築師

設計者威廉出身於美國堪薩斯州，原本是以建築師為目標，打算就讀麻省理工學院的建築系，但後來參加了集合全美各地基督教學生的大會，聽了海外傳教師的演講，便捨棄了建築師之路，決心當傳教士，到國外傳教。

一九○五年他到了日本，就任的地點是滋賀縣的近江八幡。去那裡的縣立商業學校擔任英文老師，他將講聖經故事作為課外活動。雖然出席的學生很多，但信仰佛教的當地居民對他頗具警戒心，他只待了短短兩年，就被開除了。

失去工作的威廉，並未離開日本。當時京都基督教青年會館正在興建中，請他去擔任工地監工，藉此機會他開了一間設計事務所。

換句話說，威廉是沒有接受正統的建築教育、也沒有實務經驗的業餘愛好者，他就這樣進入了建築的世界。於是他原本就具備的建築才華得以開花結果。當然只靠

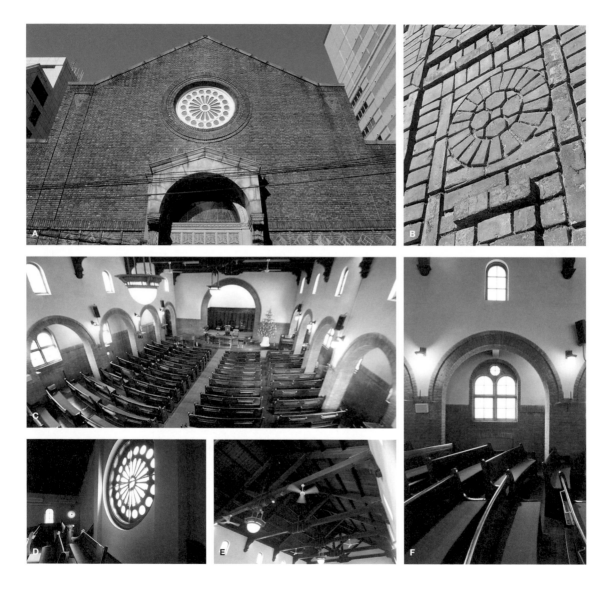

A 羅馬式美術樣式的建築。牆面的上半部有一扇玫瑰窗。│**B** 順磚交疊的法式紅磚砌法。一部分變色了，感覺觸感很不錯。│**C** 在禮拜堂裡，由上往下看。長椅排成圓弧形，聖殿也架了一個拱型。│**D** 從內側看玫瑰窗。│**E** 禮拜堂上方的屋架是中柱式桁架法。│**F** 從禮拜堂的內部看側廊的圓拱，後面的窗戶也是拱形的。

他一個人是不可能做到的，他立刻從美國召集有建築實務經驗的人來。

威廉還設立了生產、販售「曼秀雷敦」軟膏的近江兄弟社，在近江八幡開設結核療養所、幼稚園、學校等，從事多方位的事業。不過無論是哪一項事業，他都是為了宣傳基督教而做的。建築設計也是其中之一。

儘管如此，他的作品為數眾多，設計的數量約有一千五百件。

「從美國來留住在此」的建築師

在他設計的建築裡很多都是教會、教會學校等基督教相關的設施。名單有青山學院、關西學院、東洋英和女學院、同志社、明治學院、西南學院等，全日本著名的大學。再仔細一看，則發現都是基督新教派的。

另外，聖心女子大學、南山大學、上智大學等天主教派的大學找的建築師都是安東尼・雷蒙（Antonin Raymond）。

同樣都是來自美國、在日本設計許多建築的建築師，但威廉與安東尼的人生形成很大的對比。

安東尼出生於奧匈帝國（現在的捷克），後來移居美國。成為建築師之後，他以法蘭克・洛依・萊特的員工身分去到日本。之後他脫離法蘭克獨立，留在日本從事建築活動，但在日本與美國爆發戰爭後，他回去美國。等到戰爭結束後，他又回到日本再從事建築師的工作，不過晚年他又回美國去了，直到過世。他失去故鄉後，在世界流浪的人生，真的是波希米亞人。

反觀威廉在來到日本後，他之後的人生全都在日本。在日本與美國發生戰爭後，他就歸化日本，自己取了一個日本名「一柳米來留」。「米來留」是他的名字「Merrell」的漢字寫法，不過名字的含意是「從美國來，留住在此」（在日文中美國是寫成「米國」）。對威廉來說，在日本的活動是神委任給他的任務（亦即使命），正因為如此，之後他未曾離開日本。

對建築師而言，去到某處，只是剛好那裡有個建築計畫而已，等到建築蓋好了，就又會移往下個工作地點。幾乎每個建築師都是如此。但威廉緊抓住計畫與命運，過著長留在此地的建築師人生。

這次探訪的地方，是日本基督教團大阪教會（1922年
完工），不過我最主要是對建築師沃里斯本人感興
趣。建築史當中很少深度探討沃里斯這
位建築師，原因大概是因為他並非科
班出身的專業人士。對於文學院出
身的我（宮澤）而言，這點讓我對
於他感到十分親近。

親近感

似乎是
個好人

為了基督教宣教事業，沃里斯於1905年來
到近江八幡的一所商業高校擔任英語教
師，但兩年後即以「對學生影響甚劇」
的理由遭到革職。可是他沒有回國，
步向學生時代就很嚮往的建築設
計之路。職業生涯中經手過的建
案超過1500件，在50年工作期
間，平均1年30件。經手建案
多數為住宅，真是令人驚訝。

1000

500

辰野　雷蒙　沃里斯

近江八幡留存不少戰前的
沃里斯建築。幾乎看不出
是援引自何處的洋風建
築，也有部分是獨創的。
其中之一為舊八幡郵便局
（1921年）。

安德魯
紀念館
1907

Tooker House
1918

海德紀念館
1931

位於沃里斯紀念醫院的五葉館（1918年）也十分
有意思。這是為結核患者所設的療養所，五棟病
房自大廳呈放射狀突出。（目前建物不使用）

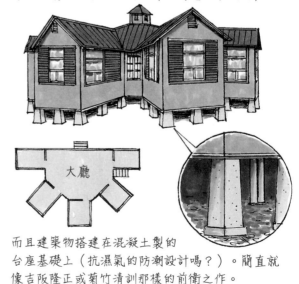

大廳

融合了日式西
式與異國風情
的作品，有如
伊東忠太的
作品。

完美展現了沃里
斯的立面構成。

而且建築物搭建在混凝土製的
台座基礎上（抗濕氣的防潮設計嗎？）。簡直就
像吉阪隆正或菊竹清訓那樣的前衛之作。

至於本篇主題的大阪教會，外觀是磚砌的
羅馬式建築風，沃里斯經手
的還略帶點禁欲性質。

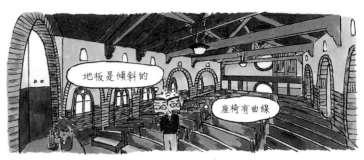

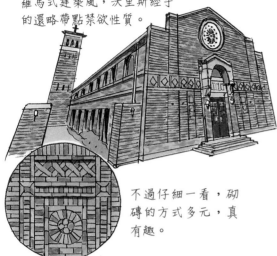

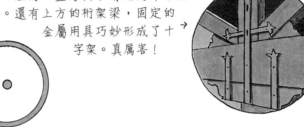

不過仔細一看，砌
磚的方式多元，真
有趣。

教堂內部比外觀更值得一看。建築平面是一般的長方形，但
祭壇對面卻是微妙往下斜的地板，加上弓
形的座椅，置身其中情緒高昂而期
待。還有上方的桁架梁，固定的
金屬用具巧妙形成了十
字架。真厲害！

教堂往上階梯的樓梯間，有為小孩設的小房間。

這樣一來小孩也會
願意作禮拜。

順帶一提，這個喜歡日本到甚至歸化日
本的沃里斯，很奇妙的跟日本建築學會
關係並不密切。我發現或許可以在沃里
斯的毛筆簽名中找到理由。
簽名左下方的⊙代表了這個意涵。

近江八幡是世界的中心

這是否也可以解讀成「自己
心目中的建築是建築世界的中心」呢？
這麼思索的話，沃里斯過世後50年世間
湧現的重新評價其建築的聲浪，或許是
建築界轉變的徵兆吧。

簡直是「貼心」設計。仔細想想，現今日
本的建築師，完全不受一般社會大眾肯定
的，或許就是「貼心、無微不至」這點。

•大正12年•

1923

三次元的浮世繪

法蘭克・洛依・萊特

帝國飯店

地址：愛知縣犬山市字內山1博物館明治村內｜交通：從名鐵犬山站轉乘公車，步行約二十分鐘
認定：登錄有形文化財

愛知縣

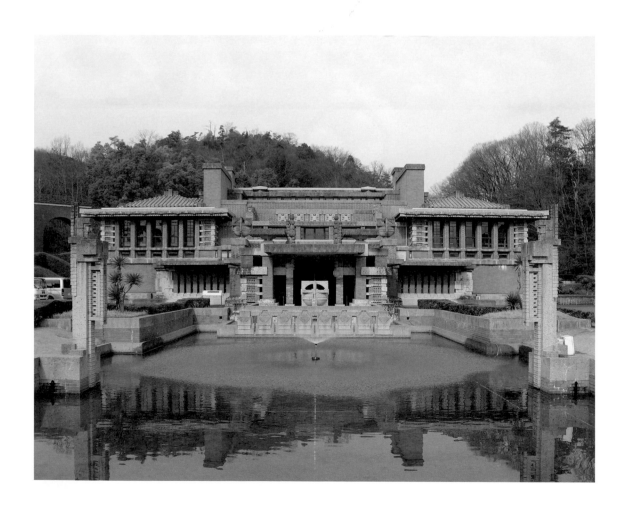

為了讓後世知道明治時代建築的模樣而建造的戶外博物館明治村。將超過六十棟建築移建到占地一百公頃的愛知縣犬山市入鹿池畔，並對外開放。而最後面的區域就是帝國飯店的中央玄關。

帝國飯店於一八九〇年在東京日比谷開業，進入一九一〇年代後，訪日的外國人不斷增加，為了因應此趨勢而計畫增建新館。而委託了美國建築師法蘭克・洛依・萊特（Frank Lloyd Wright）來設計。安東尼・雷蒙也是工作人員，與法蘭克・洛依・萊特共同參與設計。但後來因為興建費用增加等原因，在工程尚未完成時即被解雇。後來由其第子遠藤新於一九二三年完成。帝國飯店開幕式的當天遭逢關東大地震，但建築耐震而留存下來，這是一個很著名的小插曲。

帝國飯店作為代表東京的飯店持續營業，進入一九六〇年代後，在想要增加更多客房的要求，以及建築在不同水平面的構造，給人不安感的原因，決定改建。

但是很多人表態反對，認為如此一來法蘭克的名作建築就會消失了。這是日本第一次有真正的建築保存運動。這件事也傳到了法蘭克的國家，當時日本的總理佐藤榮作訪美之際，還有美國的記者詢問總理這件事。此事已經變成不是一棟民營飯店的問題而已了。

最後飯店還是進行改建，不過，將舊飯店的玄關部分移至兩年前開幕的明治村去。那裡不只有明治時代的建築，連大正時代的建築都有。

現代的空間構成

越過池水從正面看建築物，左右完全對稱。位於東京日比谷時，後面緊接的是餐廳與表演廳的建築，兩側是併排的飯店房間。法蘭克在一八九三年的芝加哥萬國博覽會，曾在日本館看到平等院鳳凰堂的模型。因此有人指出帝國飯店的建築配置就是受此影響的。

繞著池子往門口的下車處前進，可以看到大谷石、溝面瓷磚（Scratch）、陶瓦組合而成的獨特裝飾，很引人注目。

走進玄關後，就進入了三層樓高的挑高大廳。與外部一樣，內部也是充滿裝飾。要特別留意的是中間裝有照明的粗柱子。比起從縫隙中透出光線，這樣的照明更能一掃空間的鬱悶感。

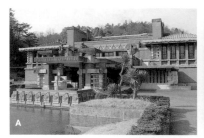

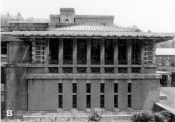

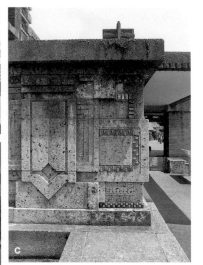

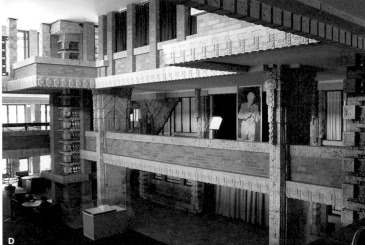

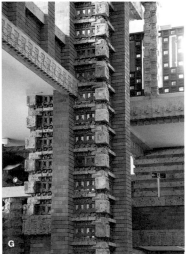

A 從正面看的景象。 | **B** 休息室側面的外牆。 | **C** 下車處的側面的大谷石牆壁。有一部分嵌入了陶瓦。 | **D** 看向大廳內側。當時的餐廳在更後面緊鄰著。 | **E** 從大廳往休息室的短階梯。房間之間沒有牆壁來隔間，而是以地板的不同高度來做區別。 | **F** 在兩側的休息室。 | **G** 支撐大廳挑高空間的柱子裡嵌入照明設備，從陶瓦的縫隙中照出燈光。 | ● 博物館明治村・利用資訊〔2018年3月〕門票：成人1700日圓 | 開村時間：9：30-17：00〔3月-7月、9月、10月〕

據說燈光的裝飾參考了哥德式、裝飾風、馬雅遺跡等。日本燈光研究第一人的谷川正己推測帝國飯店的設計或許是受到日光東照宮的影響（王國社刊《誰是法蘭克‧洛依‧萊特》）。

能多樣解釋的裝飾正是這棟建築的最大魅力，所以我們再來看看其他地方吧。

首先是空間。大廳的兩側有樓梯，爬上六級階梯之後往休息室去，從那裡再往上七級階梯，就抵達陽台。然後階梯（未開放）再往上，即可以到達三樓的展覽室。法蘭克不是以不同房間來區隔，而是以不同高低差的平面、非隔牆來做區隔。這個空間構成很巧妙，其實在此之前沒有這樣的建築。法蘭克被評價為現代主義的巨匠，果然其來有自。

過於樸素的天花板

不過有一個地方我很在意，那就是天花板。與裝飾多的柱子與牆壁相比，天花板真的太過樸素了。肯定會有人認為是在移建的時候將天花板的裝飾省略了，不過我看過以前的內部照片後，發現當初天花板真的就是如此。對裝飾有某種堅持的法蘭克，為什麼只有天花板是全白平面呢？

我能推測出來的理由之一是天花板的高度。除了挑高的部分，天花板出乎意料地低。在住宅設計上得到很高評價的宮脇檀造訪他的老師吉村順三所設計的建築時，看到天花板是剛剛好的高度，完全是依照人的身高來量身打造，忍不住敬佩不已。但一路追溯師事的師匠，便能追溯至介紹安東尼至日本的法蘭克。日本住宅空間的系譜可以說是從這間飯店開始的。或許是為了不讓這個低矮的天花板讓人感到壓迫，所以才不在天花板上做裝飾吧。

也可能有其他理由。那就是法蘭克是浮世繪的愛好者，是著名的收藏家，或許也有關聯。

浮世繪無論是人物畫還是風景畫，多半背景都是抽象的一面，將其單純化，那就為了讓前面主體能夠有突顯的效果。法蘭克將天花板作為背景，為了讓柱子與牆壁的裝飾較為醒目，所以把天花板塗成白色。這樣的手法或許是參考日本浮世繪。

梵谷、塞尚、羅特列克等，都是受到浮世繪很大影響的西方畫家，這一點廣為人知，而法蘭克也是其中之一。帝國飯店是法蘭克挑戰的三次元浮世繪。

終於來到明治村。我們的目標是
帝國館店的中央玄關。

只不過是玄關啊？
不不不，從上面看下來只會注
意到入口門廳就什麼都沒了。

↓內部的大廳與周邊的各廳室都保存下來。

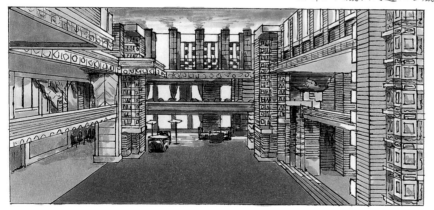

大廳是挑高3層的空間，上層是突
出的鋼筋混凝土板構築富變化的
空間。從陶瓦的間隙穿透的光線
營造神秘的氣氛。

暫且等一下，
WRIGHT'S DETAIL
CHECK!

鏤空陶瓦1

鏤空陶瓦2

頂部照明，即使不用
做到這樣…

照明。
光影很美！

窗口的裝飾
（貼有金箔玻璃）

大谷石雕刻2

大谷石雕刻1

雖然明治村留存的只有中央玄關，卻
已經很驚人了，若是當初的整座飯
店，肯定更奪目的景致。

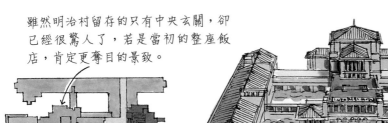

N 原本的方位

光是中央玄關設計就如此細密，那麼
這個大規模的建築又是如何？
難以置信！工程費用為當初
預算的3倍。工期從當初預
估的1年半拉長為5年。
如坐針氈的萊特等不
到完工就回美國去
了，這樣的傳說也
是可以理解的。

看了拆除前的照片，
對於沒有完整保存實
在深感遺憾。

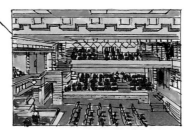

如果飯店整體保存下來的話，說不
定會成為世界遺產的。但是一思及
東京的地產價格，我想飯店肯定會
變成這樣的吧。

唉？還有這樣的劇場嗎？
可容納669人的正統大廳。

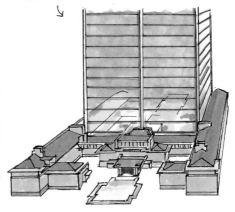

南北的散步道↑
燈具的遮罩
實在太棒了！

還能看到中庭⋯。

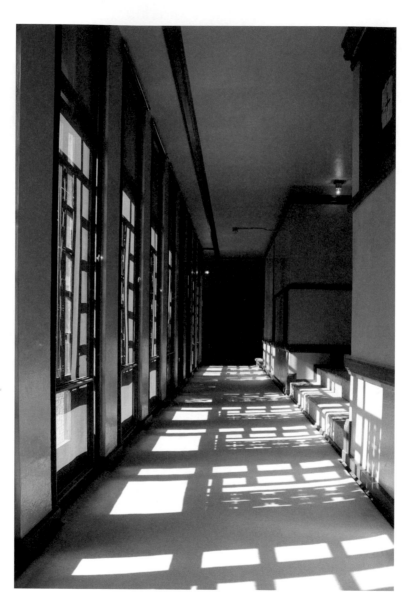

順路到訪

1924

毫不妥協的細部，究竟是為什麼？

舊山邑家住宅〔現為淀川迎賓館〕

地址：兵庫縣蘆屋市山手町3-10

交通：阪急、蘆屋川站步行十分鐘。JR蘆屋站步行十五分鐘。│認定：重要文化財

法蘭克・洛依・萊特

兵庫縣

不只細節複雜，剖面構成也很複雜。如果法蘭克・洛依・萊特生在數位設計的時代，他肯定會建造出非常驚人的建築。

「無障礙空間」是現今社會的共識，這種住宅要是在雜誌上發表的話，肯定會受到「建築師的傲慢」等嚴屬的譴責吧。法蘭克‧洛依‧萊特設計的舊山邑邸（1924，現今為淀川迎賓館）。

雖然不明白這是否為萊特的意圖，但建築被綠意所包圍，幾乎看不到，應該沒有人能夠想像整體外觀是這樣吧。

從蘆屋川往上看

記載說明為「地上4層的建物」，內部還有許多小階梯，實在搞不清楚到底有幾層。

然而，這複雜的高低差可說是這座建築最大魅力的所在。

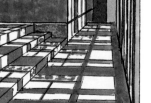

裝飾金屬物形成的光影投射在小階梯上增了繁複度

這種銅板裝飾與這種開關式小窗（↓），若是考慮維護上的方便，絕對不會設置的吧。

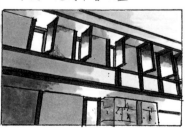

實際上這種複雜的細節，正是造成下雨漏水的原因之一吧。

然而，這座現今建築師可能視為NG之作的建築，反而讓人注意到設計的趣味之處。
想要跳脫傳統窠臼的建築家一定要看！雖然是個負面教材，卻讓人發現未開拓的領域，說不定你會是下一個？

•大正13年•
1924

反樣式的風格

舊下關電信局電話課〔現為田中絹代文化館〕

地址：山口縣下關市田中町5-7

交通：從JR下關站轉乘公車七分鐘，在唐戶站下車，步行五分鐘。｜認定：下關市有形文化財

山口縣

遞信省

炫耀般地使用列柱，柱子的上方卻沒有任何裝飾，呈現出來的就是「反樣式」。他先預見到了「後現代主義」風格嗎？

這處設施可說是「建築保存運動的範本」，
歷經戲劇性的過程，才成為今日的結果。

大正13（1924）下關電信局 →
昭和44（1969）下關市福祉中心 →
昭和53（1988）下關市廳舍第一別館 →
平成5（1993）決定拆除 →
平成11（1999）反對拆除聲浪提高 →
平成22（2010）轉變為整體保存 →
田中絹代文物館

外觀幾乎跟90年前落成時一樣，沒有變化。施加縱溝
的列柱設計為其特色。上部一
口氣切除，彷彿有如反形
式主義建築。

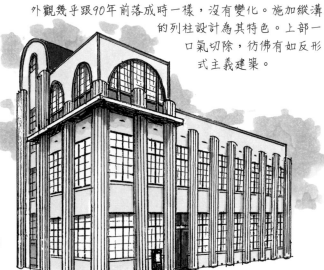

負責設計的是遞信省營繕課。
據說是後來設計了京都
塔與日本武道館的山田
守（1894-1966）所負責
的。可是沒有確實證據。

的確，頂端尖起的拋物線拱形，很類似山田的出世之作東京中央電信局
（1925，現今已不在）。另一方面，列柱的設計很類似岩元祿的青山電話局
（1922）。可是確定的是，這建築的確是當時遞信省的年輕人所主導的。

這座設施雖然有經過耐震
補強，可是卻完全不見支
撐物，這是為什麼呢？

因為是利用12mm厚的鋼板從
牆壁內側補強，所以可以維
持當初的空間意象。原來如
此。

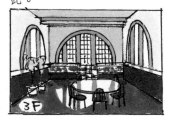

「可是為什麼是女演員田中絹
代文物館呢？」關於這疑問也
有答案。當時，電話接線員是
女性心目中的
理想職業，這
種形象與現代
職業婦女的田
中絹代重疊。
原來如此啊。

順路到訪

•大正14年•

1925

長壽村的長壽水泥建築

大宜味村區公所

地址：沖繩縣大宜味村大兼久157-2

交通：搭乘公車在大宜味村役場前下車，步行五分鐘。｜認定：重要文化財

清村勉

沖繩縣

這棟建築是沖繩縣現存最古老的鋼筋水泥建物。中央的八角區域等空間很有趣，也傳達出創作者的氣勢。

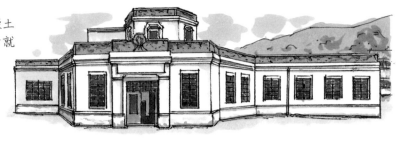

提到沖繩的建築，現今的幾乎都是鋼筋混凝土建造（RC）的，而沖繩的RC造建築的第一步就是從這個時代開始的。

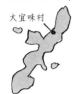

大宜味村

清村勉（1894年出生於熊本）設計，1925年（大正14年）完成的大宜味村役場廳舍。

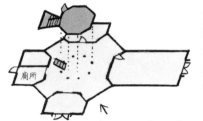

廁所

清村成為沖繩縣國頭郡技師後，3個月間都在到處看沖繩北部的公共建築。為了減少白蟻蛀蝕與颱風侵害，決定採用RC造。

還真是講究…

中央的八角形平面，是為了遭遇颱風時減輕風勢的影響。當然啦，這也是身為建築家總會追求空間上的趣味而做出的設計。

啊！海

負責施工的是當地的金城組。大宜味的農地很少，所以許多人是木匠建築工人，在村外工作。他們的技術高超，獲得外地人極高肯定，稱他們是「大宜味大工師傅」。

即使在今天也施工不易的複雜形狀，再加上建築就在海旁邊，他們還是精準的蓋好了建物，90多年來仍屹立不搖。

大宜味也是以「長壽之村」而聞名。就像是尊敬長輩一般，建築物對當地的風土民情也極為重視，當知道這點後重新檢視廳舍的平面圖，你是否也發現了長壽的象徵「龜」呢？

3

昭和期

1926—1942

這個時代，在日本興建的建築無論在質與量上都可說很充實吧。

大都市熱鬧的市街上大型辦公大樓與百貨公司林立，名勝景點也為了招攬海外觀光客而興建休憩設施。

至於風格上，一向否定歷史主義的表現主義，以及新藝術等新的設計陸續出現，最後壓軸的現代主義登場。

此外，日本獨自的樣式也在不斷摸索中出現了。

在短短的期間出現了各式各樣的建築，是個百花鳴放的年代。

不過，那也只是曇花一現，戰爭開始後，在戰時統治之下，材料的供應便不能隨心所願，於是建築師很難挑戰新的設計了。

・昭和2年・

1927

怪獸們的所在地

伊東忠太

一橋大學兼松講堂

地址：東京都國立市中2-1｜交通：JR國立站下車，步行十分鐘
認定：登錄有形文化財

東京都

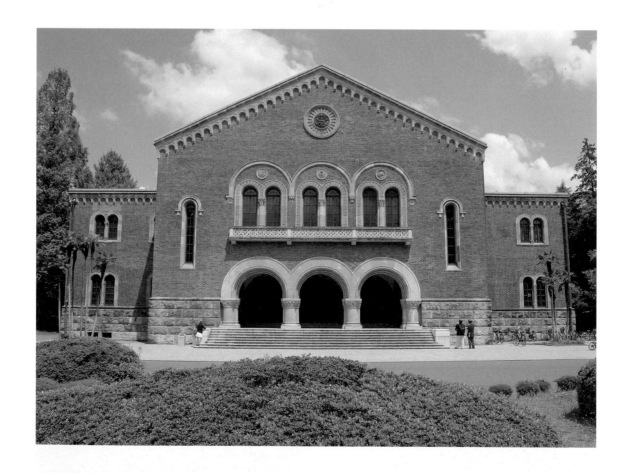

造家學會設立於明治十九年（一八八六年），在明治三十年時改名為建築學會。提出此名稱變更的是伊東忠太。隔年，東京帝國大學的造家學科（現在為東京大學工學部建築學系）也改名為建築學科。此後英文的「architecture」也都一律譯為「建築」。而推廣此事的人正是伊東。

伊東是日本最初的建築史家。他在東京帝大跟著辰野金吾學習建築，後來在研究所研究正統的日本建築史，博士論文的題目是「法隆寺建築論」。後來他為了驗證法隆寺的粗柱是源自遙遠的希臘的假設，從亞洲到歐洲進行調查之旅。不過那一點得到證實的事不足為奇，更重要的是他在中國發現了雲崗石窟（五世紀的石窟寺院）。

而且伊東也是建築師。除了平安神宮（一八九五年）、明治神宮（一九二〇年）等神社建築之外，日本第一個私立博物館的大倉集古館（一九二七年）、少見的印度風寺院築地本願寺（一九三四年）等，許多建築都是他設計的。

他的設計特徵廣為人知，那就是建築上會有奇怪的動物雕像。震災紀念堂（一九三〇年，現為東京都慰靈堂）、湯島聖堂（一九三五年）、築地本願寺等建築上都可以看到動物。而其中動物的數量與種類最多的就是這一回要介紹的一橋大學（舊東京商科大學）的兼松講堂。

來歷不明的怪獸們

現在來看看建築吧。建築的正面是懸山形的立面，上頭有三個相連的半圓拱形，上下重疊，拱裡有窗戶與玄關。牆壁上附有圓形的裝飾浮雕，上頭已經有動物了。玄關周圍的柱頭裝飾上也有幾隻動物的臉。

走進內部後，大廳的鏡框式舞台也是呈現漂亮的半圓形。半圓拱形為羅馬式的樣式，在樸素、簡明的空間之中，更顯得突出。然後各處都有顯眼、模樣奇妙的動物。拱形的下面、樓梯的扶手、照明器具等所有能放上的地方，都有動物的圖案。

動物的裝飾看起來也是羅馬式的樣式，是其特徵。例如東京神田的丸石大樓（設計：山下壽郎建築事務所，一九三一年），也是羅馬式樣式的建築，而上頭也有許多動物的圖像。只不過那裡的動物是獅子、貓頭鷹、羊等實際存在的動物。但

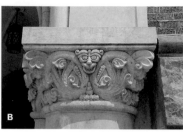

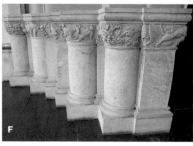

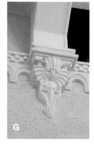

A 交差架設著拱頂的玄關大廳。 | **B** 支撐正面玄關的拱形的柱頭裝飾。是海怪嗎？ | **C** 在二樓的大廳中支撐拱形的怪獸。 | **D** 二樓的休息大廳。 | **E** 鏡框式舞台也有半圓的拱形。 | **F** 支撐鏡框式舞台的柱頭上有十二千支的浮雕。 | **G** 大廳內部的側面有蝙蝠？ | **H** 地下室樓梯的扶手是從獅子的嘴裡吐出來的。

是兼松講堂看到的動物多半是龍、獅子、鳳凰這種幻想的動物。

不只是這樣而已，還有名字、來歷都不明的奇妙動物，而且數量與種類為數眾多。他到底為什麼要這麼做呢？

從片段浮現的宏大故事

我邊走邊看無數的動物雕像，想起聖魔大戰的貼紙。

那是LOTTE巧克力的贈品，每一張貼紙的正面畫有魔鬼或天使等原創角色。一九八〇年代後期，在小孩之間蔚為風潮。

說到零食的贈品大受歡迎，在一九七〇年代前期有假面騎士零食等前例，但是這個聖魔大戰巧克力在根本上是不一樣的，這是評論家大塚英治所言。因為與假面騎士不同，聖魔大戰從一開始就沒有漫畫或動畫的原作。

既然如此，為什麼小孩對聖魔大戰如此著迷呢？

在聖魔大戰貼紙的背面寫有關於角色的簡短解說。只有一張的話還看不出來，若是搜集許多張，就能看到惡魔與天使之戰的宏大故事。換言之，就是顯現隱藏的設定故事的手法。

「為了得到（宏大故事）的大概，只能購入具有微分化情報的碎片（貼紙）。因此製造商零食公司賣給孩子的既不是巧克力，也不是貼紙。而是那個（宏大故事）本身。」（大塚英治的《故事消費論》）

伊東忠太是否在建築上先看到了聖魔大戰式的樂趣呢？

他的建築史的構想是將希臘的帕得嫩神殿與日本的法隆寺，即使是時代與地點不同的建築連結在一起，編織出一個龐大的故事。

至於他的建築設計，單獨看各別的動物圖像是看不懂的，我想如果將所有動物連結起來，加以想像與補完，或許就能看到一個龐大的故事。

不過如果想要將其解讀出來，或許需要與伊東忠太同樣的幻想力吧。

一提起鑲嵌有許多動物雕刻的建築物，腦海第一個浮現的肯定是名護市廳舍（1981年）。建築南側估計有56座風獅爺排排坐。

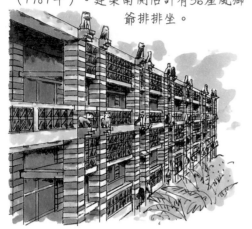

一橋大學兼松講堂（1927年）數量則遠勝於此，大概鑲有百數十座的動物雕刻。

啊，意外的多耶…。

雖然如此，遠遠看時並不會立刻發現，因為鑲嵌方式沒那麼醒目。

← 光是玄關拱門柱子的這個地方，就藏了10隻謎之動物。

試著畫出展開圖，就像這種樣子。雖然描繪後就能理解，沒想到這柱子的剖面這麼複雜，是因為要為這些動物打造住處嗎？

雕刻在上面的生物種類，每根柱子都不太一樣。（真希望全部標注名稱啊…。）尤其是2樓拱窗上部，還可以看到所謂的瑞獸代表3尊（鳳凰、獅子、龍）被封印在圓盤之中。

啊，大學的校徽裡面也有，是蛇…。

雖然一下子就熱中於尋找動物，但還是想先欣賞一下大小拱形接連著的羅馬式風格之美。

接著再繼續尋找動物。就像是租來的電影，原音看完一遍後，再轉「配音版」再看一遍，好好享受一番。

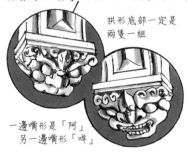

拱形底部一定是
兩隻一組

一邊嘴形是「阿」
另一邊嘴形「吽」

蝙蝠？
噴火的哥吉拉？

大會堂的梁↑
燈具上→

舞台拱形是接連著
的十二支動物

虎
牛
鼠

具有這種天真心性的，卻是個在
學術圈內極具影響力的…。

伊東忠太
1867-1954
修習西洋建築並且建立日本建築
史。成功將「造家學會」改稱為
「建築學會」。

1934

1930

伊東在建造築地本願寺與震災紀念堂時等
建物時也在其中藏了許多動物。這種建築
沒有在學術圈內成為非主流作品，是因為當時「建
築應該取悅人們」的概念十分理所當然。

一思及此，遠望東西側的
拱窗時，覺得這形狀看起來
好像生物的「卵」。說不定伊
東是抱著「總有一天要再多加
生物進來讓觀者感到驚
奇」的想法，才在這裡
鑲進了這個卵形雕刻
吧。

1928

現代建築與和服美人　　　　　　　　　　　　藤井厚二

聽竹居

地址：京都府大山崎町｜交通：JR山崎站下車步行
認定：重要文化財

京都府

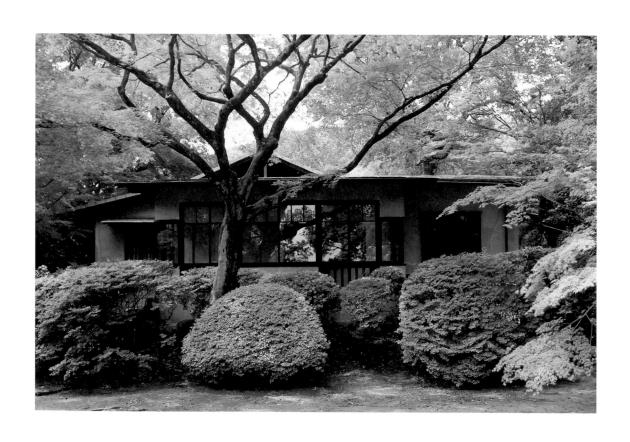

大山崎位於京都與大阪之間，是山崎之戰的所在地「天王山」的山腳下。順著兩邊樹木林立的坡道前行，就能看到位於石階之上的建築物。這是建築師作為自己住家所設計的實驗住宅——聽竹居。

穿過玄關後，來到一個寬闊的起居室。平面圖上記載是房間。這裡設置了各種不同的房間。

一開始我注意到的是以四分之一圓形來作為隔間的、位於最後面的餐廳。這裡的地板比較高。在其對角線位置的是讀書室，讀書室還入侵了與其空間差不多的起居室。

然後另一邊的對角線上是一個鋪設榻榻米、地板略高的客房。無論哪個房間都是與起居室形成一體化的空間。位於中心的起居室是媒介，是個將各個房間連結起來的巧妙平面設計。

而起居室的南側是外廊房，往東西兩側延伸。這個房間採用的就是現在稱為「帷幕牆」的構造方式，只是這裡以一大面玻璃來表現。現在從玻璃窗看向外面只能看到庭院裡的樹木而已，當初此建築竣工之時，從玻璃窗看出去，肯定可以看到桂川、宇治川、木津川三條河川匯流、寬闊

且毫無遮蔽的壯麗風景。

角落的部分不是在細節上下工夫，而是讓窗檻變得較不顯眼，更為突顯玻璃的直角。在這種地方也能看到藤井在設計上的執著。

環境技術上的實驗

設計者藤井厚二從東京帝國大學建築學科畢業後，以帝大出身者的身分進入竹中工務店就職。擔任大阪朝日新聞社（一九一六年，現已不存在）等設計，後來京都大學建築學科聘請他去擔任教職。而他一開始教授的講座是建築設備。

他對環境技術的關心，在聽竹居的許多地方也都能看到。例如藉由天花板的排氣口來換氣，或是利用地下管線的手法讓冷空氣導入室內。不只是被動式節能的手法而已，住宅裡使用的能源全部都是電，電爐、電熱水器、電冰箱等，當時最新的電器品都一應俱全。

藤井反覆興建自宅，建設出像這樣的實驗住宅。聽竹軒是第五次，是將之前的實驗集大成而興建完成。

他將自己想到的點子實際完成，然後自

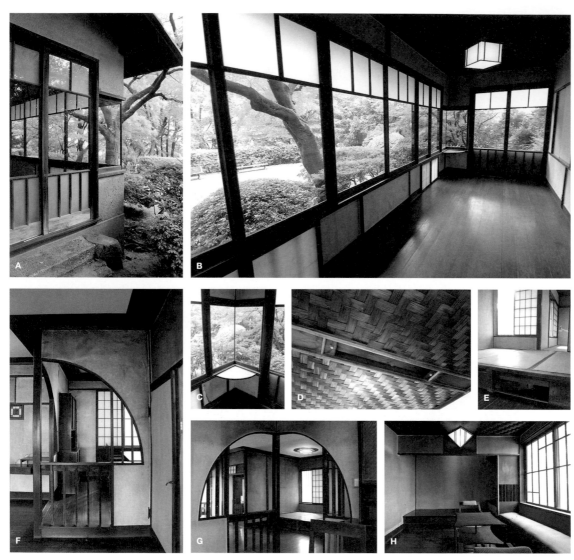

A 從外面看外廊的角落部分。 │B 從外廊越過庭院看過去，桂川、宇治川、木津川的開闊風景一覽無遺。也具有日光室的機能。
│C 充滿透明感的外廊角落。 │D 外廊的天花板設有排氣口。│E 起居室裡三疊榻榻米大的小高台。下面的抽屜裡是地下管線的
出風口。│F 餐廳侵佔了起居室的一角。地板高了一階。│G 從餐廳越過裝飾風藝術的開口看到的起居室。│H 設有床之間的客
房。家具也是藤井設計的。椅子看起來似乎連穿和服的人也能坐得很舒適。

己體驗實際的效果，如此反覆進行。在建築師中有因為構想太過宏遠而無法實現的類型，而藤井正好在與那個相反的極端位置吧。

和風與洋風的整合

在環境面上下工夫確實很重要，藤井在聽竹居所嘗試的試驗不只是那樣而已，如何將和風與洋風整合，是他最大的命題。

舉例來說，他將榻榻米的地板高度與有椅子座位的地板高度做調整，讓坐在兩處的人彼此視線高度是一致的；以及木板地板的西式房間採用拉門等這些作法。

其中特別新穎的作法是將床之間與固定式沙發椅同置的客房。在那間房裡的扶手椅是藤井設計的，其椅背設置在比較高的位置。據說這樣的設計是為了讓穿和服的人在坐著的時候，背後的太鼓結不會碰到椅背。雖然這是先進的現代建築，卻設想住在這裡的人所穿的衣服是和服，這一點非常有意思。

日本到了明治時代，不只建造西洋建築，西式服裝也引進了，但並沒有立刻廢除和服。

在小野和子編的書籍《昭和的和服》裡提及，根據調查即使到了大正末期，穿西服走在大阪心齋橋路上的女性只有百分之一而已。一般而言大家的日常穿著還是和服，作為外出服的和服是技術革新後所產生的新布料製成的，非常時尚。而且和服的圖案也不再只有傳統的文樣，還有一些採用了裝飾風藝術等新的設計風格。從大正進入昭和初期正是「恰好呈現百花奇齊放的樣貌，某種意義上是和服文化達到巔峰的時代」。

配合和服的起居細節所設計的住宅，以時代的狀況來說是再自然不過了。但藤井非常關心新技術，因此和服與現代空間的配合，應該就是他特地這麼做的吧。

我突然想起之前看過的液晶電視的廣告，穿著和服的吉永小百合站在路易斯·巴拉岡（Luis Barragán）、Future Systems建築師事物所、坂茂等設計的著名住宅裡的系列廣告。現代設計的空間與和服女性的組合非常絕妙，不過藤井或許是這種美學的先驅吧。

我想像著吉永小百合在這個空間裡，確實非常適合。我一邊如此幻想，一邊走出了聽竹居。

利用科學途徑運作的被動式節能住宅先驅。這座聽竹居
常被舉為這類住宅的範例。剖面圖上有很多箭頭，這是
空氣流動的示意圖。

的確，今日的被動式節能住宅的細節
在這裡到處皆是。

外廊天井的排氣口，附有
水平左右開闔的拉窗。

妻面・屋簷下的通風窗

拉窗　　拉窗

欄間的拉窗

冷碴管

不過，說它是「省能源住宅的先驅」
似乎又有點不太精準。因為這座住宅當
時可是最先端的「電化住宅」呢。有暖氣
也有熱水設備，幾乎都使用電力運作。但再
怎麼說也是沒有熱
泵與IH的時代，全部
都是電熱器。

傾斜的進氣換氣

廚房的換氣
筒。將地板下
的冷空氣往屋
頂內側送。

地板下的
換氣口有11
個，外觀也
很講究。

排氣換氣口。這個時代
就有冷碴管線了啊！

電熱水器

淋浴設備

唉唉

這是配電盤

唉唉唉！

正在為我們導覽的松隈章先生

也就是說，雖是電化住宅，但跟今日的比起
來還是浪費電能的住宅。完全算不上是「節
省家計」的電費極高的住宅。在沒有空調
設備的時代，因為思考「就算夏天也感到舒
適」這點，結果產生了這座被動式節能住
宅。

我對這棟建築的空氣循環機制十分佩服，不過看到實物時，有如圖畫般的內裝設計緊緊抓住我的心。
例如，從中央的起居室往周圍繞一圈觀看，就會是這種感覺。牆壁做這樣的設計是為了因應不規則形的平面的緣故嗎？

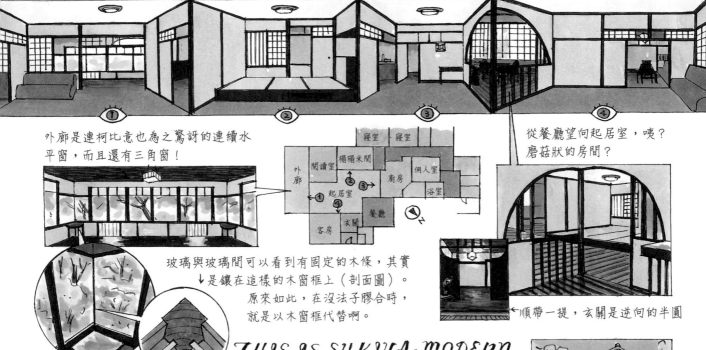

外廊是連柯比意也為之驚訝的連續水平窗，而且還有三角窗！

從餐廳望向起居室，咦？磨菇狀的房間？

玻璃與玻璃間可以看到有固定的木條，其實↓是鑲在這樣的木窗框上（剖面圖）。
原來如此，在沒法子膠合時，就是以木窗框代替啊。

←順帶一提，玄關是逆向的半圓

THIS IS SUKIYA-MODERN.

看到這棟建築，總讓我想起茶室的如庵（1618年，織田有樂作品）。雖然規模不同，但立面的變化、設置方式與素材的選擇上，兩者有共通之處。茶室與數寄屋跟現在主義還真是搭調啊。兩者從現在起走這個路線試試看如何？

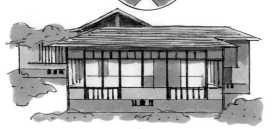

外廊的外觀也有如圖畫！

・昭和3年・

1928

順路到訪

義大利大使館別墅

安東尼‧雷蒙的纖細令人沉醉

安東尼‧雷蒙

—— 栃木縣

地址：栃木縣日光市中宮祠2482
交通：JR東武日光站下車，轉乘公車，車程五十分鐘，在中禪寺溫泉下車，再搭乘公車，在木觀音站下車，步行十二分鐘。一認定：登錄有形文化財

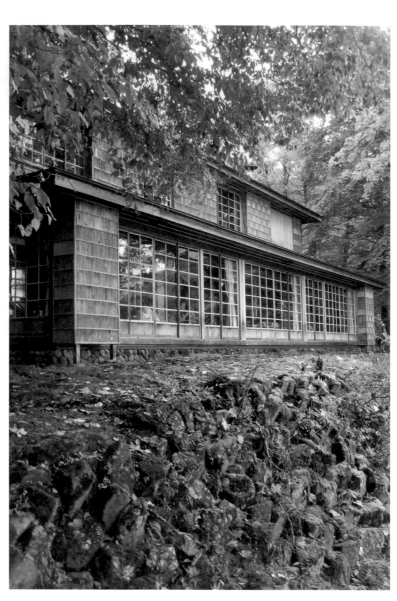

杉木皮與杉木板切成片，做成獨一無二的加工品，用在內外各處。特別是雕刻（graphical）般的天花板更是一絕。強烈卻又有纖細感。

安東尼・雷蒙（1888-1976）是位被視為「世界的建築史」的建築家，到底評價如何呢？其實我不太清楚，應該沒有被列在「世界的現代主義建築家20人」之內吧。丹下健三可是被列入了喔。

在世界上他沒有獲得高評價的理由，大概是因為……
① 因為不是出身日本，所以與「和風」無法產生連結。
② 二次世界大戰時與日本之間有奇妙的關係。
③ 神情看來很嚴肅的樣子

希望重新評價安東尼・雷蒙！

看看這棟建築，會湧現什麼新情緒呢？

位於日光的中禪寺湖畔的義大利大使館別墅（1928年），對於雷蒙的作品而言，分量十足的造型就很有魅力了，所以這棟建築的外觀本身是很平凡的。

特別之處在於，建材使用當地的日光杉，切成薄片拼湊出各種花樣。外觀為杉板組成的市松花樣與玻璃窗格子，予人強烈對比的印象。

室內設計也很讓人驚豔！運用了日本的網代織紋路，做工也是前所未見的方式。

◀尤其是起居室的天井，極為出色。

▲ 寢室簡單卻令人著迷。這種施工方式有沒有人能復刻呢？

1930

象徵性的環境裝置　　　　　　　　遠藤新

甲子園飯店〔現為武庫川女子大學甲子園會館〕

地址：兵庫縣西宮市戶崎町1-13｜交通：從JR甲子園口站步行十分鐘
認定：登錄有形文化財

兵庫縣

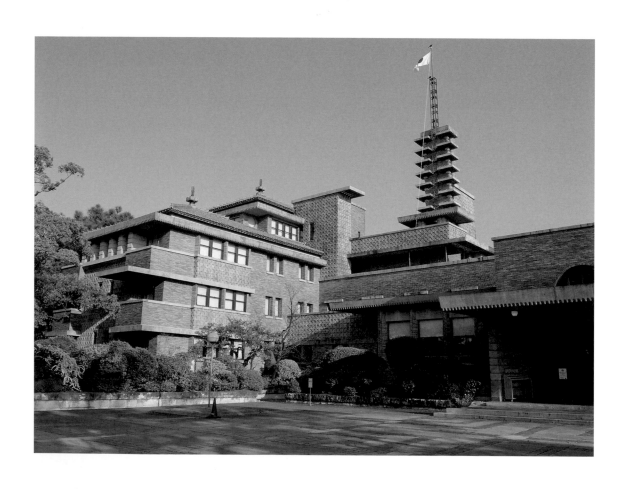

　　武庫川從六甲山流過兵庫縣的西宮市與尼崎市之間，然後流入大海中。面向這條河川的風光明媚景色的，就是一九三〇年開業的甲子園飯店。

　　甲子園這個名字是來自於職業棒球隊阪神虎的根據地甲子園球場，因為是在甲子年這個吉利之年完成的，所以取了這個名字。建造球場的阪神電鐵還在其周邊蓋了遊樂園、動物園、水族館、網球場、游泳池等設施，打造出一個龐大的休閒娛樂場所。其中一區作為度假飯店，建設了這棟建築。

　　飯店開業後，包括從國外來的客人，來了非常多的賓客，讓飯店熱鬧不已。不過這種好景沒維持太久，日本處於戰爭的社會情勢下，這棟飯店先是變成給軍人使用的飯店，後來被徵用為海軍省的醫院。在戰爭結束後，又變成進駐軍軍官的宿舍與俱樂部。

　　在一九五七年解除接收後，飯店暫時由大藏省管理，但就棄置不管。在一九六五年終於決定轉讓拍賣，最後是由武庫川學院買下。其用地現在是武庫川女子大學的上甲子園校園，建築物則是作為建築學科與公開講座的教室來使用。另外，在用地中還有明亮寬敞的建築工作室（二〇〇七年竣工，設計：日建設計）。在這裡學建築的學生可說是日本最得天獨厚的吧。

講究的造型

　　設計這棟建築的是遠藤新。他擔任法蘭克‧洛依‧萊特的助理設計師，從設計帝國飯店（一九二三年）開始，接著設計山邑家住宅（一九二四年，現為淀川迎賓館）、自由學園明日館（一九二一年）等。萊特回國後，遠藤新便獨立，設計了許多住宅、自由學園的一系列校舍等。甲子園飯店是他四十一歲時的作品。

　　主導建設的是林愛作。他是帝國飯店的經理，因為萊特館的完成遲延與建設費爆增，他擔負起責任而辭職。他期望東山再起，並在關西實現他理想中的飯店，也就是這個甲子園飯店。他找來造成他辭職的建築師的弟子，可見他多麼欣賞遠藤新的能力。

　　簡言之，建築的設計是一絕。他巧妙地靈活運用條紋磚、陶瓦等質感好的素材，隨處擺設細緻的幾何學裝飾。完美無暇，找不到任何缺點。雖然看得出來確實受到

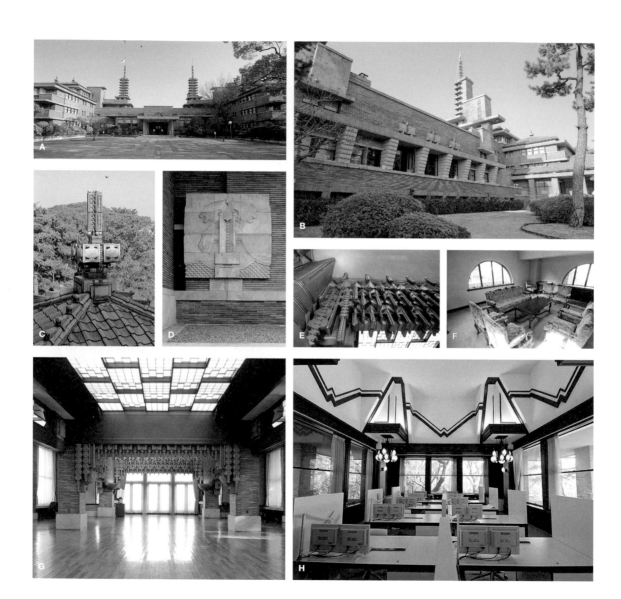

A 北側的正面玄關。 │ B 有突出陽台的南面。前面有寬廣的庭院。 │ C 塗上綠釉的屋頂瓦片與突出的小鎚子的脊飾。 │ D 宴會廳的外側有日華石的浮雕。 │ E 宴會廳裡的木雕裝飾。 │ F 二樓的貴賓室。 │ G 西側的宴會廳。 │ H 東側大廳作為大學教室，原本是餐廳。

萊特的影響，但絕對不只是那樣而已。嚴格來說，我覺得有些地方他做得比萊特還要好。

舉例來說，外觀的空間構成。左右對稱的建築物，中央部分盡可能低，兩側的客室區域採分段配置。而那座垂直往上的細長塔樓，有畫龍點睛的絕妙效果。

在每一處都有水平延伸的屋簷，是整體建築的共通風格，而且將縮小規模的屋簷也裝設在塔樓的外側，做出連續感。我一邊看一邊想「好像引擎或電子機器的散熱片」，才突然發現，其實這個塔才是最能展現出甲子園飯店此建築的象徵部位。理由如下。

環境技術與建築設計的統合

甲子園飯店裡被夾在餐廳與宴會廳之間的中央部分的半地下是廚房。南側引進大量的自然光，是一個明亮的空間，現在是學生的工作室。

這個廚房的兩側有一個縱穴貫通，作為廚房與鍋爐的煙囪、暖爐的排氣口、通風等，匯集了多種功能。

而顯現在外面的就是那兩座塔樓，也就是說，那個塔樓統合了外觀的別出心裁設計與調整環境的設備。

遠藤在環境技術上的用心不只在這棟建築而已，還有在兩年前的一九二八年完成的加地別邸（神奈川縣葉山市）也是如此，每個房間都設置暖爐、屋頂的脊飾與撞球室的間接天花板兼作換氣口、使用牆壁中間與天花板裡側，作為空氣循環的裝置，他在每一處都下工夫。

追溯回去的話，他的老師萊特也是如此，是以環境設計為主題來建造建築的先驅。建築評論家萊納·班漢（Reyner Banham）在講述環境建築歷史的著作《The architecture of the well-tempered environment》中，他最先提到萊特設計的紐約的拉金大樓（一九〇六年竣工，現已不存在），他認為「無論參照哪一種基準，萊特都是調整環境建築的第一位巨匠」。

有使空氣流動、控制熱的環境裝置的建築。雖然現在有永續建築（Sustainable）的想法與共通的東西，但最早開始這麼做的有美國的萊特，與他在日本的愛徒遠藤新。從這個角度來看，甲子園飯店應該得到高評價才對。

戰前被稱為「西之帝國飯店」的甲子園飯店
（今日的武庫川女子大學甲子園會館）。正
面外觀還留有舊日的繁華舊影。

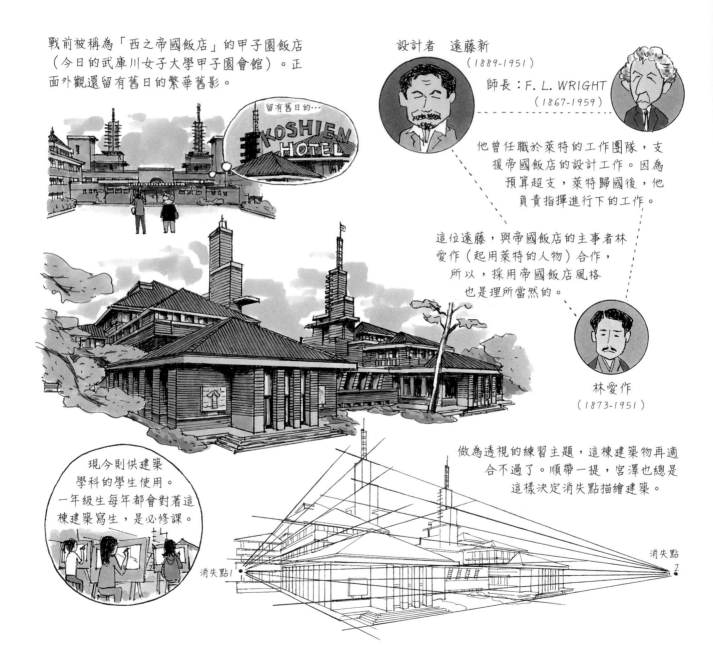

留有舊日的…

KOSHIEN
HOTEL

設計者　遠藤新
（1889-1951）

師長：F. L. WRIGHT
（1867-1959）

他曾任職於萊特的工作團隊，支
援帝國飯店的設計工作。因為
預算超支，萊特歸國後，他
負責指揮進行下的工作。

這位遠藤，與帝國飯店的主事者林
愛作（起用萊特的人物）合作，
所以，採用帝國飯店風格
也是理所當然的。

林愛作
（1873-1951）

現今則供建築
學科的學生使用。
一年級生每年都會對著這
棟建築寫生，是必修課。

做為透視的練習主題，這棟建築物再適
合不過了。順帶一提，宮澤也總是
這樣決定消失點描繪建築。

消失點1

消失點
2

建築平面是由雙十字並排而成。
雖然圖面是長這樣，其
實各房間有微妙的高低
差做區隔，各樓層還有
小階梯。（因為太過複
雜了，以筆者的畫功無
法呈現。）

就像水從岩場流過，導向
各房間的空間構成簡直就
是承襲萊特的風格。

IF
Plan

大廳

休息室
陽台

細部的幾何紋路，讓人覺
得很有萊特風格

↖內外裝的瓷磚

南邊陽台的
石砌裝飾
（日華石）

唯一讓人覺得「不像萊特風格
的」，是以前宴會廳（現今的
西大廳）的天井。讓人覺得像
是日本紙拉門的光天井，不過
倒不是滿室的和式風情，而是
這種精神融入空間。

或許這空間會被人視為與帝
國飯店同一個流派，細部也
堪與帝國飯店相比擬。不
過，倒不如說現今仍使用的
這間飯店更具躍動感。

這樣
好嗎？

即使如此，擁有相當
的設計能力的遠藤
新，無法讓人認為他
承襲了老師所有的設
計手法或理念。

隨處可見的表現自
己想法的主題，，
可能看出遠藤創作
自己原創設計的意
圖。或許這正是遠
藤本身的願望。

●昭和6年●

1931

建築樣式的松花堂便當

綿業會館

渡邊建築事務所
〔渡邊節、村野藤吾〕

地址：大阪市中央區備後町2-5-8｜交通：從地鐵御堂筋線本町站步行五分鐘
認定：重要文化財

大阪府

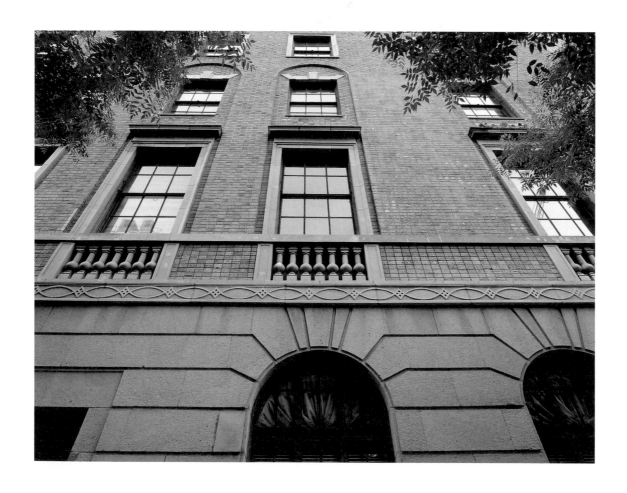

船場地區是商業都市大阪的中心，從江戶時代就很熱鬧。在格狀的街道上，仍留有許多在戰前興建的近代建築。而其中的名作之一就是這棟綿業會館。

綿業會館是在一九三一年完工。利用東洋紡績（現為東洋紡）的專務董事岡常夫留下來的一百萬日圓，再加上關係業界提供的資金，作為建築費。從這個小軼事可以看出在昭和初期纖維產業真可說是明星產業。

建物面向道路興建，毫不遜色，也沒有下車用的車道。有種宣稱自己是都市建築的強烈姿態。

一走進玄關，就是有很高的挑高天花板的大廳。在鋪有石灰華（Travertine，義大利產大理石）的拱型迴廊的空間，自然光從高側窗灑入，感覺就像是在戶外般。用密閉來製造開闊感，是非常巧妙的構成。

面對這個大廳的，一樓是會員食堂，三樓有談話室、會議室、貴賓室等。走到地下室，有附酒吧的餐廳，樓上有房屋仲介公司、大會場（舉辦演講與活動的大廳）、高爾夫球練習場等，有各種不同機能的場所。因此這棟大樓被稱為「俱樂部建築」。

「公」和「私」兼具的建築

不用說，俱樂部就是英文「CLUB」，是有共通興趣與喜好的人聚集的組織。有社交俱樂部、同學俱樂部、同業俱樂部、運動俱樂部等。

日本最初的俱樂部是在一八八四年誕生的東京俱樂部。設立的目的是為了在約書亞・康德設計的鹿鳴館裡舉辦宴會。

時代進入昭和之後，很盛行組成俱樂部，也興建很多類似的建築。在近代建築史上留名的有學士會館（設計：佐野利器、高橋貞太郎，一九二八年）、交詢社（設計：橫河民輔，一九二九年）、軍人會館（現為九段會館，設計：川元良一，一九三四年）等，都是在這個時期興建的。在郊外有東京高爾夫球俱樂部（設計：安東尼・雷蒙，一九三二年）等，高爾夫球場的俱樂部會所也增加了。

像這種俱樂部建築有文化會館、都市飯店、體育館等設施，在都市裡還沒有很充足的狀況下，卻先實現了其機能，可說是走在時代尖端的類型大樓。

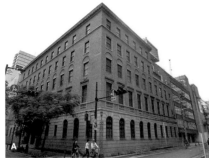

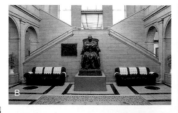

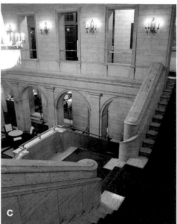

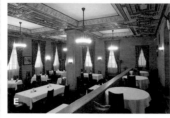

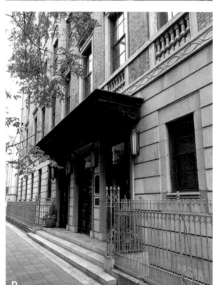

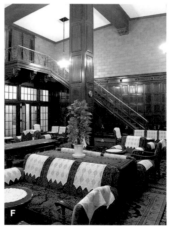

A 從南西側看到的綿業會館本館的全景。 ｜**B** 有挑高天花板的玄關大廳。貼有石灰華大理石的階梯前，設置前東洋紡績專務岡常夫的銅像。 ｜**C** 由上往下看玄關大廳。義大利文藝復興風的兩座樓梯交差口。 ｜**D** 面向三休橋筋的玄關附近。 ｜**E** 會員食堂。華麗的裝飾讓天花板更增色。 ｜**F** 統一以詹姆士一世風格設計的二樓的談話室。 ｜**G** 裝點談話室的牆壁的瓷磚織錦畫。

現在很少看到有包含特定機能並將其專門化，或是與其他類型大樓融合，作為建築設計的主題。

建築史家橋爪紳也在《俱樂部與日本人》（學藝出版社，一九八九年）一書中，將俱樂部定位在「以社交為目的，公私混合的獨特中間領域」。這種建築除了是為了讓人認識交際的場所之外，還是如同自家延伸的放鬆空間。我認為像這樣擁有公共與私人的兩種性質的空間，正是現在都市所需要的吧。

混合建築樣式

設計綿業會館的是在大阪的渡邊建築事務所，它是民間設計事務所的先驅。由在代表者渡邊節的底下，擔任製圖主任（chief-draftsman）的村野藤吾來完成設計。

渡邊是一位依據在美國視察的經驗，熱中於採取新材料與技術的建築師，綿業會館使用的陶瓦和灰泥，原本是渡邊將進口品給日本公司參考，請他們生產而國產化的。在設備上也是，他預測到以後會導入冷氣，於是在地下室預留了放置冷凍機的空間，通風管也預先做好設計。

當然這棟建築的可看之處是別的部分，那就是內外的華麗裝飾。外觀添加了美式殖民的現代風格，玄關大廳是義大利文藝復興風，食堂是美國的壁畫裝飾，談話室是詹姆士一世風格，會議室是法國的帝政風格，貴賓室是英國的安妮女王樣式，大會場是英國亞當風格等，不同房間採用不同的風格。其理由是渡邊「希望能讓每個會員在自己喜好的房間裡愉快享受」（《建築師 渡邊節》大阪府建築士會）。混合多種樣式正是表現出符合大阪建築師的服務精神。

這棟建築讓我想起了松花堂便當。十字形分隔出小格子的盒子，放著用小器皿盛裝的料理，不只賞心悅目，多種料理混合不同味道與香氣，正是它的優點。設計此便當的是達官顯貴喜愛的料亭「吉兆」的湯木貞一。據說是在昭和初期設計出來的，與綿業會館開業一樣時期。

綿業會館可謂是結合多種樣式的松花便當式建築。作為大阪都市文化的代表，我希望它的魅力能一直持續下去。

位於大阪本町的綿業會館。過往被稱爲「東洋曼徹斯特」的大阪綿業界至今仍散發著活力。從古典的外觀，直覺的就認爲是明治或大正時期的建物，其實這是昭和時代完工的。即使如此，本館也是建築超過80年的重要文化財。

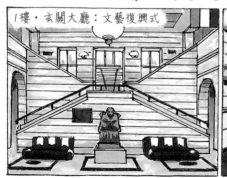

本館（1931年＝昭和6年）

新館（1962年＝昭和37年）

本館完工的1931年之前不久，日本才剛開始出現這類的「脫・樣式」的建築。

雷蒙自宅 1923
A.雷蒙

東京中央電信局
1925　山田守

白木屋 1928
石本喜久治

這裡是社交場所！

如此新穎的流派，沒有任何緣起的這棟建築，大概是以各國的樣式做爲樣本的吧。

1樓・玄關大廳：文藝復興式

3樓・談話室：詹姆斯一世風格

3樓・鏡之間：帝政風

各個房間的細部充滿可看之處，其中還有吸引目光的設計，例如→3樓談話室的色彩鮮豔牆壁。

京都燒製的窯變瓷磚，渡邊一片一片思考如何排列組合後才貼上的。

屋頂・紡績神社

屋頂居然還有高爾夫練習場。

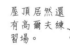

設計方面是樣式的名家

渡邊節（1885-1967）

時髦男士

SETSU WATANABE

東大建築學系畢業。歷經鐵道院等職務，1916年創設渡邊建築事務所。經手過大阪商船神戶支店（1922年）、大阪大樓（1925年）等多種樣式的建築。

京都站 1913
現已不在

大阪商船神戶支店 1922
（現今的神戶商船三井大樓）

大阪大樓 1925
現已不在

不過，筆者怎麼看都會注意到他是「培育村野藤吾的人」。

村野藤吾（1891-1984）

TOGO MURANO

早稻田大學在學時，村野就直接師從渡邊。直到1929年獨立之前，他都是渡邊不可獲缺的左右手。

綿業會館是村野獨立前不久的計畫，他擔任製圖主任。

村野進入渡邊事務所後，公然並持續批判樣式建築。

另一方面，他稱呼渡邊為「**生涯之師長**」。

綿業會館怎麼看都覺得是很村野風格的建築。地下1樓的餐廳牆壁上有鑲嵌的抽象畫。

這種四處散布有點像康丁斯基的作品

他們的師徒關係雖然很奇特，但看了渡邊鐵道院時代的作品後，就能夠理解了。

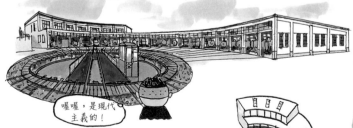

喔喔，是現代主義的！

京都的梅小路機關車庫（1914年）。合理的平面，排除所有的裝飾，營造明快的空間。當時走在最先端，今日看也還是讓人驚奇的現代主義建築。

※參考P116。

樣式的名手，渡邊的內心也是懷著現代主義建築！渡邊的這句發言充分表現他的建築觀。

「建築並非全照著業主的意思而建，也非全照著建築師的意思而建。」

啊！這是村野口頭禪↓的原出處啊…。

「業主佔99%，建築師佔1%。」

by村野藤吾

學到的不只是設計還有姿態。渡邊與村野的師徒關係，或許是種理想的典型呢。

順路到訪

昭和6年

1931

東京中央郵局

與辛苦保留下來的東京車站形成對比

遞信省（吉田鐵郎）

地址：東京都千代田區丸之內2-7-2｜交通：從JR東京站步行約一分鐘

東京都

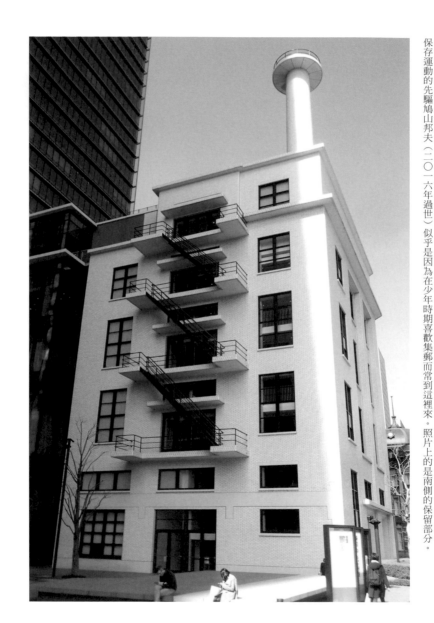

保存運動的先驅鳩山邦夫（二○一六年過世）似乎是因為在少年時期喜歡集郵而常到這裡來。照片上的是南側的保留部分。

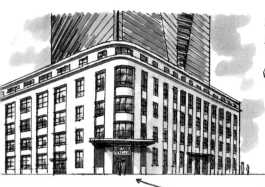

在專業人士間引發兩極化評價的東京中央郵便局的保存改修工程。保存的是靠東京車站側的兩個跨距份，西南側則改為高樓化。

0.9度回轉

挑高　大樓

轉角處為新蓋的，與原來角度有微妙不同。

東南側的保留部分，原本的位置上就沒有免震裝置，所以用牽曳的方式改變角度而已。不論怎麼做都是件大工程。（日本人真屬害！）

不過也有「只保存外觀不算保存」這類嚴格的批評。

不過，筆者非常喜歡這個保存計畫。首先，「可以看到原來建築物的剖面」這空間體驗十分新鮮。

可以知道柱子為八角形的，太棒了！

留存柱子的痕跡（八角形）向解體部分致敬，這點也令人佩服。

新建的部分是採用隈研吾的雨滴風設計，不會太過突兀的設計，感覺真不錯。

不過，其實最重要的，

還是接續東京車站，留存下來這種光景吧。

看到這樣的風景，對於舊丸大樓沒有保留下來感到十分惋惜。「印象中」似乎保存了，但跟舊丸大樓還是差距很大，果然只保留一部分還是不如完全保留下來得恰當。

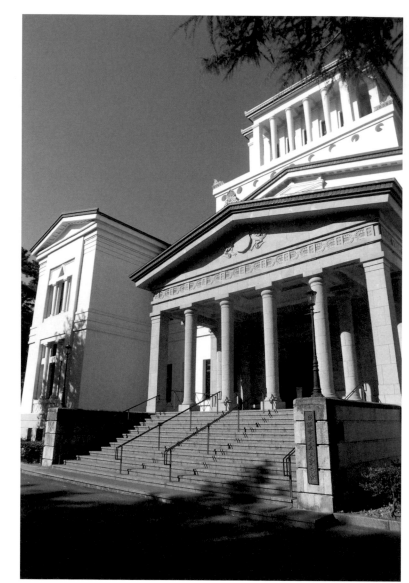

1932

順路到訪

橫濱市大倉山紀念館

號稱「世界唯一」，但成功了嗎？

長野宇平治

地址：橫濱市港北區大倉山2-10-1
交通：東急東橫線在大倉站下車步行約七分鐘。
認定：橫濱市指定有形文化財

神奈川縣

爬上被綠意包圍的樓梯後，視野一片開闊，看到這個奇妙的建築外觀。內部也是如此，像穿越時空般的異次元建築。

「有許多前現代主義建築爲後現代風格」——似乎發表這種心得好幾次了，不過這座大倉山紀念館（1932年）說不定是其中最明顯的例子了。

探訪的時候，館內正好在舉辦長野宇平治展，資料當中有這項說明…。

> 大倉山紀念館的建築樣式，根據長野宇平治考據，命名爲前希臘化樣式（希臘化風格以前的建築樣式）。（中略）
> 長野蒐集西洋的建築書、挖掘報告，據他的研究，這棟建築20世紀時成功整修再生。大倉山紀念館成爲世界上唯一一座「前希臘化樣式」的現代建築。

繪畫社團的人寫生中

世上就這麼一座也能算「成功」嗎？

姑且不論「成功」與否，至少所見之處滿滿的細節。

捲捲

鋸齒狀

一個接一個

每處細節都像零嘴點心？

長野宇平治在完成時65歲，也確立他「樣式的名家」的評價。但他捨棄了這個名聲轉而探求「自己專屬的樣式」。沒想到這麼一板一眼的人竟有不→畏挑戰的性格。

● 昭和8年 ●

1933

合 理 的 流 線 形

安井武雄建築事務所

大阪瓦斯大樓

地址：大阪市中央區平野町4-1-2 ｜ 交通：從地鐵淀屋橋站步行五分鐘
認定：登錄有形文化財

大阪府

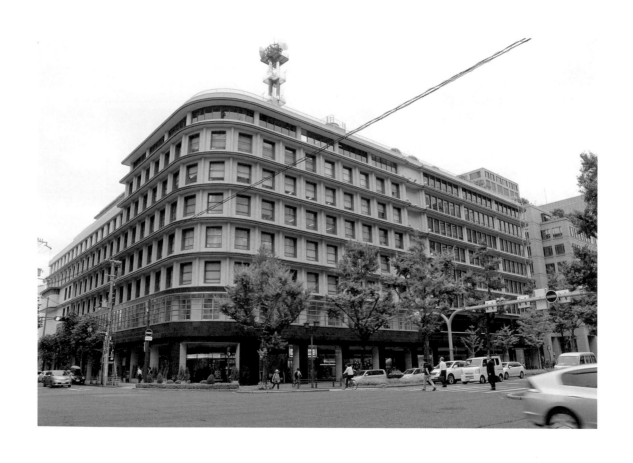

御堂筋是代表大阪的主要道路，這個街名首次出現是在江戶時代，可以追溯到記錄大坂夏之陣的史料。在歷史上如此重要的御堂筋，其實在大正時代道路的寬度只有現在的一半，很狹窄，只不過是一條普通的道路而已。拓寬道路成現在的模樣是在一九三三年，配合市營地鐵御堂筋線的建設一起進行的。

與其同時建設，蓋在御堂筋線上的建築，這次要介紹的是大阪瓦斯大樓。這棟是地下兩層、地上八層的建築，三到七樓是出租的辦公室，最高樓層的八樓從剛興建好時就是食堂，提供的是正統的歐洲料理，視野好，甚至能看到大阪城，很受到客人喜愛。食堂至今仍在營業，咖哩飯是其最受歡迎的料理。

然後從地下一樓到二樓是展示瓦斯廚具的展示中心。面對道路的是連續的拱廊，透過大片玻璃窗，可以看到建築物內部。再者，二樓有放映電影與舉辦音樂會的演講廳。這裡不是企業的總公司，而是能讓許多人聚集、休閒的都市建築。

而且這棟建築從當時就裝設了冷暖氣裝置。它是繼大阪大丸百貨之後，日本第二個實現全館有空調設備的建築物。另外，這棟大樓也是第一個在牆面上做夜間照明的建築。從建築設備層面來看，它也是先進的建築。

現代流線風格

這棟大樓的設計者是安井武雄。他從東京帝國大學建築科畢業後，去南滿州鐵道（滿鐵）就職。在滿州設計了車站房舍後，曾在片岡建築事務所工作，之後創設了安井武雄建築事務所。也就是現在的安井建築事務所。

至於安井的作風，一言以蔽之，就是合理。那個時代是排除古典裝飾，新建築風格在全世界擴展開來，可以說他是跟著那個風潮。那時流行的有近代主義、合理主義、機能主義、國際樣式等各式各樣的風格，但安井稱自己的風格是「自由樣式」。

而大阪瓦斯大樓比較明顯的特徵應該還是外觀。面向十字路口的建築正面為曲面，幾乎整面都是裝設水平的屋簷，來強調其曲線。

建築的轉角部分用曲面來處理的手法，是一九二〇至三〇年代的建築最流行的作

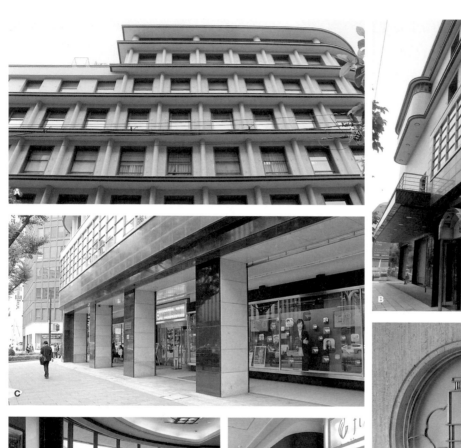

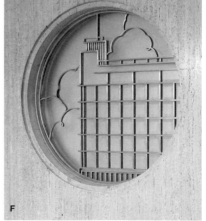

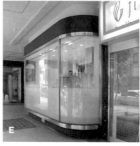

A 抬頭仰望建築的南面。水平的連續屋簷與窗戶間的柱子上的浮雕，又整齊又美。 │**B** 南側的正面。四樓突出的部分在當時是演講廳中放映室的部分。 │**C** 面向御堂筋的一樓拱廊。 │**D** 從八樓的瓦斯大樓食堂可以眺望御堂筋。 │**E** 曲面玻璃的櫥窗。 │**F** 在樓梯室的牆上挖洞做出的圓形窗，上頭是裝飾風藝術的裝飾。

法。這種設計最廣為人知的建築有丸之內大樓（設計：三菱合資會社・一九二三年）、東京朝日新聞社（設計：石本喜久治、一九二九年）、服部時計店（現為和光總店、設計：渡邊仁、一九三二年）等。

這種建築風格稱為「現代流線風格」（Streamline Moderne），在全世界流行。

流線形不只流行使用在建築上，其實在全世界都很風行。像是火車車輛，日本在一九三四至三六年間，鐵道省的C55形蒸氣火車的二次形等，就曾有車頭是流線形的火車誕生。

這個潮流的先驅是滿鐵的特急亞細亞號，其華麗的流線形設計受到世界各國的矚目。

亞細亞號開始運行是一九三四年，就在大阪瓦斯大樓竣工後不久。安井離開滿鐵也過了十五年，不過他還是替滿鐵的日本國內分公司做設計等，仍保持關係。滿鐵車輛的設計與安井的建築設計之間有怎樣的影響關係，似乎不難想像。

都市建築才會有的風格

在美國做流線形設計的設計師雷蒙・洛伊（Raymond Loewy），在他的著作《精益求精》（Never Leave Well Enough Alone）提到關於汽車追求的樣式，他說了這樣的話：「車子停下來時仍要感覺充滿速度與活力，看起來要像是在奔馳的格雷伊獵犬（Greyhound）般靈活」。

換句話說，實際上速度快不快不重要，最重要的是要看起來速度很快。

用在火車上，採用流線形還有一個原因，是為了減少空氣的阻力。當時日本的火車最快速度還沒有超過時速一百公里，由此可知還沒有達到減少空氣阻力的效果。因此在整修上造成不便的流線形，不久後就被放棄了。總之，在火車上的流線形，不是為了機能而採用，而是為了象徵。

在建築上又是如何呢？就如同在交叉口的轉角時，人與車都會採圓弧型行走，他將建築的角削去般的設計。不只是讓這棟建築的正面呈現流線形，都市建築也必需要有這樣的設計。發現這一點的合理主義者安井，是不是有種恍然大悟的快感呢？

沒錯，不會動的大樓正需要流線形，這才是合理。

大阪瓦斯大樓（1933年）從數層意義上可說是「**奇跡的建築**」。

★ 安井武雄建築師人生中的奇跡

安井武雄是大阪俱樂部（1834年）、高麗橋野村大樓（1927年）與日本橋野村大樓（1930年）的設計者。

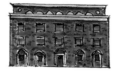
大阪俱樂部

高麗橋野村大樓

日本橋野村大樓

每一棟都是古典又帶點異國風情的「穩重」建築。
然而，到了大阪瓦斯大樓卻風格一轉，完美建造了這棟摩登現代而國際化的「輕盈」建築。
安井完成時正好是49歲的中堅壯年期。
只能認為他突然發生了什麼事。

哇！
奇跡

★² 做為都市建築的奇跡

原來如此

完工當初開始，1樓的東、南側就有就有柱狀拱廊。
而且轉角的部分當初就使用了曲面玻璃。
「使用瓦斯的生活」，抱持著對人類的關心，成為最先進的展示空間。

拱廊周邊的玻璃磚地面，當似乎就存在了。真不敢置信！光可以透到地下一樓南側的洗手間耶。

★ 躲過大阪大空襲，奇跡似的保留與峻工時全然相同外觀

第二次大戰期間，為了不成為空襲的目標，外牆塗上煤焦油塗成黑色。效果如何不太清楚，但在1945年的大阪大空襲中只有一部分受災。

塗上黑迷彩

2006年當時的大規模改建，曾經討論是否使用瓷磚將損傷的外牆修補起來，統一成與當初相同的瓷磚。拜這瓷磚所賜，雖然是現代建築卻擁有獨特的暖意，能保留下來真是太好了。

★ 因為增建而更添魅力的建築奇跡

最大的奇跡是1966年的增建工程。甚至改建得比當初還要出色。這不是單純的模仿而已，而是加入了現代性的元素，而讓第1期的建築物更加顯眼。

增建

如果有一天還要增建的話，請務必加上最先端的技術，增添建築物的魅力。

宮澤提案 →

1933

創造流行、超越流行

威廉・梅瑞爾・沃里斯

大丸心齋橋店本館

地址：大阪市中央區心齋橋筋1-7-1 | 交通：從地鐵心齋橋出來即抵達
※二〇一五年十二月閉館，進行改建工程。
這篇所刊載的照片是二〇一五年拍攝的。

大阪府

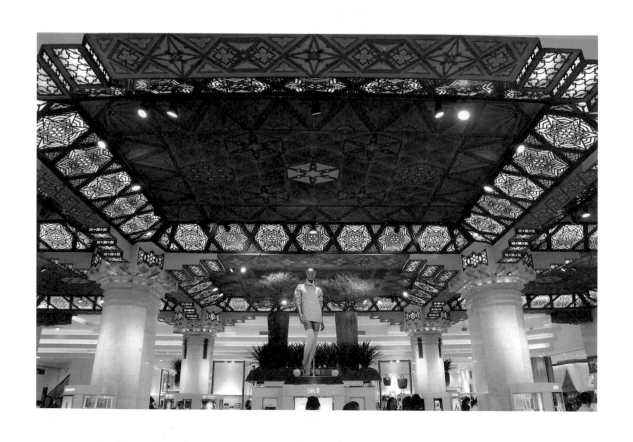

這裡有販售服飾、電器用品、家具、食品……等，所有你想得到的商品，還能看到你不知道的新商品，而且「看」是免費的，這裡就是如夢幻般的百貨公司。

世界上第一家百貨公司是巴黎的樂蓬馬歇百貨公司（Le Bon Marché），創立於一八五二年。日本則是在一九〇四年，三井吳服店改替成三越之際，自己宣稱是「百貨公司」，這可說是日本的百貨公司的初始。

大丸從江戶時代開始就是吳服店，也是百貨公司的始祖，一九一二年先在京都興建百貨公司形式的店舖。之後大阪的總店也改建成百貨公司，就是一直營業至今的大丸心齋橋店。

其地點就在御堂筋與心齋橋筋交差的一角，因為南北兩邊的區域是其別館，因此現在稱為本館的百貨公司是戰前的建築物。而且這棟建築不是一次就蓋好的，心齋橋側的是在一九二二年完成的第一期，至於包含御堂筋側在內的其他部分是在一九三三年完成。

我們先從外觀來看看吧。御堂筋側由三層樓構成的明快正面，低層部分與高層部分貼著白石，中間部分則貼上咖啡色的溝面瓷磚。角落部分有哥德式風格的塔，讓外觀看起來更簡潔。

而且在心齋橋側架設了拱廊，遮蔽住了正面，但入口處的上面有孔雀圖案的陶瓦裝飾，非常顯眼。

我們走進裡面吧。從前室到賣場裡，天花板全部都是幾何學的裝飾，就像是害怕有留白似的。電梯大廳也非常漂亮，在門的周圍有尖塔拱形的華麗裝飾。

「近代商業的大聖堂」

光是待在那裡就令人喜不自禁，有種讓人忍不住想買東西的心情。空間的設計成為引發慾望的誘因，在某種意義上百貨公司要依靠建築之力。正因為如此，黎明期的百貨公司將以前的土牆建築改成西式建築，一個比一個壯觀、華麗。

戰後出現不少全新大規模店鋪的形式，如超市或購物中心等，外觀都很樸素。然而現在繁榮的網路商店，實體的建築已經消失了。像大丸心齋橋店這種設施發揮建築設計的力量，或許可以說是光榮時代的紀念碑。

設計者威廉・梅瑞爾・沃里斯原本是為

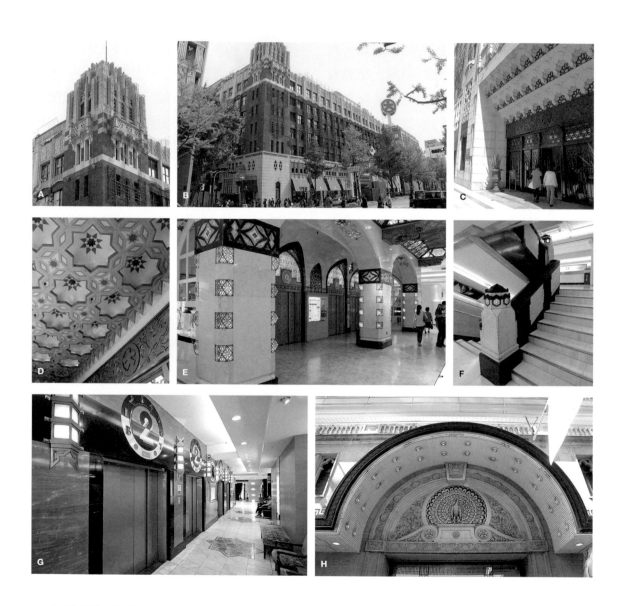

A 在北西角的塔，被稱為「水晶塔」。 │**B** 御堂筋側（西側）的全景。 │**C** 御堂筋側的入口。 │**D** 御堂筋側前室的天花板裝飾似乎是阿拉伯式風格的樣式。 │**E** 一樓的電梯大廳。 │**F** 各樓賣場以X型的樓梯來連接。 │**G** 二樓的電梯大廳。顯示樓層的設計是裝飾風藝術風格。 │**H** 心齋橋筋側的入口處上方的陶瓦製的孔雀

了傳教而從美國來到日本的建築師，他設計了前面介紹過的日本基督團大阪教會（一九二二年）等，許多基督新教的教會。也設計過學校與醫院等，但像這種大型的商業建築則很少見。

百貨公司可以說是商業主義的具體化，可以想像沃里斯對此並不擅長，但卻設計出如此富麗堂皇的建築。平常不太能做的裝飾設計，於是他就在這裡大做特做嗎？

在法國作家埃米爾・左拉（Émile François Zola）的小說《婦女樂園》（Au Bonheur des Dames，一八八三年）裡，提到了那個時代新出現名為百貨公司的建築，他寫到：「堅固、輕鬆的近代商業的大殿堂」，百貨公司與教會的建築，在建築類型上或許意外地有相似之處。

確實這間大丸心齋橋店在入口的周圍有彩繪玻璃，也是挪用教會建築的設計手法。

至於作為這棟建築特徵的直線幾何學的樣式與特徵的文字，是稱為裝飾風藝術的樣式。

最先進的裝飾風藝術

裝飾風藝術樣式是在一九二五年巴黎萬博之後，在歐美廣為流行的設計，在建築上也有採用。代表的作品有紐約的克萊斯勒大廈（Chrysler Building），於一九三〇年完工，與大丸心齋橋店的完工僅有幾年之差。在昭和初期的這個時間點，幾乎可以說它是走在建築設計流行的前端了。

百貨公司這個設施是不斷推出新商品讓人們看到，製造出流行現象，但建築設計的話或許會被流行所吞噬。

但是這棟超過八十年的百貨公司的設計，已經產生了超越單純流行的價值。大丸心齋橋店本館於二〇一五年全面暫停營業，進行改建工程。新的建築物將保留御堂筋側外牆，但我希望內部的設計也能盡可能地保留下來。

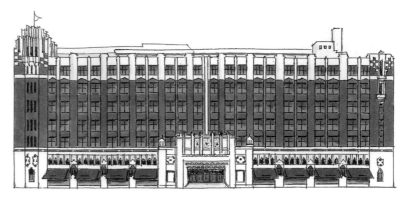

「名建築的條件」因人而有所不同。對筆者（宮澤）而言，條件之一是「看了以後會想畫」「畫的時候感到很有趣」。就這個觀點而論，這座大丸心齋橋可以說是「名建築中的名建築」。插圖兩頁也不夠畫！所以這回我就少講故事，多畫一點想畫的細節。

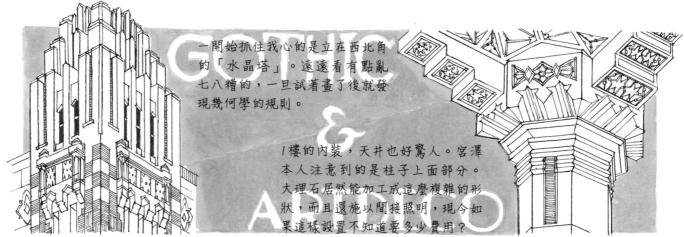

一開始抓住我心的是立在西北角的「水晶塔」。遠遠看有點亂七八糟的，一旦試著畫了後就發現幾何學的規則。

1樓的內裝，天井也好驚人。宮澤本人注意到的是柱子上面部分。大理石居然能加工成這麼複雜的形狀，而且還施以間接照明，現今如果這樣設置不知道要多少費用？

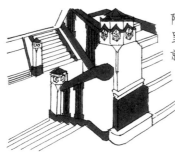

階梯有兩個方向，呈現X的交叉。簡直就像幅畫！

從當初就設置了電梯，告示面板的設計真是美麗。

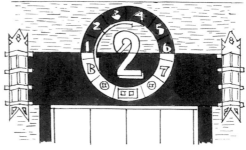

咦？是忘記塗色了嗎？不是的，一旦上了色就不太容易辨識幾何學特質，所以保持線畫狀態讓讀者觀賞。有空的話不妨上色試試看。

不清楚的地方還很多。首先是這座建築全部分為4期（大致上心齋橋筋那側與御堂筋那側各為2期），分兩階段建造。

當初的1樓平面

御堂筋

心齋橋筋

Ⅲ期·Ⅳ期 1933　　Ⅰ期·Ⅱ期 1925

走訪一下以前將1樓的四周圍起來的夾層（中2樓），簡直像宮殿一樣。中2樓還留存了一部分，設置了咖啡座。其中一間名為「沃里斯沙龍」，真有趣的名字！

總覺得好優雅…

心齋橋筋那一帶的外觀是這種文藝復興風格的設計。（原本的拱形看不見了。）

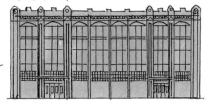

5樓以上因為戰爭火災而燒毀。戰爭後復原增建。

以前的百貨公司，不只是購物之地，也是忘卻日常的「夢想」之所。在夾層的咖啡座喝杯咖啡，重新體會這些細節吧。

最讓人吃驚的是，心齋橋筋那一側的中心，是貫穿6層挑高設計。好大膽的設計。

▼ 把當時的照片接在一起看。

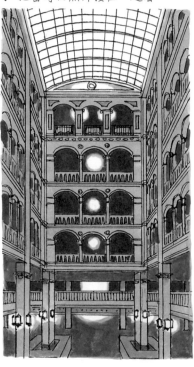

任何物品都能在網路購得的現今這個時代，商業設施搖身一變成為追求夢想的地方。期待以新的形式「延續夢想」。

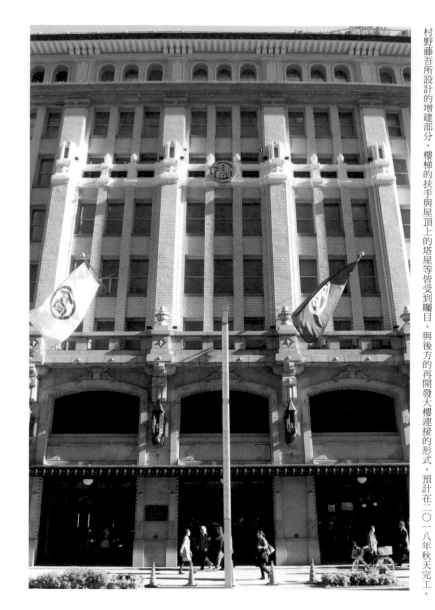

日本橋高島屋

包含增建部分，第一個被列為重要文化財的百貨公司

地址：東京都中央區日本橋2-4-1
交通：從JR東京站步行五分鐘。地下鐵、日本橋站直通。｜認定：重要文化財

東京都

村野藤吾（增建部分）
高橋貞太郎

村野藤吾所設計的增建部分，樓梯的扶手與屋頂上的塔屋等皆受到矚目。與後方的再開發大樓連接的形式，預計在二〇一八年秋天完工。

日本第一家被指定為「重要文化財」的百貨公司，高島屋日本橋店。西側的外觀看起來像「昭和初期保守的」樣式建築。

因此進入裡面後，就可以了解這棟建築原本就不是以樣式建築要素為主角的結構。這是電梯。

從地下1樓的大樓梯走上去，挑高的正面有一排電梯。

當時最先進、現在看來充滿懷舊感，具有「蛇腹式內門」的電梯。Good!

喔喔

乍看內裝似乎為西洋式，天花板則是和式的「折上格天井」，柱子上部還有「肘木」，細節是以日本建築為主題。

挑高的照明為村野藤吾的設計。

1933年

| 第2期增建 1954 | 第4期增建 1965 |
| 第1期增建 1952 | 第3期增建 1963 |

高橋貞太郎　村野藤吾

替高橋貞太郎當初建造的部分（1933年）增建的是村野藤吾。戰後歷經四度的增建，要欣賞這棟建築，務必要繞一圈把整座看個仔細。

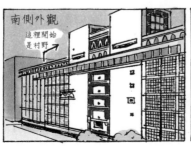

南側外觀
這裡開始是村野→

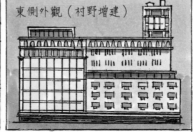

東側外觀（村野增建）

既沒有引用樣式性的設計，也不單單是現代主義建築。他人是他人，自己有自己的特色，村野的設計似乎是對高橋貞太郎最初設計的酬答詩呢。

1934,36

地下室另有洞天

舊日向別邸

渡邊仁、布魯諾・陶特

地址：靜岡縣熱海市春日町8-37｜交通：從JR熱海站步行八分鐘
認定：重要文化財

靜岡縣

關於設計者布魯諾・陶特（Bruno Julius Florian Taut），我曾在建築巡禮的連載的「日光東照宮」那一篇（《日經建築》2013年2月25日號）談過他。簡單回顧，他是德國建築師，表現主義作風的「玻璃館」（一九一四年）、「布里茲大規模集合住宅」（一九三〇年）等是他的代表作。納粹勢力抬頭時，他像逃亡般來到日本，並滯留不回了。這段期間他擔任工藝的教導，也寫關於日本文化的著作，他對桂離宮讚不絕口的小逸事最廣為人知。

而陶特在日本唯一留下來的建築作品，就是這一次要介紹的日向別邸的地下室。

建築的地點在距離熱海站步行約十分鐘，位在面海的往下陡坡的斜面地上。從外面能看到上房，看起來只是普通的木造住宅。這個是由渡邊仁設計的，在一九三四年完成。

委託者是日向利兵衛，他是大阪出身的貿易商，以進口珍貴木材而致富。他在東京銀座的店鋪購買由陶特設計的檯燈，他非常喜歡，於是找陶特來設計增建的地下室。由遞信省營繕科的吉田鐵郎來協助設計。

先從上屋的玄關進入裡面。原是起居間的地方現在變成參觀者的大廳，前面是一大片草坪。其實這裡位於地下室的上方。

下樓梯後，終於抵達地下室了。那裡是與地上房屋部分完全不一樣的空間。

和洋混合的空間

地下部分是三個大房間直排連接。三間房間都是在東側設有大片落地窗，如果從那裡能眺望到海，看到開闊的全景一定很棒。現在外面的樹木太茂密了，只能從枝葉縫隙看到一點點的海，讓人感到心急不已。

樓梯下方最寬廣的房間是社交室，在這裡可以打撞球或跳舞。

內部裝潢最引人注木的是使用竹子。樓梯的扶手與凹室的壁面皆使用竹子。這是深受日本工藝影響的設計吧。

其實照明也是獨一無二的。陶特的著作《日本》一書中，他寫到：「日本特別美麗的光景就是夜間照明」，他對奈良春日神社的石燈籠和青銅製吊燈籠、在日本商店街看到的路燈都讚不絕口。他是根據那些而設計出這一排用竹子吊掛的電燈泡吧。

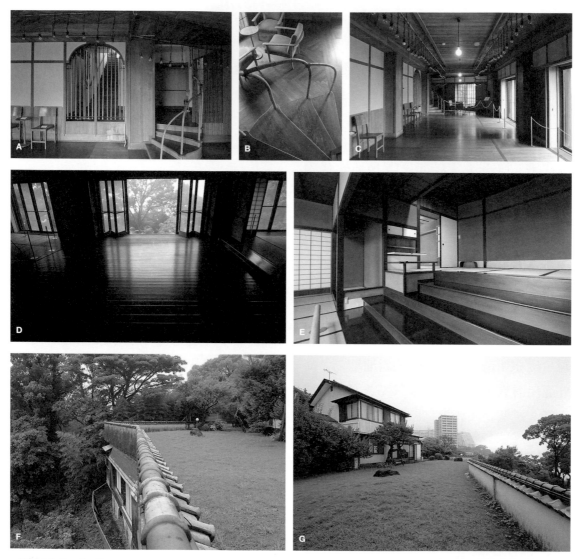

A 從地上往地下的樓梯上看到的地下室的社交室。 | **B** 用彎曲的竹子連接起來的樓梯扶手。 | **C** 能打桌球與跳舞的社交室。 | **D** 從西式房間的高處，越過摺疊門看向外面。外頭樹木茂密，以前應該能看見海。 | **E** 和式房間的床之間與上段處。打開壁櫥後，還有另一間和式房間。 | **F** 從庭院圍牆探出身子，能夠看到一些地下室的外觀。 | **G** 這個庭院的下方就是陶特設計的地下室。左邊是渡邊仁設計的上屋。

看起來就像是聖誕節的燈飾，一般不知情的人，根本想像不到這個設計是出自有名建築師之手。不過，正因為是以光的空間設計主題，做出像「玻璃館」等的陶特，才能如此計算出照明的效果。因為現在燈已經無法點亮了，所以不能實際體會到底是怎樣的光的空間，真的很可惜。

再之後接著是西式房間，牆上貼著酒紅色的壁紙，讓人留下深刻印象。一側是階梯狀向上，那是受到地形的制約而有的設計，從那裡看出去可以看到不一樣的風景，也很有趣。

再往後是一間日式房間，同樣是單側的地板比較高，但這裡的階梯地板與壁龕呈現一體化，造成有趣的效果。

這三間房間相連，實現了和洋混合的奇妙空間。這是日本建築師沒辦法做出的設計吧。

嚮往的烏托邦

待在日向別邸的地下室一段時間後，我有種像是與地上隔絕的另一個世界的感覺。這到底是為什麼呢，為了要弄清楚這一點，首先得要推敲出陶特當時設計時的心境。

陶特無法待在德國，好不容易來到了日本，身邊的人親切地對待他，但他能做的工作只有工藝指導與寫書，沒有接到他本行的建築設計工作。來到日本的第三年，他會感嘆自己懷才不遇，有這種心境也是很正常的。於是陶特嚮往著別處，結果他從年輕時就熱愛的神秘主義即甦醒了。

陶特在二十多歲時出版了《阿爾卑斯山建築》（Alpine Architektur）的畫集。那是在山上建造神秘主義的烏托邦國度的構想。接近晚年的陶特，在看不見未來的日本生活中，他再次描繪烏托邦，然後在這個地下室裡實現，或許是如此吧。

在西方有個傳說，認為地球的內部是中空的，而其中有個具有高度文明的「阿加爾塔」（Agartha）的世界。我想他將對理想國度的想像投影到日向別邸中。

陶特在一九三六年完成了日向別邸的地下室。同年他離開日本，去到土耳其。在那裡有個擁有龐大地下都市的「卡帕多奇亞」（Cappadocia）的遺跡。或許是陶特對「阿加爾塔」的嚮往，讓他想到那裡去吧。

在日本國內並沒有引起太多注目的
桂離宮，他向世界宣揚其價值…。

眼眶濕
Bruno Taut

美得教人忍不住
落淚！

另一方面，對日光東照宮有
番嚴苛的批評。其事蹟廣為
人知的布魯諾・陶特（1880-
1938）。

舊日向別邸這樣的照片也常 →
出現在媒體上，可以想見簡
約抽象美感的空間。不過，
與實際上的印象有點不同。

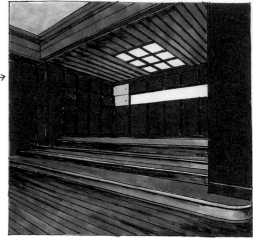

木造2樓的母屋（設計：渡邊
仁）的前庭地下，陶特設計了地
下室別邸。

在這
下面啊

剖面示意圖

B1F平面圖 →

北
海邊

社交室　洋間　日本間

母屋

別邸上面全部為利用草皮做綠化的地
面，所以完全沒有人發現這處空間，
以「看不見的建築」存在世間。

從樓梯下來最早看到的是社交室。咦？完全不
覺得極簡啊…。

咦？

會這樣認為的最大理由
是，從天花板垂下的整
排燈泡。

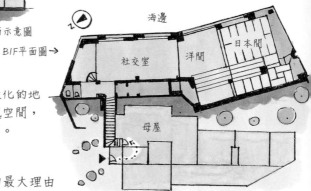

樓梯的最下層竹
子彎曲而成的民
藝風扶手，散發
強烈的存在感。
每個元素都無庸
置疑的美麗，但
對宮澤而言有些
微妙…。

不過，緊接著社交室的洋間（西式房），無可挑剔的美麗。尤其是西側的階梯狀空間，以酒紅色（布幕）為主調，大小四方形所帶來的壓迫感消除，反而產生皇室般的高雅氣氛。

仔細一看，階梯踩踏處為了突顯其水平性，微妙塗上兩種不同的顏色以做區分，好強的色彩感覺。

經過洋間後來到日本間（和式房），從西側的階梯狀空間，往下可以望見海。

每一處都很美麗。「向下眺望海的建築」一般的理論是讓人覺得空間向外擴展。例如，這棟建築的西邊鄰近建物，隈研吾作品「水／玻璃」（1995年）就是這種感覺。

外圍安裝玻璃，圍繞著露台上的水盤。強調與海十分「靠近」。

對桂離宮讚不絕口的陶特，或許也注意到斜面突出於賞月台的作法同樣屬於這種手法。

想像圖

可是，這裡陶特所採用的手法跟這種理論完全相反。從離海最遠的地方眺望海。在外面光線的對比下，室內很陰暗，四角宛如景框，景色變成「影像」一般。看到這個我恍然大悟。

像影像一樣

日本的夏日祭＝對日本的回憶

社交室的燈泡，讓人連想到日本的夏日祭典。一思及此，說不定這棟別邸整體就是陶特「對日本的回憶」，有如影像般的海景，陶特透過濾鏡呈現的海景表現祖國的思念的吧？

淚流滿面

・昭和9年・

1934

順路
到訪

築地本願寺

有動物潛入的印度風？

地址：東京都中央區築地3-15-1｜交通：搭乘日比谷線至築地站，步行一分鐘。｜認定：重要文化財

東京都

伊東忠太

這種印度風的寺廟卻絲毫不會覺得不搭調，是因為從以前就看慣了嗎？該不會伊東忠太看穿了日本人的遺傳基因了……

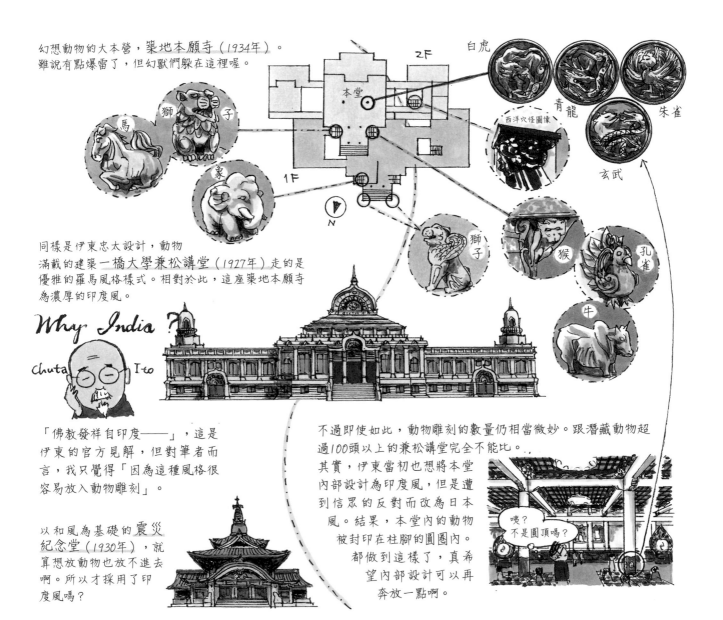

幻想動物的大本營，築地本願寺（1934年）。
雖說有點爆雷了，但幻獸們躲在這裡喔。

本堂

2F

1F

N

白虎

青龍

朱雀

玄武

西洋穴怪圖像

獅子

馬

象

獅子

猴

孔雀

牛

同樣是伊東忠太設計，動物
滿載的建築一橋大學兼松講堂（1927年）走的是
優雅的羅馬風格樣式。相對於此，這座築地本願寺
為濃厚的印度風。

Why India?

Chuta Ito

「佛教發祥自印度——」，這是
伊東的官方見解，但對筆者而
言，我只覺得「因為這種風格很
容易放入動物雕刻」。

以和風為基礎的震災
紀念堂（1930年），就
算想放動物也放不進去
啊。所以才採用了印
度風嗎？

不過即使如此，動物雕刻的數量仍相當微妙。跟潛藏動物超
過100頭以上的兼松講堂完全不能比。
其實，伊東當初也想將本堂
內部設計為印度風，但是遭
到信眾的反對而改為日本
風。結果，本堂內的動物
被封印在柱腳的圓圈內。
都做到這樣了，真希
望內部設計可以再
奔放一點啊。

咦？
不是圓頂嗎？

順路
到訪

・昭和10年・
1935

輕井澤聖保羅天主教堂

真不愧是雷蒙的流木造

地址：長野縣輕井澤町大字輕井澤179｜交通：從JR輕井澤站約步行三十分鐘

安東尼・雷蒙

長野縣

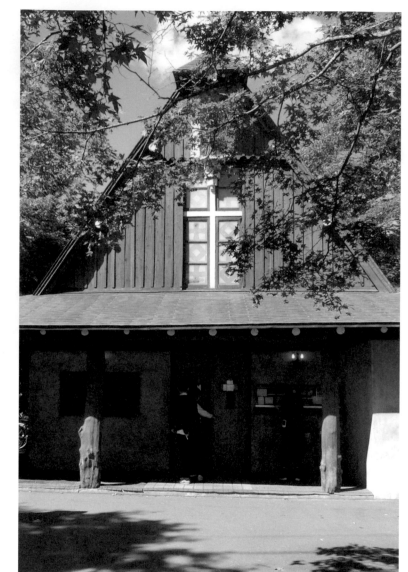

雖然是重覆同樣的架構，但看起來相當複雜，真不愧是雷蒙。用剪紙來代替彩繪玻璃是出自安東尼・雷蒙的太太娜歐米・雷蒙之手。

若提到初期木造現代建築的傑作，就是這座聖保羅教堂了。精確的說，建物下部為鋼筋混凝土（RC）結構，為木造RC造混合結構。

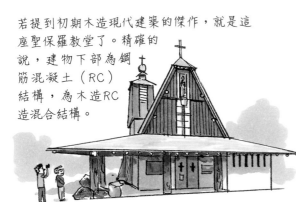

就宮澤的看法而言，比起正面，從東側看過去的建物外觀更有雷蒙式的「分量感」，更加吸引人。不從這個角度看看就離開未免太可惜了。

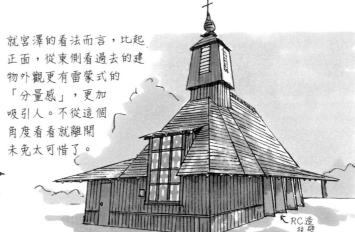

↖RC造扶壁

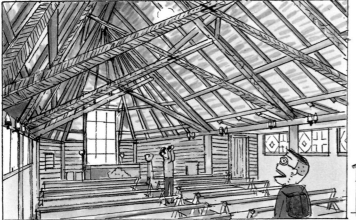

一走進教堂內部，讓人忘卻煩惱的木造空間。與日本傳統木造風格全然不同的木頭結構，讓人感到新鮮。

一整排像這樣X型的桁架，以斜材連結起來。

看了當初的照片，並非原木的長條座椅，而是個別的單張椅。這個計畫的負責人是中島勝壽（後來的家具設計師）。這椅子是他設計的吧？

看過去，可以見到原木的天花板的桁架，也在側面鑿刻加工。看起來有點粗獷，其實意外的細膩。如果可以的話真想看看當初椅子的狀況。

•昭和11年•

1936

將床之間設在陽台

久米權九郎

萬平飯店

地址：長野縣輕井澤町輕井澤925
交通：搭乘JR、信濃鐵道至輕井澤站，搭車五分鐘

長野縣

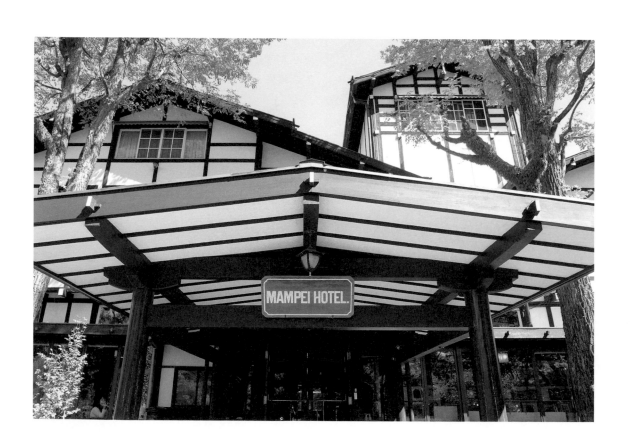

走出輕井澤站，往北邊延伸的道路走，走到半途時往右轉。繼續走在林間小道上，就能看到萬平飯店的阿爾卑斯館。整體是左右兩邊各一棟建築，中間是塔狀的樓梯室，呈現對稱形。以有屋簷的下車處為中心，往左偏離，其對稱形即崩解了，外觀看起來非常絕妙。

架有大屋頂的山牆，壁柱與壁樑縱橫交錯，看起來很像瑞士的山間小屋風格。但是再仔細看，屋頂頂鋒上有脊飾，那個形狀很像信州地方的民家常見到的「雀踊」的抽象化樣式。歐洲風格與日本風格的設計都有。

萬平飯店的創業者是佐藤萬平，在一八九四年（明治二十七年）將江戶時代的旅籠屋改建而開始的。原本飯店是位在舊輕井澤銀座附近，在一九〇二年搬到這裡來。然後在一九三六年改建，就是現在的這一棟建築。

在一九三〇年，在日本各地針對外國人的度假飯店相繼開業，例如蒲郡飯店（一九三四年）、川奈飯店（一九三四年）、雲仙觀光飯店（一九三六年）等。而其中有像琵琶湖飯店（一九三四年，設計：岡田信一郎、岡田捷五郎）那樣有巨大破風

板的豪華和風設計的飯店。也有以發揚國威為目的設計的帝冠樣式，也有符合外國客人喜好的異國風情樣式吧。

萬平飯店肯定也有刻意針對外國客人，因為其手法沉穩，可以看到飯店建築融入周圍的風景中。

將海外的經驗活用於設計中

設計者久米權九郎，是現在大型設計事務所久米設計的創始者。

他的父親是以興建皇居、設計二重橋而留名青史的久米民之助。權九郎身為次男，卻不是直接朝建築師之路而出人頭地。他從學習院畢業後，他負責經營父親在新加坡的橡膠園，之後去德國的斯圖加特州立工科大學留學，但當初他是想要讀化學的。一直到二十八歲才轉到建築科，真是繞了一大圈的人生。

直到他回到日本後，替他在學習院時代時認識的三井家設計別墅等，他建築師的才華才瞬間開花結果。除了萬平飯店之外，他還設計了日光金谷飯店、河口湖觀景飯店等許多飯店建築。那些設計裡肯定有活用久米在國外的經驗。

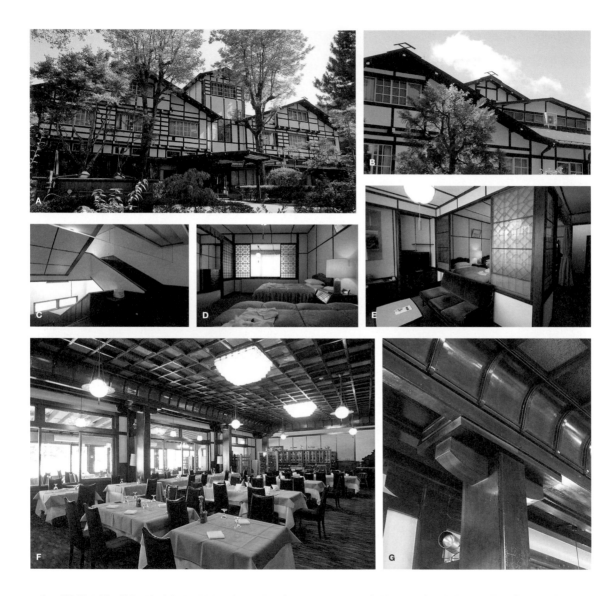

A 入口處側的全景。外觀看起來像瑞士的山中小屋風格。│B 庭園側外觀。這裡使用了地方民家常見的脊飾。│C 從大廳的旁邊往上的樓梯。│D 多重隔間的客室裡的臥房。│E 客室窗邊的「陽台」。放了桌子與沙發，壁面還有設置了兩段式櫃子與畫軸的床之間│F 餐廳的上方架設了格狀天花板│G 支撐格狀天花板的柱子與橫木。

再者，他設計的建築裡，大多有使用在德國學到的耐震工法而創造出久米式耐震木結構。萬平飯店也是採用這個工法。

我們走進飯店裡看看吧。一穿過玄關，就是寬廣的大廳，那裡連接著大餐廳與戶外咖啡店。餐廳壁面的裝飾是描繪輕井澤風景的彩繪玻璃，上頭架設的是格狀天花板，在這裡也可以見到和洋混合的設計。

「廣緣」般的空間

接著我們去客房吧。其房間配置是未曾在別的飯店看過的。除了浴室之外，整體是寬闊的一間房間，內側用沒有到達天花板的隔牆來做隔間。床所放置的地方可以說是房間裡的房間。

用玻璃拉門區隔出來的寢室外側，與窗戶之間變成一個細長的空間，那裡放置了桌椅組。

我看竣工當時的平面圖，上面標示這裡是「陽台」。陽台是約書亞・康德設計岩崎邸等能見到的西洋建築的手法。

然後我突然想起在旅館客室有被稱為「廣緣」的空間。據說在鋪著棉被床時，廣緣是要讓住宿客有地方可坐的必要空間，但並不知道到底在哪個位置。從國際觀光飯店的整備基準來看，據說這是強制的規定。總之，在日本觀光地點建設飯店，這是理所當然般地普及。

我想「廣緣」這個名稱是從日本建築的「緣廊（外廊）」發展出來的，但我看了萬平飯店的客室後，我覺得將西洋的陽台與日本的緣廊結合在一起更好。

萬平飯店的客室是西式房間，所以不稱廣緣，而是稱作陽台。但是他想將和洋結合的想法在這裡一覽無遺。也有裝設著兩段式櫃子與畫軸的床之間。

或許久米在設計日本飯店時，他是刻意將西洋建築與和風建築混合。所以在客室的設計圖上會出現這個和洋混合的陽台。

而且不只是外國住宿客，飯店也會親切地接待日本客人，因此也得是和風旅館的風格。我來構想一下日本飯店建築史，如何？

這次連載刊出了萬平飯店的報導。與其說是想介紹建築物，老實說，更想書寫久米權九郎戲劇化的人生。

久米權九郎 *1895-1965*
身為土木技術人員兼實業家的久米民之助之次子（不是排行老九喔），出生於東京，成長於優渥的家庭。畢業於學習院中等科（高中）後前往新加坡，經營管理橡膠園。28歲時赴德，對建築開始覺醒。

…即使這樣概略交待他20多歲以前的人生，依然充滿戲劇性。這位久米的出世之作，也是代表作之一的萬平飯店，對於筆者宮澤而言，只有「桁架結構的歐風建築」這層認識而已。

像這樣？

然而，實際上萬平飯店並非以「○○風」整建修飾的簡單建築。

最大的誤解就是，外牆上並沒有像╲╱這種形狀的斜材，外面露出的木材只有水平與垂直的形狀。除了切妻式屋頂這點，其他部分所呈現的使其堪稱「現代主義建築的先驅」。
如果是平屋頂的話，這棟建築說不定會名留世界建築史呢…。

像這樣？

不，對久米而言，世界的設計潮流什麼的什麼都無所謂。他所關注的重點永遠是「耐震」。在德國的工科大學所提出的論文主題是「久米式耐震木結構」。

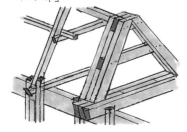

這個是結合1.5寸角材或1.5*3寸角材，提高耐震性的結構系統。因為跟編籃子的方式類似，所以也被稱為「Basket Construction」。

採用這種構想的除了這棟萬平飯店（1936年），還有前一年竣工的日光金谷飯店別館。→

久米民十郎
1893-1923

久米以耐震設計為志向，據說受到兄長死亡的影響。他的兄長民十郎是西畫界備受期待的新星，可是早逝於1923年發生的關東大地震。
「建造堅固的建築物」這句話成了久米權九郎的口頭禪，也是可以理解的。

客房的隔間也很獨特。各室
都在中央部分以布幔與玻璃
區隔出臥房來。柔和的區分
出公、私的空間。中心立了
1根柱子，應該有提高耐震
度的意圖吧。

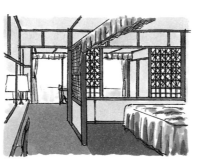

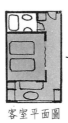

客室平面圖

2F

3F

庭園

強調縱橫的
格柵之設計
很美麗。

當初的平面圖

1F

Z

沙龍　　大廳

酒吧　　大餐廳

大餐廳（參考照片頁）也不錯，但是真正吸引宮澤的是1樓
的櫃台。樓梯間與三角平面的櫃台融為一體，打造了富視
覺變化的空間。

外牆也一樣，久米權九郎是擅於「線
的設計」的建築師，簡直就像將蒙德
里安的抽象畫給立體化似的。

民家風
的脊飾

庭園側的外觀就像這種感覺。即使
使用同樣的設計圖形，在大餐廳這
裡搭建大的切妻屋頂，看起來有如
日本民家。這種精湛之是萬平飯店
長久以來受到喜愛的原因。

● 昭和11年 ●

1936

給機械居住的地方

山口文象

黑部川第二發電所

地址：富山縣黑部市宇奈月町黑部奧山國有林內
交通：從黑部峽谷鐵道貓又站步行兩分鐘

富山縣

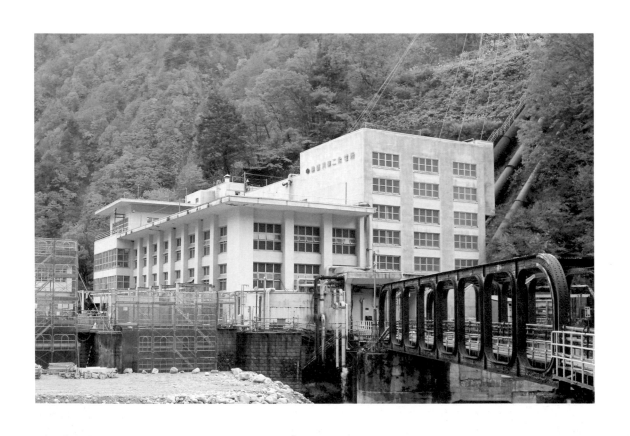

這本書是「前現代主義建築巡禮」，依時間順序介紹明治時期之後的建築，這些幾乎都是受到西洋的古典主義和哥德式影響的樣式建築，還有新的設計表現主義在活動，混雜進行。然後終於可稱作純粹現代主義的建築要登場了。那就是黑部川第二發電所。

從富山縣黑部市的宇奈月站，搭乘黑部峽谷鐵路。這個鐵路是日本電力為了發電所而建造的，一九二六年為了運送材料而開發的。雖然後來也讓一般乘客搭乘，但據說當初在車票上寫著「不保證生命安全」的字樣。現在還有國外來的旅客，讓這裡非常熱鬧，可以欣賞峽谷風景的小火車幾乎都客滿，很受歡迎。

列車不斷穿過數個細細的山洞，沿著黑部川行進。發車後過了四十五分鐘，列車接近貓又站後，就能看到對面的白色建築了。看起來像是用直立方體箱子組合起來的形狀，上頭有四角形的窗戶排列著，雖然看似簡單，但比例很美。這個就是可以稱為現代主義的建築。

黑部川第二發電所的設計者是山口文象。他與一般所謂有一路高升經歷的建築師不同，他從東京高等工業學校附屬的職工徒弟學校畢業後，進入清水組工作。但他不想放棄成為建築師的夢想，轉職到遞信省擔任製圖工。在那裡認識了山田守等人，加入了分離派建築會。關東大地震之後，他在內務省東京復興局設計橋樑，現在仍留存的作品，在東京的有清洲橋等。

之後，他待過竹中工務店、石本建築事務所，一九三〇年他去國外學習建築。他去的國家是德國，去華特‧葛羅佩斯（Walter Gropius）的工作室。

從工廠到發電所

在當時世界最先進的設計正在開展中。設立在一九〇七年的德意志工藝聯盟（Deutscher Werkbund），進行讓設計者與產業界成為一體的設計改革，其所屬的建築師彼得‧貝倫斯（Peter Behrens）根據構造的合理性直接使其成形，完成了AEG渦輪機工廠（AEG-Turbinenfabrik，一九〇九年）。緊接著，在彼得‧貝倫斯事務所工作的華特‧葛羅佩斯設計了法古斯製鞋工廠（Fagus-Werk，一九一一年）。其玻璃帷幕牆在角落的處理手法可說是先驅，比後來葛羅佩斯設計、一般廣

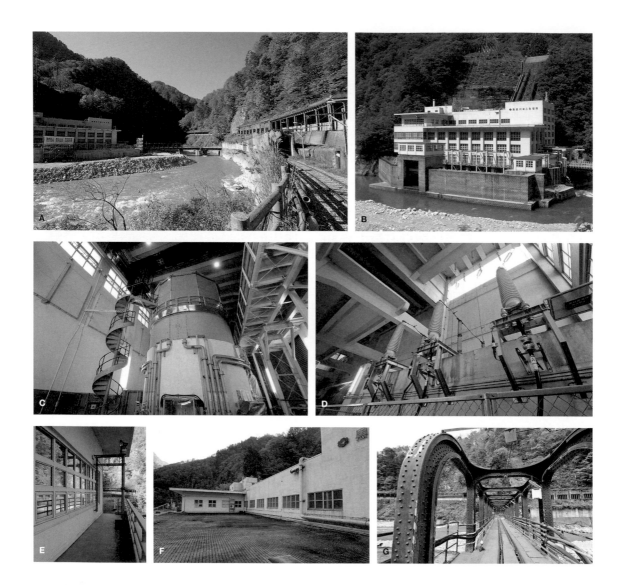

A 右側是黑部峽谷鐵路，左側是黑部川第二發電所，夾在中間的是黑部川。我去採訪時正在進行護岸與擁壁的工程。　│**B** 從對岸看到工程前的建屋（照片提供：關西電力）。　│**C** 建築內部的大空間裡有巨大的發電所坐鎮其中。　│**D** 收納變電設備的空間。　│**E** 工作人員值班室前的陽台。　│**F** 屋頂。走到底的地方是工作人員的值班室。　│**G** 鐵橋也是山口文象設計的。

為人知且視為現代主義代表作品的國立包浩斯學校（Staatliches Bauhaus，一九二六年）還要早。因此，從AEG渦輪機工廠到法古斯製鞋工廠的發展中，建築的現代主義可說是完成了。

山口就在這樣的德國設計界的薰陶下，在德國待了兩年了。回日本後，他自己設立了設計事務所，真正開始建築活動。然後沒多久他完成了黑部川第二發電所。德國是工廠，日本是發電所，成為現代主義發展的目標。

空蕩蕩的大空間

黑部峽谷鐵路的列車在貓又站停車，通常這一站是不能上下車的，但因為我這一次是為了採訪，所以搭了工作人員搭乘的車輛，因此可以在此站下車。

從車站有支線延伸到發電所，走在線路上，走過紅色的鐵橋，就抵達發電所了。

發電所是關西電力所有，現在仍在運轉中。一走進去裡頭，就看到挑高的空間裡放置著發電機。

從外面眺望時，看到許多窗戶排列，所以有種錯覺，以為裡頭有很多層樓，有許多人在裡面工作。不過，其實裡面是個空蕩蕩的大空間，坐鎮在其中是一個巨大的機器。

勒·柯比意（Le Corbusier）將現代主義的建築定義成「為了居住的機器」，但我現在看到的是「為了給機器居住」。

總之，這個建築是為了覆蓋發電機的外殼，外側的設計與內部的機能幾乎沒有關係。機能主義是主張從機能來決定外形，這是現代主義的規範，不過這棟日本初期現代主義的建築，其實是非機能主義的設計。

實際上這個發電所的設計，在初期的計畫案中，幾乎沒有任何窗戶，是非常厚重的外形。

逆向思考的話，正因為與機能沒有關係，或許年輕建築師才能採用在國外剛開始流行的最新設計吧。

還有，正因為與機能沒有關係，因此即使內部的機器更新，這棟建築在竣工後歷經八十年仍能留存至今。

戰前的現代主義建築仍留存到現在的非常少，唯有希望能解決其周遭土砂堆積的問題，讓我們能繼續欣賞這棟傑出的建築。

每當獲得「平常不能進入的設施」的參觀許可時，就會覺得進行這項連載真是太好了。這座「黑部川第二發電所」更是最佳範例。我們的目的地是黑部水壩中有名的黑部川中游。

從黑部峽谷鐵道的宇奈月站搭輕便台車大約50分鐘後，在貓又站西側的黑部對岸可以看到這棟建築。雖然這是黑部川觀光的「攝影景點」之一，可是貓又站禁止下車，所以只能拍下這種照片。

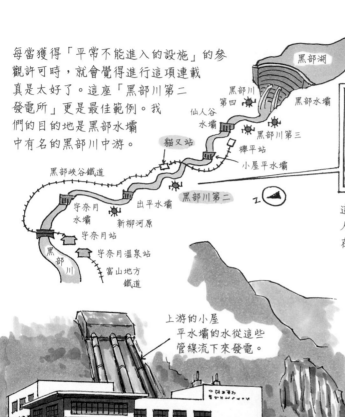

這次因為我們搭乘的是相關工作人員專屬的特別列車，所以獲准在貓又站下車。好興奮啊！

行走在為了運送物資而鋪設鐵軌的專用道上，往發電所前進。

可以橫越河流的交通方式只有這座橋，車無法通行。

上游的小屋平水壩的水從這些管線流下來發電。

全然看不出是為了工作人員使用而建蓋的優雅曲線，真不愧是山口文象。

雖然是遲來的說明，但還是為不知道的人們介紹一下…

山口文象 (1902-78)

在遞信省與山田守、岩元祿等人的才華同受肯定。為分離派的一員。關東大地震（1924）後移轉到復興局，設計許多橋樑。1932年設立事務所。

This is "International Style"!

※這張圖是參考初期的照片畫的。

這棟被視為二戰前的國際樣式（International Style）建築傑作。水平庇簷與柵格狀的窗口設計，讓人想像起這種層狀的剖面，然而…。

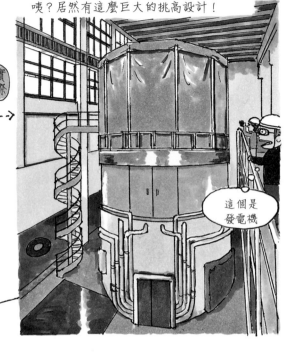

唉？居然有這麼巨大的挑高設計！

這個是發電機

從立面圖來看，果然可以看到很多人在工作，平面大部分為機械室。

原本水力發電所不需要這麼多的開口處。證據就在於4年後建造的第三發電所是長這樣的。果然是←發電所。

給人「功能主義先驅」印象的這棟建築，但其功能主義並不是發揮在「發電」這項目的功能上。此外，相對於「能如何讓人類觀看呢」這類命題，窮究功能主義是怎麼回事？嗯…。

這樣的窗戶是必要的嗎？

順便一提，這棟設施現在（採訪的2015年當時）換成了三座發電機組，並進行加高混凝土護堤（預防河水暴漲）的工程。

加高護堤的工結束後，立面以下三分之一的地方就看不到了。雖然有點可惜，但建蓋80年的建物至今還能維持運作實在太棒了。以100年為目標！以成為世界遺產為目標！

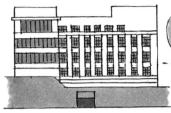

大藏省臨時議院建築局

●昭和11年●

1936

屋 頂 的 金 字 塔

國會議事堂

地址：東京都千代田區永田町1-7-1 | 交通：從地鐵永田町步行三分鐘

東京都

幾乎每天都能在電視新聞中看到的國會議事堂，雖然曾在周圍四處觀看，但這是我第一次走進裡面。只要不是在議會開議時間，平日大家都可以進去參觀。參議院與眾議院要各別申請。我這次參觀的是參議院。

參觀的行程是，首先在地下一樓的等待大廳集合。然後依序參觀參議院本會議場、休息室前、中央大廳與內部，再走到外頭，從前庭眺望建築。

首先進入本會議場。據說大小約七四三平方公尺，與東京文化會館的小廳差不多大吧。據說如果空間再大的話，可能會讓大家互不認識，因此才設計出這樣的大小。而議場裡共有四百六十個座位（眾議院四百八十個座位），排列成半圓形。但實際使用的是兩百四十二個（眾議院四百七十五個）。根據國政選舉，來爭奪本會議場的空間分配使用。

接下來到休息室前。休息室以前稱為「御便殿」，是天皇陛下的房間。從中央玄關進去，然後有往上的樓梯，就是其位置。集合所有工藝技術精華的內部裝潢，穿過玻璃可以一探究竟。前方架設著拱頂天花板的大廳，也值得一看。

而最有參觀價值的是中央大廳。其位置在參議院與眾議院之間的中央塔的內部，天花板有三十二公尺高，從高側窗進來的光照無法完全照射到地面上。四邊有頗具分量的拱支撐著天花板的四邊。如此重厚的空間，在日本非常少見。

歷經曲折過程

國會議事堂是在一九三六年竣工。為了興建議事堂，明治政府設立了臨時建築局，蓋了五十年。雖說花了相當長的時間，不過澳洲從最初的臨時議事堂到完成現在的聯邦議事堂，花了六十年，所以日本的興建時間或許不能說久了。

最初製作設計案的是德國的建築師安迪（Hermann Ende）與伯克曼（Wilhelm Böckmann）。因為他們在德國有許多實績、有才能的建築師，他們發揮其能力，設計出正統的樣式建築與加入日本風格的案子。但推動此案子的井上馨與外務大臣交涉修改條約失敗，使得這個案子胎死腹中。

原本擔任議事堂建設的是內務省，接著轉手到大藏省後，由擔任官廳營繕上級長

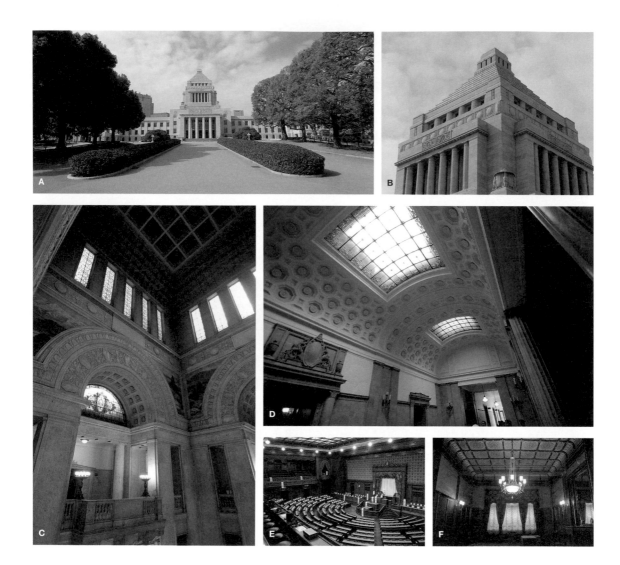

A 從正門看到的議事堂。正面玄關的右側是參議院，左側是眾議院。 ｜B 如金字塔般的塔的頂部。 ｜C 中央塔的正下方位置就是中央大廳，是高三十二‧六公尺的挑高空間。 ｜D 休息室前的大廳天花板。 ｜E 參議院的本會議場。與眾議院不同的是，議長席的後面有讓天皇參與國會開幕式的座位空間。 ｜F 作為天皇等候室的休息室。從中央大廳的樓梯上來即抵達。

官的妻木賴黃，接手大藏省的臨時建築部。另外，建築學會的領導者辰野金吾主張應該公開設計競圖。妻木重視的是機能性，而相對的，辰野重視的是議事堂的紀念性，於是兩邊形成拉鋸戰。興建象徵國家的建築物陷入混亂的狀態，就讓人想起之前的新國立競技場的事情。

最後在舉辦競圖後，結果被選出來的第一名，是宮內省的技手渡邊福三設計的、有圓頂屋頂的文藝復興樣式的案子。不過立刻出現了批評聲，還出現了在野的建築師下田菊太郎設計的架設和風屋頂的「帝冠併合式」的獨自案。這個引發很大的話題。

沒有象徵的建築物

渡邊在競圖拿到第一名的設計是處於在世界流行的古典主義建築源流的位置。是當初的臨時建築局總裁井上馨推動的歐化政策的延長，也就是表現出現在所謂的「全球化」的作品吧。

此外，下田的和風案則是強調日本的獨創性，肯定是突顯民族主義的作品吧。

不過，在妻木過世後，繼位的大藏省臨時建築局的吉武東里、矢橋賢吉、大熊喜邦等人，沒有採用任何一個案子，而是興建獨自的外觀。最大的特徵是中央塔的屋頂。將渡邊案的圓頂屋頂改成現在的金字塔形。

說到看見金字塔就會連想到的建築師，就是磯崎新。他在洛杉磯當代藝術美術館（一九八六年）、東京都廳舍的競圖案（一九八六年），都是在建築上放置金字塔的高側窗。

磯崎新喜歡金字塔，並非是因為喜愛古埃及，那是根據純粹幾何學所做出的立體形狀。而且沒有任何意義，為了沒有任何含義，而採用了這個抽象的形狀。

在國會議事堂不也是同樣的狀況嗎？建築師們期待國會議事堂會是一棟象徵日本的建築，但經由強而有力的技術官僚之手，完成了沒有任何象徵的建築。

不過，正因為沒有任何意義，反而才能象徵日本。在這樣的思考之後，我覺得這棟國會議事堂是很不錯的建築呢。

所有日本人都認識的建築，國會議事堂。
然而，「是什麼時候建的呢？」「是誰設計的
呢？」就幾乎沒人知道了。也就是說，它是「近
在身邊的遙遠建築」代表。連宮澤以前也以為
這棟肯定是明治時代的建築。不過，竣工是
在昭和11年（1936年）。但試著調查
後，建築過程仍是謎團。

國會議事堂建設史　是這樣的。

①1881年，因為開設國會的敕諭，有機會建設議事堂。1886年，內閣
　設立臨時建築局。然而因為財政等問題，當下決定以臨時
　議事堂暫代為方針。→②

②在第1次臨時
議事堂開帝國議會。

③因為辰野金吾的想法，1918-19間實
　施公開競圖。渡邊福三（宮內
　省技師）獲選。

▇ 之後變更的部分

然而該處在隔年的1891年燒毀。所以同
一年建設第2次時議事堂。沒想到這座也在
1925年燒毀。嗯，好像被詛咒了…。結果，臨時議事
堂蓋了3次。

唉？跟實物有不小的差異…。怎麼說呢？這邊的設
計感覺比較帥說。而設計獲選的渡邊福三在
隔年因為西班牙流感而猝逝。設計施
工的是大藏省的吉武東里等人

謎

解
厄
？

④正式議事堂開工是在競圖結束1年後
　的1920年。為什麼設計突然改變了呢？
　真正原因並不清楚。順帶一提。有關尖塔
　的階梯狀表現手法，建築史家鈴木博之認為「是為
　了讓遭暗殺的伊藤博文安息的設計」。

1941二次世界
大戰開戰

謎

⑤歷經16年的施工於完成了，也太久了吧。

1945終戰

1868　明治　1912　大正　1926　昭和　1936

這次的參議院見學行程請對方允許攝影。（一般是禁止攝影的）參議院在 議事堂的正面右側。

首先是在國會議事直播中為人熟知的議場。3樓的「大眾席」宛如歌劇院的台階席位，感覺好有氣勢。從折上格天井照射進來的是自然光。

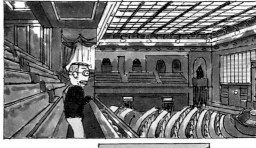

一般不對外公開的中央廣間上面（8樓）有大廳

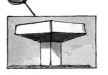

蘆原義信設計的噴水池（1990年）

好像哈利波特的場景

清一色的灰色（國產花崗岩）圍繞的中庭，好像CG一般 ▶

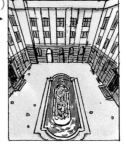

空間的主角應讓是中央廣間吧。挑高4層，從上方的間隙照射光線進來。

此外，順著螺旋狀的階梯往上一層（9樓），這裡設有展望室。1964年新大谷飯店完成之前，這棟是全日本最高的建築（高度65公尺）。

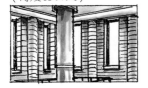

原來如此。雖然大量使用真品的奢華建築很多，但是老實說能留在記憶中的不多。說到宮澤有印象的議事堂，大概是德國的聯邦議會議事堂。

NORMAN FOSTER 1999

如果日本的議事堂哪天有大規模改建的計畫的話，希望可以像這樣做大膽的改變。

●昭和12年●

1937

描繪的革命

村野藤吾

宇部市渡邊翁紀念會館

地址：山口縣宇都市朝日町8-1｜交通：從JR宇部新川站步行約三分鐘
認定：重要文化財

山口縣

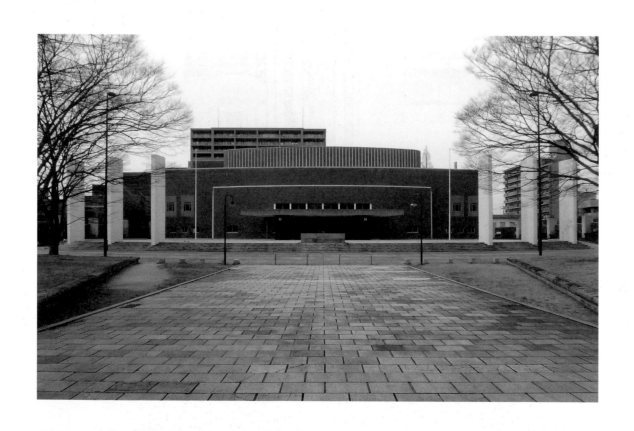

渡邊翁是宇部興產的創業者渡邊祐策。一九三四年他過世後不久，宇部興業為了紀念他而在宇部市內興建這棟建築，贈送給市政府。

設計者是村野藤吾。是直到一九八〇年代，活躍於文化設施、商業設施、辦公大樓、飯店等範疇廣泛的大建築師。這棟建築物是戰前期間的代表作。

在介紹渡邊翁紀念館之前，得先了解這棟建築興建的那個年代。

在歐洲有華特‧葛羅佩斯設計的「國立包浩斯學校」（一九二六年）、密斯‧凡德羅（Ludwig Mies van der Rohe）設計的「巴塞隆納德國館」（Pabellón alemán、一九二九年）、勒‧柯比意設計的「薩伏伊別墅」（Villa Savoye、一九三一年）等，正統的現代主義建築已經實現了。日本的建築師也注意到了這股新設計的潮流，並追隨且實行。年輕時的村野就是如此。

日本建築是如何走到現代主義呢？我認為一般有兩種方式。一種是先從日本傳統建築開始，經過西洋的樣式主義，最後到現代主義的路線。然後另一種是，從日本傳統建築直接跳到現代主義的路線。

至於村野的話，我想比較接近第一種路線吧。他大學的畢業設計是以傳統裝飾排列成的維也納分離派作品，畢業後他在大阪的渡邊建築事務所工作，跟渡邊節學習樣式建築。

然後從樣式主義轉變成現代主義。大家都知道村野非常愛讀馬克斯的《資本論》，但如果借用當時馬克斯主義者的用語，現代主義的兩階段革命論不是村野的戰略吧。

那麼，村野在渡邊翁紀念館到底「革命」是否成功呢？我們來仔細研究看看吧。

社會主義與納粹的意象

此棟建築物在公園裡，從正面接近的話，就能看見左右兩側各有三根並排的獨立柱，形成和緩弧形的正面。那個樣式即具備了現代主義的簡單、優美與象徵性。

牆壁是一整面深咖啡色的瓷磚與以玻璃磚鑲邊的窗戶所構成的。曲面的正面是三層牆所構成，會讓我突然想到愛利希‧曼德爾頌（Erich Mendelsohn）設計的「朔肯百貨公司」（Schocken Department

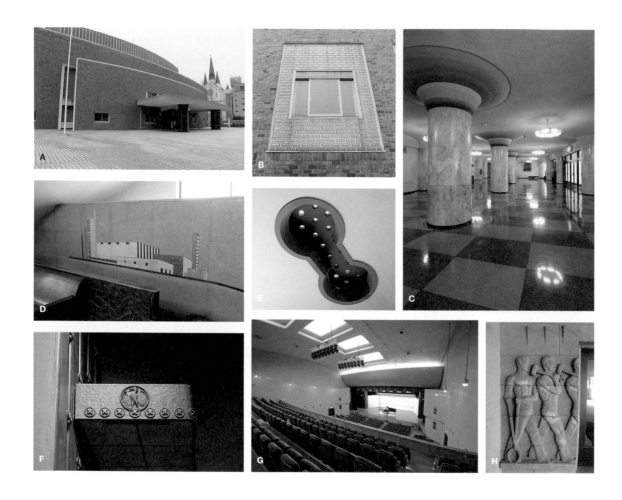

A 和緩曲面的三片牆重疊構成的正面。 | B 被玻璃磚圍繞的窗戶。 | C 一樓大廳的列柱。柱頭的設計太突兀了。 | D 從大廳往地下的樓梯側邊鑲嵌著現代建築。 | E 頭燈貼滿了玻璃磚。 | F 舞台的側門有鷗的標誌。 | G 從二樓座位席看向舞台。邊角做成曲面的處理手法，讓人想到之後的日生劇場。 | H 玄關側邊的勞動者的浮雕。

Store，一九三〇年）。

中央的玄關架有華蓋，而支撐的柱子的斷面像「巴塞隆納德國館」的十字形。還有，旁邊的牆有勞動者的浮雕。那個圖像看起來像是社會主義國家的海報。

走進去後，首先映入眼簾的是大廳裡驚人的圓柱。圓柱與天花板連接部分的同心圓塗上了鮮豔的漸層色彩。此設計或許是參考漢斯・波爾茲（Hans Poelzig）設計的柏林大劇院（Großes Schauspielhaus，一九一九年）。

觀察大廳內部後，可以發現舞台的側門有象徵鵰的圖像裝飾。看到這個很多人會聯想到的是德國納粹吧。這棟建築完成前兩年希特勒擔任德國元首，竣工之年則是建築師阿爾伯特・斯佩爾（Berthold Konrad Hermann Albert Speer）就任帝國首都建設總監之時。納粹將建築設計之力發揮至極致，活用在國家建設之上，當時的日本建築界對此非常羨慕與嚮往。村野肯定也非常關注。

我走到屋頂上，那裡有線條優美的螺旋階梯，構成一個陽台。可以想像他的屋頂庭園的構想應該是來自於勒・柯比意的「薩伏伊別墅」。

內外繞一圈後，可以知道這棟建築是將當時世界建築界最先進的表現主義與現代主義，像拼布般結合在一起。並且他將對當時政治上的前衛國家蘇聯與德國納粹的關注，毫不掩飾地表現出來。

不相信任何人事的村野

因此村野認為這樣的建築設計與政治體制是正確的，並以此為目標？我倒不這麼以為。因為他參考的對象太多，反而顯示出他什麼都不相信。

從大廳往地下的樓梯側邊的馬賽克畫，就能清楚地明白這一點。那裡畫的是俄羅斯構成主義風的現代建築，其代表的意思是現代主義在建築上，終究是「畫餅充饑」而已，不是嗎？

渡邊翁紀念館顯示出戰前期的日本已到達了現代主義，同時也表示才剛開始而已。這棟真的是荒謬絕倫的建築。

是古典主義者還是現代主義者呢？
是設計至上還是技術優先呢？
村野藤吾（1891-1984年）在建築史上的
定位十分難以決定。
他完成這座宇部市渡邊翁紀念會館
（1937年）時才46歲。在這個時點就已
經確定，要定位他是很困難的。

紀念碑　　　紀念塔

渡邊祐策所創立的煤礦、水泥、煤化工等7家會社後來成了宇
部市發展基礎，渡邊翁過世後，7家會社捐款建了這處紀念
館。建築正面的紀念碑與6座紀念
塔，據說象徵著這7家公司。

好優雅！好華麗！乍見完全
不明白這棟建築物的用
途，即使如此，任何人
見到這棟建物對於這市
鎮而言是「特別的存
在」。

看不出來是
公共設施…

雖然建物外觀讓人認爲是現代主
義的對極，但繞到側面一看，
嗯？居然有這種皺摺突出。

扶壁嗎？

看到完工時的照片，發現這些皺摺也從大廳的
上部突出來。莫非是讓門型結構也外露的設
計？柯比意見到這設計也會覺得十分大膽吧。

完工時

建設中

爲了改善建築下雨漏水情況，
現在加設置了屋頂。大概是這
樣吧。

現今

以「就算是我也考慮結構」的說法來解釋看不見的部分，看得見的部分是反現代主義的。

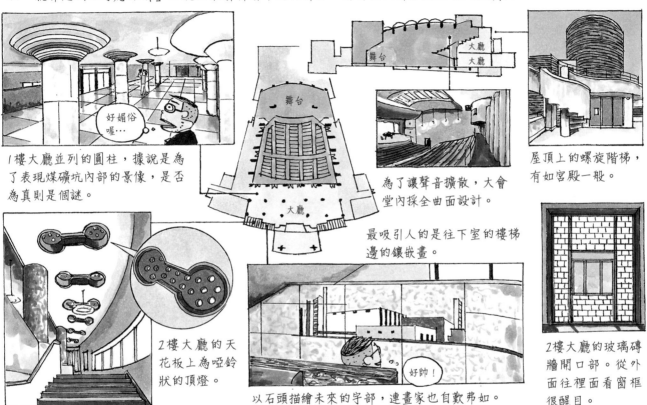

1樓大廳並列的圓柱，據說是為了表現煤礦坑內部的景像，是否為真則是個謎。

為了讓聲音擴散，大會堂內採全曲面設計。

屋頂上的螺旋階梯，有如宮殿一般。

最吸引人的是往下室的樓梯邊的鑲嵌畫。

2樓大廳的天花板上為啞鈴狀的頂燈。

以石頭描繪未來的字部，連畫家也自歎弗如。

2樓大廳的玻璃磚牆開口部。從外面往裡面看窗框很醒目。

詳細內容光看雜誌內容也不夠啊！雖然可以感受到戰爭的影響，但作品仍昇華成村野風格的作品。

這棟很難說明界定的建築後來指定為重要文化財（2005年），讓我們為文化廳的人鼓鼓掌。

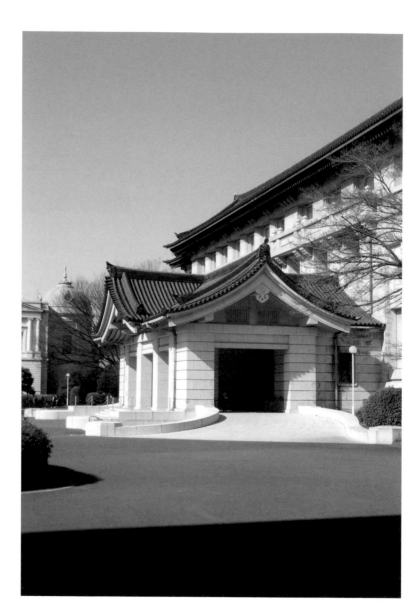

・昭和12年・

順路到訪

1937

全是瓦片屋頂的現代主義風格

舊東京帝室博物館本館（現為東京國立博物館本館）

地址：東京都台東區上野公園13-9

交通：從JR上野站或鶯谷站步行十分鐘。

認定：重要文化財

渡邊仁、宮內省內匠寮（實施設計）

東京都

約書亞・康德設計的舊本館（磚瓦造）在關東大地震時受損，據說改建的競圖條件是：「基調為日本風情的東洋式」。

以1頁的篇幅畫這棟東京國立博物館本館，這項要求太強人所難。即使只是描繪一圈極具特色的瓦葺屋頂和談談有關「軍國主義的疑慮」，大概也要45頁吧。

所以，在此只好放棄屋頂的故事，把重點放在吸引著宮澤的「階梯」。

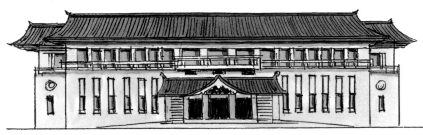

在參觀「原美術館」（原邦造邸，1938年）時也有同樣念頭，渡邊仁可說是二戰前具代表性的「樓梯間名手」。村野藤吾是對樓梯這部分很擅長的「樓梯名手」，然而渡邊仁對於包括樓梯在內的整個空間構成皆很擅長。

首先，讓入館者為之驚豔的是中央的雙邊階梯，充其量不過是通往2樓而已，有必要使用這樣的面積建蓋階梯嗎？設計帶點古典味，大膽的懸臂設計則很現代！

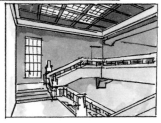

然後，是雖為配角可是卻具有壓倒主角的存在感的兩側螺旋梯。這個造形完全就是現代主義風格！哪來的軍國主義！

這處階梯每次看都美得教人屏息…（擊中宮澤的心）。去東博的時候一定要看看這處。

1938

超越想法的風格

渡邊仁

原邦造邸〔現為原美術館〕

地址：東京都品川區北品川4-7-25
交通：從JR品川站步行十五分鐘

東京都

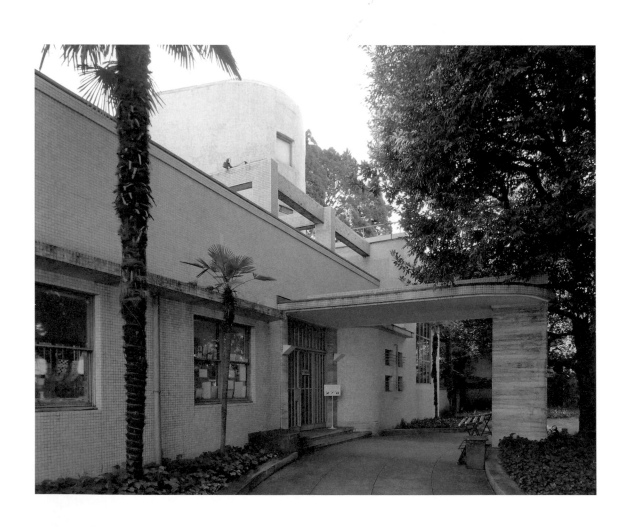

原美術館是現代美術的特定美術館，即使在東京也是屬於先趨，它就位在東京都品川區被稱為御殿山的高台的一角。

穿過大門後，即看到被馬賽克瓷磚包覆的建築物。我邊走在庭院裡邊看著雕刻作品，朝著有清新模樣大理石支撐著屋簷的玄關走去，一走進屋裡，就看到有圓柱並列的玄關大廳，再往後頭有挑高天花板的房間，以及有大廳的香蕉形的圓弧細長的房間，都作為展覽廳。

爬上樓梯後，二樓是數間的小展覽廳。每一間都是各有特色、具有魅力的展示空間，但以現代美術展示來說，其空間大小或許太小了點。會這樣也是理所當然的，因為這棟原美術館原本就是為了當作個人住宅而興建的建築。

屋主是原邦造。在戰前期，他是經營第一百銀行與愛國生命等許多公司的實業家，只不過原邦造在這棟房子居住的時間並不長，在房屋竣工後不到十年，就因為日本戰敗，房子就被進駐軍接收了。在進駐軍返還房子後，有段時間被作為菲律賓和緬甸的大使館，後來就沒再有人使用了，在變成美術館開放給大眾前，大約放置了十年左右。

現在作為美術館有許多精彩之處，以前當作住宅時的廁所與暗室的小房間，現在當作常設的裝置藝術展室廳。像尚-皮耶雷諾（Jean-Pierre Raynaud）、宮島達男、須田悅弘、森村泰昌、奈良美智等一流現代藝術家，常只選在這裡做展覽。還有在中庭旁增建、由磯崎新工作室所設計的咖啡店，也很受歡迎。

是裝置風藝術，還是現代主義風呢？

不過我在寫這棟建築的介紹時，有一個煩惱，那就是這個建築的樣式究竟是現代主義風，還是裝置藝術風呢？

窗戶的欄杆與玄關周圍規則的幾何學設計可說是裝置風藝術，但整體來看的話，果然還是現代主義風格吧。平面明顯不是左右對稱，如彎曲的走廊，可以邊走邊體驗的空間設計法也是現代主義的特徵。可以看到偏離中心的圓筒形的體積，與其說是為了調整外觀，不如說是內部的螺旋階梯形狀直接呈現到外面。可以在這棟建築看到從機能引導形狀的現代主義的手法。

不過，或許對設計者渡邊仁來說，或許沒有意識到裝置風藝術與現代主義的區

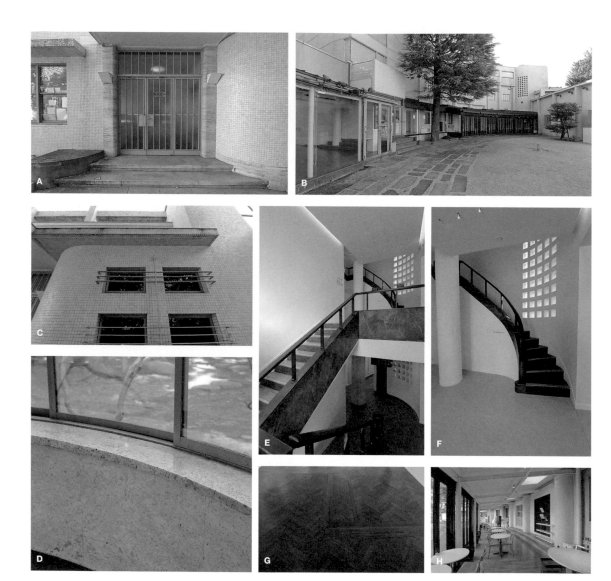

A 玄關。裝置風藝術與現代主義互相對抗。 ｜B 中庭旁增建的大廳與咖啡店。右側的平屋部分是幫傭工作的地方。 ｜C 一樓，從外面看大廳的窗戶。欄杆的設計有裝置風藝術的感覺。 ｜D 一樓，用水磨石（terrazzo）做早餐堂的窗台。 ｜E 從一樓通往二樓的樓梯。放在白色空間裡的黑大理石。 ｜F 從二樓通往塔屋的樓梯，從牆壁的玻璃磚照進來的自然光。 ｜G 一樓展示室的地板也有留下隔間的痕跡。 ｜H 增建的咖啡店內部。

別。現在，相對於裝置風藝術的華麗裝飾性，現代主義是徹底地否定裝飾，渡邊仁將對立立場的兩者放在一起，這棟建築是興建在一九三〇年代，像歐洲的薩伏伊別墅那種現代主義抬頭也是此時，在美國克萊斯勒大廈的興建，引起了裝置風藝術的風潮。兩種建築界最新的流行幾乎是在同時進行的。

不需要思想？

渡邊仁除了這棟建築之外，有結合歷史主義與裝置風藝術樣式的新格蘭飯店（一九二七年）、新文藝復興風格的服部時計店（一九三二年、現為和光總店）、裝置風藝術風格的日本劇場（一九三三年、現已不存在）、讓人想到義大利的法西斯主義建築的第一生命館（一九三八年、保存部分的DN TOWER21）等，他設計出各種不同風格的建築。

此外，渡邊也是對設計競圖充滿熱情的建築師。其中最有名的就是東京帝室博物館（一九三七年，現為東京國立博物館）得到第一名吧。還有，他在鐵道院和遞信省工作時，已經以個人名義去參加明治神宮寶物殿、明治天皇聖德紀念繪畫館、帝國議事堂等設計競圖，得到很高的名次。在獨立後，他參加軍人會館、福岡市公會堂、京城朝鮮博物館等設計競圖，也皆得到佳作以上的成績。

有意思的是，一個競圖也可以提出多個設計案。渡邊在聖德紀念繪畫館和東京市廳舍的競圖就提出兩個設計案，在第一生命館的競圖提出三個設計案。

提出複數案給審查員選擇代表對建築師來說「哪一個都可以」的態度，沒有信念。換句話說，對建築沒有中心思想，或許像他這種看似沒中心思想的建築師會被責難也說不定。

不過，在此同時，無論要興建怎樣的建築，他都能做出高準的設計，那表示他很有自信。就如前面所列舉出來的那樣，實際上十年裡他究竟是怎樣做出那些各式各樣的建築設計的。

即使他沒有中心思想，他仍興建出優秀的建築。我想包括原美術館在內，渡邊的作品皆顯示出了這一點。

宮澤所知的日本階梯當中，最情色的就是這座階梯了。
這是位在原美術館的階梯。

最開始認為「這座階梯很情色」，是在2016年攝影師篠山紀信在這裡舉辦裸體攝影展「快樂之館K」的時候。記者會上篠山大師說「好的建築是情色的。」聽了他這番話，我拍了1下膝蓋，「沒錯，就是這樣！」

篠山作品展示的情景→

渡邊仁
（1887-1973年）
東京帝大建築學科畢業，歷經鐵道院等職務，1920年獨立。

提到渡邊仁，從帝冠樣式論戰開始，就不脫關於外觀的討論話題。然而，宮澤想說的是——。

😈MIYAZAWA'S EYE😈　「渡邊仁的魅力在於樓梯間！」　😈MIYAZAWA'S EYE😈

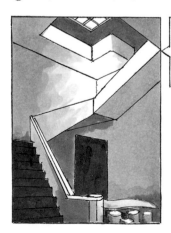

東京國立博物館本館（1937）。中央階梯很出色，兩側的這種「四角螺旋」階梯也很棒。

銀座和光（1932）。
不要只在遠處眺望鐘樓就覺得滿足，偶爾也進去購物逛逛，在樓梯間為採光陶醉一下吧。

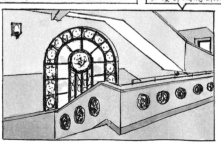

新格蘭飯店(1927)。
雖然是正統的西洋風階梯，但兩側貼上瓷磚的腰壁，微妙的帶著情色感。

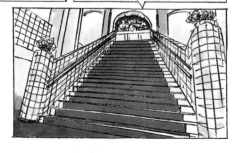

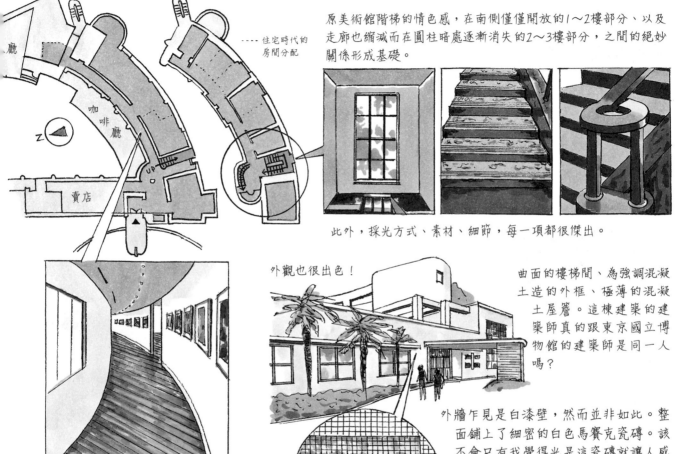

---- 住宅時代的
房間分配

廳

咖啡廳

賣店

原美術館階梯的情色感，在南側僅僅開放的1～2樓部分、以及走廊也縮減而在圓柱暗處逐漸消失的2～3樓部分，之間的絕妙關係形成基礎。

此外，採光方式、素材、細節，每一項都很傑出。

不只有樓梯間，走廊也很性感有魅力。徐緩的彎度看不到盡頭，有如吸引人們進入非日常的空間。

外觀也很出色！

曲面的樓梯間、為強調混凝土造的外框、極薄的混凝土屋簷。這棟建築的建築師真的跟東京國立博物館的建築師是同一人嗎？

外牆乍見是白漆壁，然而並非如此。整面鋪上了細密的白色馬賽克瓷磚。該不會只有我覺得光是這瓷磚就讓人感到情色吧。情色、情色，我彷彿把這個詞一輩子的額度使用完畢了…（反省）。這種觀點對建築師們難以提出討論，哪天再向篠山老師請教吧。

日本化的現代主義

安東尼・雷蒙

東京女子大學禮拜堂、講堂

地址：東京都杉並區善福寺2-6-1 ｜ 交通：從JR西荻窪站步行十二分鐘
認定：登錄有形文化財

東京都

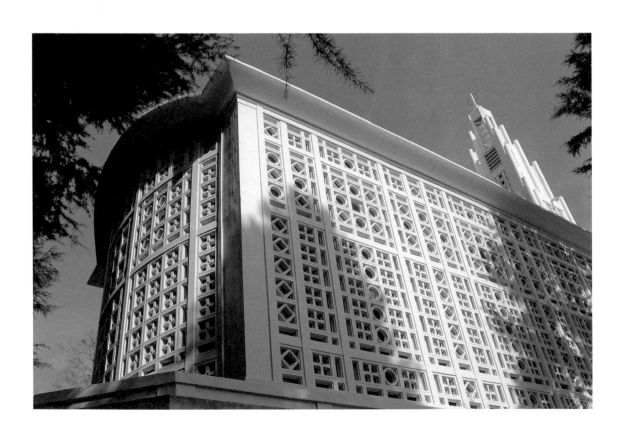

　　走過東京都杉並區的住宅區，即抵達東京女子大學的校園。正門的右側可以看到上頭有座塔的建築。就是這次要拜訪的禮拜堂與講堂。

　　外牆覆蓋著預鑄混凝土製、有洞的磚，塗成白色，看起來像蕾絲編織品。沒想到這麼漂亮，但據說當初是清水混凝土。

　　走進裡面後，我首先去講堂。以講台為中心，座位呈扇形開展，約可容納一千人。像是舉辦開學典禮或畢業典禮等活動或演講會，都是在這裡舉行。高側窗很多，是能引進充足自然光的明亮大空間。

　　接著我前往禮拜堂。這裡是個縱長空間，由水泥圓柱支撐著有小幅度弧形的拱頂天花板。兩側與正面牆壁所鑲嵌的有洞的水泥磚，在內側則嵌上有色玻璃，自然光穿過玻璃讓室內變得五彩繽紛。是在其他建築體驗不到的空間。

　　這棟建築的設計者是在智利出生的美國建築師安東尼・雷蒙。他以法蘭克・洛依・萊特的員工身分，為了設計帝國飯店（一九二三年）而來到日本。建築還沒完成，他就離開萊特的建築事務所，但仍留在日本，設立了自己的事務所。第二次世界大戰期間，他一度回去美國，戰後他又回到日本，他設計了像讀者文摘東京分社（一九五一年）、群馬音樂中心（一九六一年）等，很多足以讓日本設計者作為參考的優秀現代主義建築。

受到其他建築師的影響

　　在東京女子大學校園興建的當時，雷蒙便參與了其中許多建築的設計。至於他與東京女子大學的淵源並不清楚，我推測或許是大大推動大學創立的常務理事，也是傳教師的賴蕭爾（August Karl Reischauer）的關係，後來他的兒子也成為駐日代表。

　　賴蕭爾畢業於芝加哥的馬蓋文神學院（McCormick Divinity School），他在芝加哥肯定聽說過有自己建築事務所的萊特吧。距離賴蕭爾曾就讀的芝加哥大學不遠處，就是萊特的代表作羅比之家（一九一〇年），他肯定看過吧。因為與萊特這些關聯，因此有可能賴蕭爾便委託雷蒙來設計。

　　設計東京女子大學的建築之時，是雷蒙剛獨立後不久，因此可以看到他受到其他建築師的影響。外國人教師館（一九二四

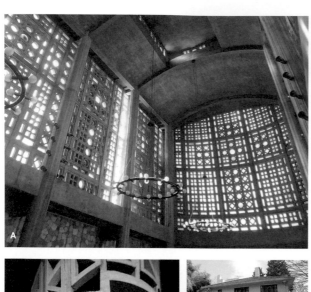

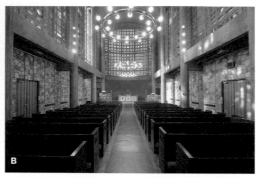

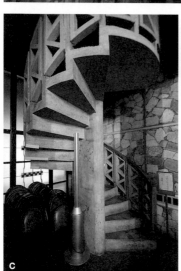

A 自然光照透過彩繪玻璃，禮拜堂的內部變得五彩繽紛。彩繪玻璃共有四十二種顏色。 | **B** 從禮拜堂的入口看向祭壇方向。陽光穿過彩繪玻璃照射在牆壁上，色彩斑斕。 | **C** 禮拜堂內部的螺旋狀樓梯。 | **D** 一九二七年竣工的賴蕭爾館。 | **E** 一九二四年竣工的外國人教師館是萊特風格。 | **F** 一九二五年竣工的安井紀念館。 | **G**講堂裡約有一千個座位，呈扇狀排列。 | **H** 一九三一年竣工的東京女子大學本館，當時是圖書館。

年）與本館（舊圖書館、一九三一年）
是萊特風格，安井紀念館（一九二五年）
會讓人聯想到荷蘭建築運動——荷蘭風格
派運動（De Stijl）的領導者里特・費爾
德（Gerrit Thomas Rietveld）所設計的建
築。

　　然而最後興建的禮拜堂和講堂很像奧古
斯特・佩雷（Auguste Perret）設計的邯錫
教堂（Notre Dame du Raincy）。關於這
一點，雷蒙也在他的著作裡承認當時的工
作人員中有從佩雷事務所出來的，想模仿
的意圖是肯定的。在其設計中，他所以設
計的夏之家（一九三三年）也被懷疑是抄
襲勒・柯比意的設計而引起騷動（後來和
解），只能說雷蒙真的太漫不經心了。

獨特的複合化建築的概念

　　東京女子大學禮拜堂與邯錫教堂有許多
相似之處，這也沒辦法。所以我應該指出
不同之處，才比較有建設性的吧。

　　首先是空間的大小。在寬與深度上，東
京女子大學禮拜堂約只有邯錫教堂的一半
大，所以內部的構成也不同。兩者都是圓
柱並列，邯錫教堂的柱子分隔出中殿與走

道，形成明確的三殿式，而東京女子大學
的柱子外側很狹窄，是一個人無法穿過的
寬度，那個空間根本稱不上是走道。這棟
建築說是教堂，還比較像是雷蒙的木造住
宅設計，那種比較近似柱子與拉門的內側
隔開的手法。

　　然後最大的不同點是與禮拜堂背對背的
講堂合為一體。據說是為了讓兩邊都可以
使用同一台管風琴，因此本來該是兩棟建
築的，最後將其合為一體。

　　這讓我想到一九九六年建築師塚本由
晴、貝島桃代他們舉辦的「MADE IN
TOKYO」展覽中，介紹在東京看到的奇
妙合建組合，例如：百貨公司與高速公
路、水泥工廠與公寓、超市與汽車駕訓中
心等。這些建築是在人口密度超高的東京
才會出現的獨特建築。

　　雷蒙在無意識中將日本建築的特質統整
為精巧雅緻、小而緊密，在移植法國建築
之際，而採取了合建的這個方法吧。雷蒙
變成「日本建築師」的過程，在這棟建築
裡顯現出來。

這回參訪覺得「進行這項連載真是太好了」的建築，
是位於東京西狄窪的東京女子大學。是安東尼·雷蒙
在戰前設計的7座建築物當中現存的。
首先，我們去參觀正門右
手邊的禮拜堂。

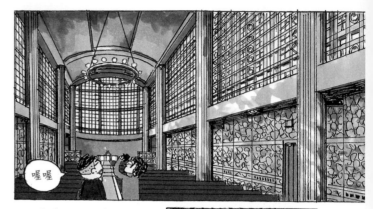

喔喔

這座禮拜堂，據說靈感來自奧古斯特·佩雷設計
的邯鍚教堂（1923，法國）。沒想到他居然在自
己著作中大剌剌寫
道「我決定採用那
個（邯鍚教堂）的
作法，大致上與佩
雷的構圖吻合」。
真是大言不慚啊。

▲ 邯鍚教堂的橫幅較寬。

身處此地好像沐浴在光
線中。各種光線交錯，
正面的白色十字架模模
糊糊浮現。

◀ 從外面看是這種感覺。由鏤
空的混凝土磚堆砌而成。

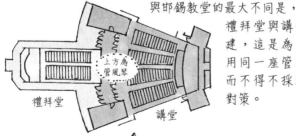

與邯鍚教堂的最大不同是，
禮拜堂與講堂合
建，這是為了共
用同一座管風琴
而不得不採取的
對策。

上方為
管風琴

禮拜堂

講堂

↳ 結果變成這種平面

講堂風格截然不同，是白色光芒包圍的空間。磨砂
玻璃產生了紙拉
門般的效果。

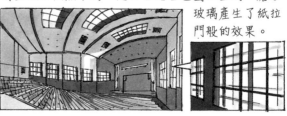

雷蒙的建築群（①～⑦）中殘留下來的，是正門附近的校園東側。不只是禮拜堂（⑦）受到佩雷的影響而已，每棟建築物看來總覺得「總覺得跟某某的好像啊！」

例如，本館（⑥，1931）乍看之下讓人想起法蘭克・洛依・萊特，開口部的花紋像自由學園明日館（1921）。

③安井紀念館（1925）
②外國教師會館（1924）
⑤賴蕭爾館（1927）
①西校舍（1924）
⑥本館（1931）
④東校舍（1927）
2號館
1號館
⑦禮拜堂、講堂（1938）

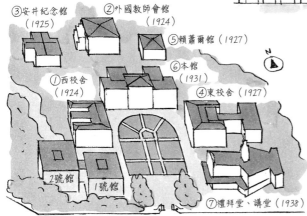

外國教師會館（②，1924）一樣像萊特的帝國飯店風格（1922）。特別是遮雨棚的形狀跟帝國飯店的極其酷似。→

強調水平線與垂直線的安井紀念館（③，1925）彷彿是里特費爾德的作品。

自作主張上色，就是這種感覺吧？↓

施洛德住宅 彩色風

仔細想想，當時的照片是黑白的，就算他想模仿人家的配色，恐怕也做不到吧。

一提到雷蒙就會想到「輕井澤夏之家」（1933，現今的貝內美術館），這處設計一直都讓人質疑雷蒙「偷學」柯比意。經過思考後，或許這是雷蒙自我探索的「吸收過程」吧。

雷蒙／輕井澤夏之家

柯比意／伊拉蘇邸（Maison Errazuriz）

「學習」一詞的語源是「模仿」。現代人或許胸襟要更開闊一些比較好吧？

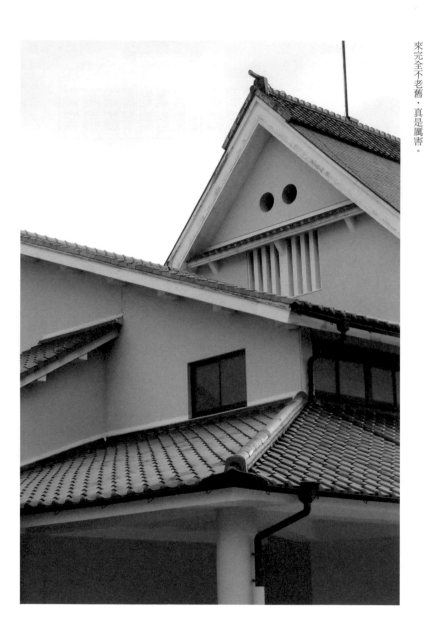

●昭和15年●

1940

順路到訪

橿原神宮前站

看起來不像木造，是村野的叛逆？

地址：奈良縣橿原市久米町618｜交通：從大阪阿部野橋站搭急行火車約四十分鐘

奈良縣

村野藤吾

說是大屋頂建築，卻也不是毫無趣味。兩側的複雜屋頂層層疊疊（照片），真不愧是村野藤吾。屋齡約八十年，仍在使用中，而且看起來完全不老舊，真是厲害。

這座車站是在中日戰爭時由村野藤吾所設計建造的。為什麼在這種時機還蓋車站呢？這是因為1940年橿原神社舉行紀元2600年的奉祝式典。

即使被稱為神的玄關口，但並非單純的切妻式屋頂。將大小、斜度方向不同的幾種屋頂組合起來，建造出這個視覺上極富變化的屋頂。

看起來是和風但不是和風的建築。

穿堂的現代主義風格的梯形斷面大空間。

梁上則是雕刻了這類和風的圖案，非常有趣。

西側的妻面上部，是像這種牧歌式的雕刻。

主題好像是神武天皇東征的故事，但會是這麼悠哉的畫風嗎？

到現場參觀時，絲毫不懷疑的認定，這是鋼筋造或鋼筋混凝土造的建築。

建材用料真實在⋯⋯。

然而回到東京開始查資料，沒想到是木造的。果然當時除了木材以外，能大量使用的結構材其實不多。

面對「戰爭」「紀元2600」「木造」幾個因素，村野當然希望追求得以「宣揚國威」的設計。原本就算做出濃厚和風也不奇怪。無論如何不想讓人家看出是木造結構，莫非這是村野流的抵抗嗎？

就算是木造也看不出是木造的建築。 真不愧是村野藤吾！

家中的公共空間

前川國男

前川國男邸

地址：東京都小金井櫻町3-7-1（江戶東京建築園區內）
交通：從JR五藏小金井站搭乘公車，在小金井公園西口下車，步行五分鐘。｜認定：東京有形文化財

東京都

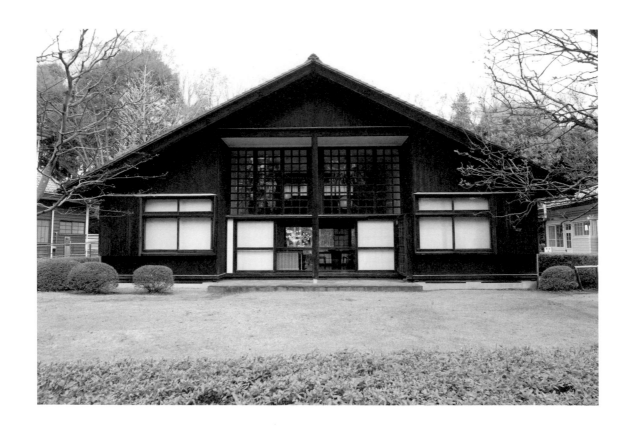

全日本各地有好幾個將建築物移建集中的野外博物館，東京都小金井市的「江戶東京建築園」就是其中之一。不過跟其他的比較不同的是，這裡的建築不是舊民宅，而是近代的住宅，而且展室品中還有著名建築師的作品。與堀口捨己設計的小出邸並排、被建築愛好者視為珍貴展示的就是這回介紹的前川國男的自宅。

原本這間房子在一九四二年，也就是太平洋戰爭期間，興建於東京的目黑。於一九七三年要改建成鋼筋水泥的建築時，前川想將這棟房子移建至輕井澤，作為別墅，因而將房子解體後保留建材。別墅的計畫還沒實現，前川就過世了，不過在一九九六年在這個建築園將其重建。而原本建築後來做了各種改造，但在移建之際，則是復元成當初的樣貌。

順著園內的主要道路前進，就能看到在一片草地上的建築的南面。簡單的家屋形狀，外牆是木板，塗成深咖啡色。如果是在街道上看到這棟房子，或許會完全沒留意地走過去。它的外觀就是如此從遠處看毫不起眼，但如果仔細看的話，開口處的比例與在中央支撐橫樑的圓柱非常鮮明。

入口在對面的北側。這一邊也有庭院，順著石板小徑走便可以抵達玄關。這種彎彎曲曲的動線，後來的代表作像埼玉縣立博物館（一九七一年，現為埼玉縣立歷史與民俗博物館）等就就是用這種手法。

也當作辦公室來使用

沒想到玄關非常小。走上玄關後，左側有一個大大的門。順著往前走後，就抵達挑高兩層樓的起居間。南側整面都是窗戶，分成上下兩個部分，下面是紙拉門。北側有閣樓狀的二樓，兩層樓幾乎都是左右有許多窗戶。也就是說，這間房子將三角的家形做出四角形的構成，而中間如山洞狀的空間就變成了起居間。

在挑高的起居間裡設置樓梯，連結兩層樓的作法，是仿效柯比意的雪鐵龍住宅（masion Citrohan）吧。我也想到日本的增澤洵的最小限住居（一九五二年）、安東尼・雷蒙的康寧安邸（Cunningham、一九五四年）、磯崎新的新宿白屋（一九五七年）等案例。時間再往後的話，難波和彥的箱之家系列（一九九五年）也跟它很類似。它可說是現代主義住宅空間的一個原型樣式。

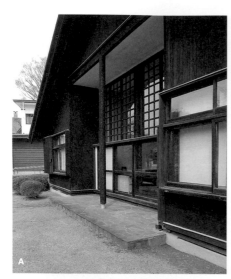

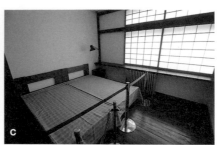

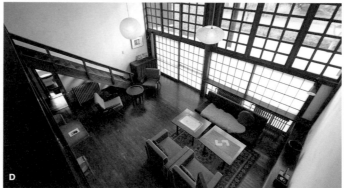

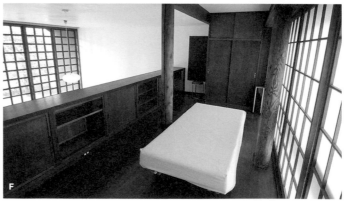

A 中央大片窗戶的前方有個像棟持柱的圓柱。│**B** 北側玄關一帶。從這裡可以進到裡面│**C** 起居間的東側有寢室。│**D** 從二樓往下看起居間。從大面窗戶照進自然光，讓整個空間很明亮。│**E** 走向廚房的門上有個拱型。│**F** 挑高很高的起居間，設有有閣樓狀的二樓。左側的收納有一部分朝向起居間，變成展示櫃。

起居間東西兩側有寢室、廚房、浴室、廁所、傭人房等。看平面圖的話，感覺跟日建設計的林昌二所設計的POLA五反田大樓（一九七一年）般成對（twin-core）的辦公室大樓類似。其實原本設在銀座大樓裡的辦公室在一九四五年的東京大空襲中燒毀後，這棟房子就被當作事務所來使用，時間長達十年之久。那時起居間裡製圖桌並排。

這個空間可以當作事務所來使用，果然是因為其具備了潛在力的空間。根據前所員中田準一的著作《前川先生，全部都在自宅裡完成》裡提到，前川稱這個房間既不是起居間也不客廳，而是稱為「沙龍」。這裡既是住宅，同時也是具有某種公共性與社會性的場所，這一點就是證據。而且這個空間的配置法，或許也與埼玉縣立博物館和熊本縣立美術館（一九七七年）有所關連。

音響效果真的很好？

前川設計過神奈川縣立音樂堂（一九五四年）和東京文化會館（一九六一年）等音樂廳，那是聚集許多音樂愛好者的地方，然而前川自己也非常喜愛古典音樂。據說，晚年時他即使上下樓梯都很吃力，仍要到音樂廳去欣賞音樂會，他的癡迷可不是半吊子呢。

然後，他也會在這個屋子裡聽古典音樂。我看資料照片，看到在樓梯的入口處有個蓋著布的箱子，疑似是菲力浦製的唱盤機。我很好奇他究竟收集了怎樣的唱盤，讀了幾本與前川有關係的人寫的書，他似乎是喜歡貝拉·巴爾托克（Bartók Béla Viktor János）的「嬉遊曲」（Divertimento）般充滿戲劇性的管弦樂曲，另外他也喜歡加布里埃爾·佛瑞（Gabriel Urbain Faure）的「安魂曲」，這種靜謐的合唱曲。

再者，前述的那本書裡還提到「沙龍的大空間裡充滿了樂聲」。我好想體驗一下音響的效果喔。在這個空間裡播放音樂的話，搞不好可以開一個唱盤音樂會呢？

終於來到「前現代主義建築篇」的最終回。
要介紹的是前川國男的自宅。
完工於太平洋戰爭開戰後的1942年。
1996年移建到江戶東京建築園，開放讓一般
民眾參觀。

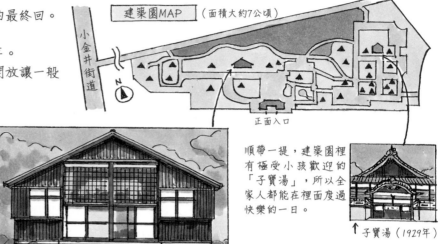

建築園MAP　（面積大約7公頃）

小金井街道

正面入口

戰爭時期的木造建築？而且還是
移建？而且看起來就像是紙糊小
道具似的——。會這麼想也是很
合理的。實際上筆者第一次見到
時也是這麼認為。然而，我能直
言，若要舉出一處必看的建築家
自宅，肯定是這棟。

順帶一提，建築園裡
有極受小孩歡迎的
「子寶湯」，所以全
家人都能在裡面度過
快樂的一日。

↑子寶湯（1929年）

總之，內部空間超豐富的！明明
沒有使用大片建材，為什麼這種
挑高感讓人覺得麼愉快呢？
平常不開放見學的2樓也讓我們上
去參觀↓。

空間的基礎為「線對稱」的。
大大的切妻屋頂與外部露出的圓形
剖面的柱子，讓人想到伊勢神宮的
正殿。

棟持柱

在室內往南方看過去，幾乎
完全為線對稱，北側則似乎
是有意圖消除對稱。

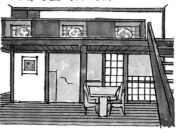

考慮生活細節，稍微下點工夫
就很美好。

樓梯下的門上方設
計成拱形

可以從廚方送出
菜餚的小窗口

廚房

起居室

寢室

書齋

桌板切割成梯形桌面，空間
看起來是不是比較寬廣
了呢？

雖然很少在照片上看到，但
北側的立面真的很棒！

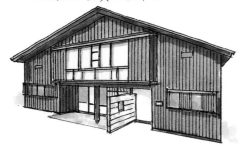

尤其是2樓的木製建材的設計配
置很有現代感。
就算不使用新的材料，也能表現
嶄新的風貌。

越仔細看越覺得可見性極高，覺得這麼好的
住宅居然只有一棟實在太可惜了。
這棟住宅若是販售基本配備，
在條件之內可以調整細
部的話，該有多好。
如果是我的話，門
口想改為隔熱複層
玻璃，外牆想貼鋼
板…。做為逝世30年（＊）的紀念事業應該不錯吧？

※ 採訪時的 2016 年正好是前川逝世 30 周年。

越調查越有趣的時代

　　《建築巡禮》是由建築雜誌的編輯兼插畫家宮澤與建築作家磯，一起去參觀建築，將所見寫成報導的連載。從二〇〇五年開始在建築專門雜誌《日經建築》連載，現在仍有不定期連載。

　　連載方式原則上是以不同時代做區隔來介紹日本建築。一開始是介紹一九四五年至一九七五年間，以戰後復興期開始到高度經濟成長期之間所興建的建築。這一部分連載出版成書為《昭和現代建築巡禮　西日本》（二〇〇六年出版）、昭和現代建築巡禮　東日本》（二〇〇八年出版）。接著介紹一九七五至一九九五年的建築，之後發行成書為《後現代主義建築巡禮》（二〇一一年出版）。後來回溯時代，依序介紹古代、中世、近世、近代的日本建築代表作品，於二〇〇四年出版成書為《日本遺產巡禮　西日本30選》與《日本遺產巡禮　東日本30選》兩本，收錄的是介紹一九一四年以前建築的報導，但書籍開本比之前的小，是不同以往的出版品。而本書是將之前的文章，依照明治、大正、昭和戰前期的建築來區分，重新整理。

與連載當時完全不同的價值觀

　　我重讀了建築巡禮系列最初的單行本《昭和現代建築巡禮　西日本》之後，看到宮澤在序文裡寫的內容。

　　「戰後所興建的建築在不知不覺間消失了。戰前的建築仍留著，但戰後的建築卻消失了，真是個逆轉現象——」

　　不知不覺間戰後的現代建築已經毀壞了，但明治、大正時期的樣式建築被好好地照顧與保存，宮澤對此提出不平之鳴。我也是同樣的想法。而且說老實話，我真的覺得「我不知道戰前的樣式

建築有哪裡好了」。模仿西洋的古典建築，樣式不明的裝飾，內部也只是四方形房間並列而已，毫無空間的妙趣可言。我認為除了懷舊之外，沒有任何價值。

但我看了從史前時代到現代的日本代表的建築後，再次參觀明治、大正、昭和戰前期的建築，這些依據歷史狀況所興建的建築後，我對它們的印象完全改觀了。

文明開化帶來的各式各樣的亂流

這個時期的日本建築發生了什麼事呢？完成獨自發展的日本傳統建築之流，與擴展至全世界的近代建築之流，在文明開化之時兩者突然相遇，因此發生了各式各樣的亂流。在建築上更是引發了急遽且激烈的變革時代。

在那個時代的建築師，每個人都各自煩惱與努力地欲開創出新的道路。即便是肖像照上蓄著鬍子、一臉看似了不起的建築師，都是被時代狀況追逼著，怎樣也沒辦法表現出親近感。我調查越多資料，越是覺得這個時代很有趣。

為了挖掘這個有趣，書裡除了建築之外，我還加上社會、文化等各種層面的事物，或許有時那個關係太過牽強，但與一般說法不同時，為了讓大家了解，我才特別寫出來的。如果因為這本書，而能讓你開始有參觀建築之旅，那我會很開心。

走吧，去看前現代建築吧。

二〇一八年三月

磯達雄（建築作家）

〔作者簡介〕

磯 達雄 |

1963年生於埼玉縣，1988年畢業於名古屋大學工學部建築系。
1988~1999年間任職於《日經建築》雜誌編輯部。
2000年獨立。2002年合夥成立編輯事務所flick studio。
目前擔任桑澤設計研究所及武藏野美術大學外聘講師。
著作有《634之魂》，共同著作有《高山建築學校傳說》
《從數位影像看日本建築的30年變遷》《現代建築家99》
《我們想的未來都市》等。
flick studio網址：http://www.flickstudio.jp/

〔繪者簡介〕

宮澤 洋 |

1967年生於東京，成長於千葉。
1990年畢業於早稻田大學政治經濟學部政治系，進入日經BP社。
就讀文科卻不知為何被派至《日經建築》編輯部，
自此與建築結下不解之緣。
2005年1月－08年「昭和現代建築巡禮」，
2008年9月－11年7月「建築巡禮後現代篇」，
2011年8月－13年12月「建築巡禮古建築篇」，
2014年1月－16年7月「建築巡禮現代篇」連載。
2018年至今再度連載「建築巡禮昭和現代篇」。
現為《日經建築》副總編輯，並與磯達雄在《日經建築》上固定連載專欄。

綠蠹魚 YLF58

日本前現代建築巡禮
1868-1942 明治、大正、昭和名建築 50 選

────────────────────────────

作者── 磯 達雄、宮澤 洋、日經建築
譯者── 劉子晴
主編── 曾慧雪
行銷企劃── 葉玫玉

發行人── 王榮文
出版發行── 遠流出版事業股份有限公司
　　　　　100臺北市南昌路二段81號6樓
　　　　　郵撥／0189456-1
　　　　　電話／(02)2392-6899　傳真／(02)2392-6658
著作權顧問─蕭雄淋律師
2019年2月1日 初版一刷
售價新台幣480元（缺頁或破損的書，請寄回更換）
有著作權・侵害必究 Printed in Taiwan
ISBN 978-957-32- 8461-1　　（日文版ISBN978-4-8222-5652-4）

遠流博識網
http://www.ylib.com　　E-mail: ylib@ylib.com

國家圖書館出版品預行編目 (CIP) 資料

日本前現代建築巡禮：1868-1942 明治、大正、昭和名建築 50 選 /
磯達雄著；宮澤洋圖；日經建築編；劉子晴譯. -- 初版. -- 臺北市
：遠流，2019.02
　　面；　　公分. -- (綠蠹魚；YLF58)
　　譯自：プレモダン建築巡礼
　　ISBN 978-957-32-8461-1(平裝)

　　1.建築美術設計 2.日本

923.31　　　　　　　　　　　　　　　　108000725

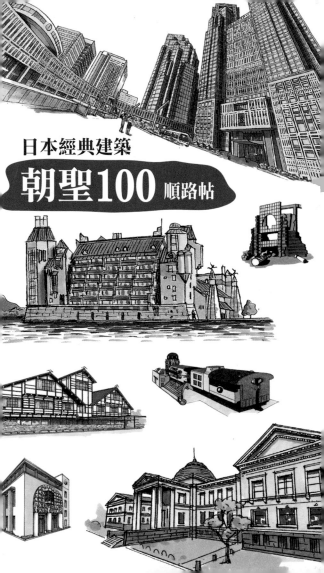

日本經典建築

朝聖100 順路帖

究竟何為建築？
這個算是建築嗎？

沒有先入為主概念的孩童，瞬間就接受了這建築。知識豐富的建築師，對這則懷某種抵抗感——。吾妻橋大樓真是深奧的「建築」啊。
（宮澤硬是要稱它是建築）

啤酒餐廳

啤酒餐廳

空心

焊接圓切鋼板

機械倉庫

活動廳

集會廳

啤酒餐廳

啤酒餐廳

廚房

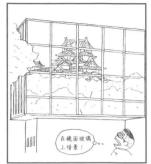

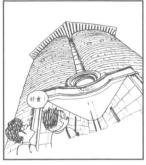

日本前現代後現代建築巡禮 分區圖

北海道　P.9

西日本　東日本

東北　P.13

關東　P.4

中部　P.8

近畿　P.13

關東地區

東京都		**國會議事堂** 建築師：大藏省臨時議院建築局 地址：〒100-0014 東京都千代田区永田町1丁目7-1
東京都		**東京中央郵局** 建築師：吉田鐵郎 地址：〒100-8994 東京都千代田区丸の内2丁目7-2
東京都		**一橋大學兼松講堂** 建築師：伊東忠太 地址：〒186-0004 東京都千代田區国立市中2丁目1
東京都		**東京車站 丸之內廳舍** 建築師：辰野金吾 地址：東京都千代田区丸の内1丁目
東京都		**東京都廳舍** 建築師：丹下健三 地址：〒163-8001 東京都新宿区西新宿2丁目8-1
東京都		**日本銀行總行本館** 建築師：辰野金吾 地址：〒103-0021 東京都中央区日本橋本石町2丁目1-1
東京都		**日本橋高島屋** 建築師：高橋貞太郎 地址：103-8265 東京都中央区日本橋2丁目4-1

築地本願寺
建築師：伊東忠太
地址：〒104-0045 東京都中央区築地3丁目15-1

焦耳A
建築師：鈴木愛德華
地址：〒106-0045 東京都港区麻布十番1丁目10-10

舊東宮御所
建築師：片山東熊
地址：〒107-0051 東京都港区元赤坂2丁目1-1

青山製圖專門學校1號館
建築師：渡邊誠
地址：〒150-0032 東京都渋谷区鶯谷町7-9

澀谷區立松濤美術館
建築師：白井晟一
地址：〒150-0046 東京都渋谷区松濤2丁目14-14

葛西臨海水族園
建築師：谷口建築
地址：〒134-8587 東京都江戸川区臨海町6丁目2-3

朝日啤酒吾妻橋大樓（朝日啤酒大樓）、
吾妻橋大會堂（Super Dry大會堂）
建築師：日建設計
地址：〒130-0001 東京都墨田区吾妻橋1丁目23-1

舊岩崎久彌邸
建築師：約書亞‧康德
地址：〒110-0008 東京都台東区池之端1丁目3-45

東京都
舊東京帝室博物館本館（東京國立博物館）
建築師：渡邊仁
地址：〒110-8712 東京都台東区上野公園13-9

東京都
原邦造邸（原美術館）
建築師：渡邊仁
地址：〒140-0001 東京都品川区北品川4丁目7-25

東京都
YAMATO INTERNATIONAL
建築師：原廣司
地址：〒143-0006 東京都大田区平和島5丁目1-1

東京都
東京工業大學百年紀念館
建築師：藤原一男
地址：〒152-8550 東京都目黒区大岡山2丁目12-1

東京都
M2（東京美茉莉禮堂）
建築師：隈研吾
地址：〒157-0073 東京都世田谷区砧2丁目4-27

東京都
世田谷美術館
建築師：內井昭藏
地址：157-0075 東京都世田谷区砧公園1-2

東京都
東京女子大學禮拜堂、講堂
建築師：安東尼‧雷蒙
地址：〒167-8585 東京都杉並区善福寺2丁目6-1

東京都
自由學園明日館
建築師：法蘭克‧洛依‧萊特
地址：〒171-0021 東京都豊島区西池袋2丁目31-3

多摩動物公園昆蟲生態館

建築師：日本設計

地址：〒191-0042 東京都日野市程久保7丁目2

東京都

前川國男邸

建築師：前川國男

地址：〒184-0005 東京都小金井市桜町3丁目7（江戸東京建物園内）

東京都

Amusement Complex H

建築師：伊東豐雄

地址：〒206-0025 東京都多摩市永山1-3-4

東京都

義大利大使館別墅

建築師：安東尼・雷蒙

地址：〒321-1661 栃木縣日光市中宮祠2482

栃木縣

湘南台文化廣場

建築師：長谷川逸子

地址：〒252-0804 神奈川縣藤沢市湘南台1丁目8

神奈川縣

筑波新都市紀念館、洞峰公園體育館

建築師：大高建築

地址：〒305-0051 茨城縣つくば市二の宮2丁目20

茨城縣

筑波中心大樓

建築師：磯崎新

地址：〒305-0031 茨城縣つくば市吾妻1丁目10-1

茨城縣

盈進學園東野高等學校

建築師：環境構造

地址：〒358-0015 埼玉縣入間市二本木112-1

埼玉縣

<table>
<tr><td>横濱市</td><td></td><td>

横濱市大倉山紀念館

建築師：長野宇平治

地址：〒222-0037 神奈川県横浜市大倉山2丁目10-1 港北
</td></tr>
</table>

<table>
<tr><td>群馬縣</td><td>

富岡製絲廠

建築師：奧古斯都・巴斯堤安

地址：〒370-2316 群馬県富岡市富岡1-1
</td></tr>
</table>

<table>
<tr><td>千葉市</td><td>

千葉縣立美術館

建築師：大高建築

地址：〒260-0024 千葉県千葉市中央区中央港1丁目10-1
</td></tr>
</table>

中部地區

<table>
<tr><td>愛知縣</td><td></td><td>

帝國飯店

建築師：法蘭克・洛依・萊特

地址：〒484-0000 愛知県犬山市内山1（博物館明治村）
</td></tr>
</table>

<table>
<tr><td>愛知縣</td><td></td><td>

小牧市立圖書館

建築師：象設計

地址：〒485-0041 愛知県小牧市小牧5丁目89
</td></tr>
</table>

<table>
<tr><td>長野縣</td><td></td><td>

輕井澤聖保羅天主教堂

建築師：安東尼・雷蒙

地址：〒389-0102 長野県北佐久郡軽井沢町軽井沢（大字）179
</td></tr>
</table>

<table>
<tr><td>長野縣</td><td></td><td>

萬平飯店

建築師：久米權九郎

地址：〒389-0102長野県北佐久郡軽井沢町925
</td></tr>
</table>

 黑部川第二發電所
富山縣
建築師：山口文象
地址：〒938-0000, 宇奈月町黑部奥山國有林内

 舊日向別邸
靜岡縣
建築師：渡邊仁
地址：〒413-0005 靜岡縣熱海市春日町8-37

 伊豆長八美術館
靜岡縣
建築師：石山修武
地址：〒410-3611 靜岡縣賀茂郡松崎町松崎23

 金澤市立圖書館
石川縣
建築師：谷口五井
地址：〒920-0863 石川縣金沢市玉川町2-20

 石川縣能登島玻璃美術館
石川縣
建築師：毛綱毅曠
地址：〒926-0211 石川縣七尾市能登島向田町125-10

北海道

 舊札幌農學校演武場
札幌市
建築師：安達喜宰
地址：〒060-0001 北海道札幌市中央区北1条西2丁目

 函館正教會
函館市
建築師：河村伊藏
地址：〒040-0054 北海道函館市元町3-13

手宮機關車庫三號

建築師：平井晴二郎

地址：〒047-0041 北海道小樽市手宮1丁目3

舊日本郵務小樽支店

建築師：佐立七次郎

地址：〒047-0031 北海道小樽市色内3丁目7-8

日本銀行舊小樽支店

建築師：辰野金吾

地址：〒047-0031 北海道小樽市色内1-11-16

網走監獄 五翼放射狀平屋舍房

建築師：司法省

地址：〒099-2421 北海道網走市呼人1

釧路市立博物館、釧路市濕原展望資料館

建築師：毛綱毅曠

地址：085-0822 北海道釧路市春湖台1-7

弟子屈町斜路阿伊努部落民俗資料館、釧路漁人碼頭MOO

建築師：毛綱毅曠

地址：〒088-3351 北海道川上郡弟子屈町屈斜路市街1条通11

九州地區

懷霄館

建築師：白井晟一

地址：〒857-0806 長崎県佐世保市島瀬町10-12

西海珍珠海洋中心（海KIRARA）

建築師：古市徹雄

地址：〒858-0922 長崎縣佐世保市鹿子前町1008

長崎縣

舊松本家住宅

建築師：辰野金吾

地址：〒804-0021 福岡縣北九州市戶畑區一枝1丁目4-33

北九州市

球泉洞森林館

建築師：木島安史

地址：〒869-6205 熊本縣球磨郡球磨村大瀨1121

熊本縣

八代市立博物館、未來之森博物館

建築師：伊東豐雄

地址：〒866-0863 熊本縣八代市西松江城町12-35

熊本縣

輝北天體館

建築師：高崎正治

地址：〒899-8511 鹿兒島縣鹿屋市輝北町市成1660-3 輝北うわば公園

鹿兒島

中國地方

舊秋田商會

建築師：不詳

地址：〒750-0006 山口縣下關市南部町23-11

山口縣

舊下關電信局電話課

建築師：遞信省

地址：〒750-0008 山口縣下關市田中町5-7

山口縣

宇部市渡邊翁紀念會館

建築師：村野藤吾

地址：〒755-0041 山口県宇部市朝日町8-1

名和昆蟲博物館

建築師：武田五一

地址：〒500-8003 岐阜県岐阜市大宮町2丁目18

四國地區

別子銅山紀念館

建築師：日建設計

地址：〒792-0844 愛媛県新居浜市角野新田町3丁目13-13

直島町役場

建築師：石井和紘

地址：〒761-3110 香川県香川郡直島町（その他）1122-1

道後溫泉本館

建築師：坂本又八郎

地址：〒790-0842 愛媛県松山市道後湯之町5-6

高知縣立坂本龍馬紀念館

建築師：木村俊彦

地址：〒781-0262 高知県高知市浦戸城山830番地

愛媛縣綜合科學博物館

建築師：黑川紀章

地址：〒792-0060 愛媛県新居浜市大生院2133-2

東北地區

山形市

舊濟生館本館
建築師：苘井明俊
地址：〒990-0826 山形県山形市霞城町1-1

青森縣

津島家故宅
建築師：崛江佐吉
地址：〒037-0202 青森県五所川原市金木町朝日山412-1

秋田縣

角館町傳承館
建築師：大江宏
地址：〒014-0300 秋田県仙北市角館町表町下丁10

秋田市

秋田市立體育館
建築師：渡邊豐和
地址：〒010-0973 秋田市八橋本町6丁目12-20

近畿地方

京都市

京都國立博物館
建築師：片山東熊
地址：〒605-0931 京都府京都市東山区茶屋町527

京都市

梅小路機關車庫
建築師：渡邊節
地址：〒600-8835 京都府京都市下京区観喜寺町

京都市
舊京都中央電話局西陣分局
建築師：岩元祿
地址：〒602-8061 京都府京都市上京区甲斐守町

京都府
聽竹居
建築師：藤井厚二
地址：〒618-0071 京都府乙訓郡大山崎町大山崎谷田31

京都市
織陣
建築師：高松伸
地址：〒602-0064 京都府京都市上京区安楽小路町418

大阪市
濱寺公園站
建築師：辰野金吾
地址：〒592-8346 大阪府堺市西区浜寺公園町2丁

大阪市
日本基督教團大阪教會
建築師：威廉・梅瑞爾・沃里斯
地址：〒550-0002 大阪府大阪市西区江戸堀1丁目23-17

大阪市
大阪圖書館
建築師：野口孫市
地址：〒530-0005 大阪府大阪市北区中之島1丁目2-10

大阪市
梅田藍天大廈
建築師：原廣司
地址：〒531-6023 大阪府大阪市北区大淀中1丁目1-87

大阪市
綿業會館
建築師：渡邊節
地址：〒541-0051大阪府大阪市中央區備後町2丁目5-8

		大阪瓦斯大樓
大阪市		建築師：安井武雄 地址：〒541-0045 大阪府大阪市中央区道修町4丁目2-41

		大丸心齋橋店本館
大阪市		建築師：威廉・梅瑞爾・沃里斯 地址：〒542-8501 大阪府大阪市中央区心斎橋筋1丁目7-1

		舊山邑家住宅
兵庫縣		建築師：法蘭克・洛依・萊特 地址：〒659-0096 兵庫県芦屋市山手町3-10

		甲子園飯店
兵庫縣		建築師：遠藤新 地址：〒663-8121 兵庫県西宮市戸崎町1-13

		兵庫縣立歷史博物館
兵庫縣		建築師：丹下健三 地址：〒670-0012 兵庫県姫路市本町68

		魚舞Fish Dance
兵庫縣		建築師：弗蘭克.O.蓋里 地址：〒650-0042 兵庫県神戸市中央区波止場町2

		兵庫縣立兒童館
兵庫縣		建築師：安藤忠雄 地址：〒671-2233 兵庫県姫路市太市中915-49

		姬路文學館
兵庫縣		建築師：安藤忠雄 地址：〒670-0021 兵庫県姫路市山野井町84

<table>
<tr><td>和歌山市</td><td></td><td>**龍神村民體育館**
建築師：渡邊豐
地址：〒645-0416 和歌山県田辺市龍神村安井822</td></tr>
<tr><td>和歌山</td><td></td><td>**川久旅館**
建築師：永田北野
地址：〒649-2211 和歌山県西牟婁郡白浜町3745</td></tr>
<tr><td>奈良縣</td><td></td><td>**橿原神宮前站**
建築師：村野藤吾
地址：〒634-0063 奈良県橿原市久米町618</td></tr>
</table>

琉球群島

<table>
<tr><td>沖繩島</td><td></td><td>**石垣市民會館**
建築師：前川國男
地址：〒907-0013 沖縄県石垣市浜崎町1丁目1-2</td></tr>
<tr><td>沖繩島</td><td></td><td>**大宜味村區公所**
建築師：清村勉
地址：〒905-1305 沖縄県国頭郡大宜味村大兼久157</td></tr>
<tr><td>沖繩島</td><td></td><td>**今歸仁村中央公民館**
建築師：象設計
地址：〒905-0401 沖縄県国頭郡今帰仁村仲宗根</td></tr>
<tr><td>沖繩島</td><td></td><td>**名護市廳舍**
建築師：Team ZOO
地址：〒905-0014 沖縄県名護市港1丁目1-1</td></tr>
</table>